上海大学音乐学院乐论丛书
王勇　主编

透视西方广告音乐

胡思思　著

上海大学出版社
·上海·

图书在版编目(CIP)数据

透视西方广告音乐 / 胡思思著. —上海：上海大学出版社,2019.11
ISBN 978-7-5671-3733-2

Ⅰ.①透… Ⅱ.①胡… Ⅲ.①广告音乐-研究-西方国家 Ⅳ.①J618.9

中国版本图书馆 CIP 数据核字(2019)第 236886 号

责任编辑　刘　强
助理编辑　李亚迪
封面设计　柯国富
技术编辑　金　鑫　钱宇坤

透视西方广告音乐
胡思思　著
上海大学出版社出版发行
(上海市上大路99号　邮政编码 200444)
(http://www.shupress.cn　发行热线 021-66135112)
出版人　戴骏豪

*

南京展望文化发展有限公司排版
上海华业装潢印刷厂有限公司印刷　各地新华书店经销
开本 890mm×1240mm　1/32　印张 7.5　字数 182 千字
2019 年 11 月第 1 版　2019 年 11 月第 1 次印刷
ISBN 978-7-5671-3733-2/J・516　定价　49.00 元

总 序
王 勇

 上海大学作为上海市属、国家"211工程"重点建设的综合性大学,入选国家教育部世界一流大学和一流学科(简称"双一流")学科建设高校。上海大学音乐学院是这座国际化大都市中最年轻的音乐艺术高等学府。2011年由国务院学位办批准建立上海大学"音乐与舞蹈学"硕士学位授权点。学院依靠综合性大学多学科的资源优势,"高起点、大视野、以环球化的理念培养新世纪的音乐艺术多元化人才"便成为我们的使命和愿景。

 本着对学科的学术传统、国内外研究现状及发展态势的渴求,学院致力于培养学生具有宽阔的学术视野、较强的学术判断力和创造力,养成良好的学术规范和正确的人生观,具备开展有关演奏、教学与理论研究工作的综合能力,成为艺术(音乐)领域的基础与专业理论研究骨干人才。在不断积极建设与改进教学工作的同时,又重视对深入性的课题开展攻关与科研活动。诚然,现当代信息化高度发展,世界各地之间的距离被彼此拉近,学界的各种动态也不断以最快的速度在刷新,但要想实现在教书育人中不断地更新自身的知识储备,精准而深入的研究是必不可少的。

 中国高等教育阶段的音乐理论体系,一直以来就是本着中西兼顾、理论与技术实践共长的理念发展的。在这其中,中西音乐史

学、中国传统音乐理论、历史与文本相结合的作曲理论等学科，逐渐发展为音乐专业各方向学生学习的必要基础。伴随着学科建设的逐渐完善以及学理研究的不断细化，各学科不但在纵向深度、细节观照等方面发展迅速，学科之间也呈现出横向跨越的样态。总体上，宏观方面学科规律、导向型研究与细节的边角材料研究齐头并进。中国古代音乐史的断代、编年、乐律乐制、乐器、音乐思想等研究，近现代音乐史的历史书写与思潮研究，传统音乐的传承保护与样态发展研究，西方音乐史的作曲家与作品的深入分析，表演技术理论的深化研究等成果，层出不穷。

正是基于这样的原因，上海大学音乐学院和上海大学出版社合作推出"学院艺典书系"与"乐论丛书"。"艺典书系"以解决实际教学中遇到的困难为导向，逐步构建、完善具有上海大学音乐学院特色的音乐教学体系，因此该书系以教材为主；"乐论丛书"将上海大学音乐学院具有高水平研究能力的教师的著作结集出版，不仅为教师们提供学术论著出版的平台，从一定程度上来说也是音乐学院教学成果和引进人才成果的集中呈现。更长远的目标是，在基础知识学习的前提下，为学生们提供更多的阅读空间，开阔视野，为更高层次的学习进行积累。

首批付梓的有刘捷的《声乐之我见》、王思思的《有声有色——左翼电影音乐的文化解读》、赵文慧的《柴可夫斯基单乐章标题交响音乐作品的幻想性研究》、胡思思的《透视西方广告音乐》、张晓东的《开源·溯流·繁衍——汉唐时期弹拨类乐器的历史与流变述论》及我和钱乃荣教授、纪晓兰女士的《上海老歌（沪语版）》等。未来，在上海大学综合性院校的学科建设部署下，不同领域之间的跨学科研究与共建将为学术理论研究提供更大的研究视野与环境保障。总结整装再出发，期待更好的未来！

目 录

绪论 ·· 001

第一章 西方广告音乐的兴起与发展 ····························· 038
 第一节 广播广告音乐的兴起与发展 ···························· 038
 第二节 电视广告音乐的视听冲击力 ···························· 048
 第三节 强势袭来的网络广告音乐 ································ 063

第二章 广告音乐的基本要素及其传播价值 ················· 068
 第一节 广告音乐的四大要素 ······································· 069
 第二节 广告音乐的传播价值 ······································· 079
 第三节 广告音乐的曲式类型 ······································· 085
 第四节 表情达意的广告音乐 ······································· 091
 第五节 广告音乐与品牌关联 ······································· 095

第三章 音乐的风格与广告的选择原则 ························· 104
 第一节 风格迥异的西方广告音乐 ································ 104
 第二节 产品类型与广告音乐 ······································· 115
 第三节 广告音乐效果的评测元素 ································ 133

第四章 音乐的调性与品牌形象的建构 ·················· 147
 第一节 音乐风格定位产品与品牌 ·················· 147
 第二节 广告音乐的形象建构 ························ 153
 第三节 广告音乐服务品牌传播 ···················· 158

第五章 当前西方广告音乐的趋势及其问题 ··········· 164
 第一节 广告音乐阐释广告品牌内涵 ············· 164
 第二节 当前西方广告音乐的问题 ················ 169

结论 ··· 173

参考文献 ·· 186

附录一 本书主要参考广告视频目录 ···················· 216
附录二 世界三大广告节获奖视频目录 ··············· 221

致谢 ··· 228

绪 论

商品交换和将买卖双方联系起来的需要可以追溯到原始社会末期。广告是传递商品信息的一种方式。广告有记载的历史已有5 000年。最早的广告印证可能是公元前3000年古巴比伦刻着关于油膏贩子、抄写员和鞋匠的黏土板。希腊人则靠走街串巷的叫卖来告诉大家有船到港,上面装载着酒、香料和金属。通常,一个叫卖者都有一个乐手陪着,为他弹奏相合的调子。后来在欧洲很多国家,沿街叫卖者成了最早的公开宣传的媒介,这种方式沿用了数个世纪。广告伴随着商业活动而发展。现代广告始于19世纪后期的美国,工业革命在全美各地展开,广告也随之迅速发展。商业与贸易是美国文化发展史上的核心要素,广告在此过程中起到了重要作用。西方广告理论始于19世纪末20世纪初。20世纪中叶,营销学和传播学这两门新学科的形成,很快就被引入广告实践中。这也使广告理论与营销理论、传播理论紧密联系。广告学是一个活跃、创新较快的学科。我国的广告理论起步较晚,主要是接受和移植西方的广告理论。

当今世界,随着传播技术的高速发展,与之紧密联系的广告业也在快速变化。广告无处不在,它在人们的生活中扮演日益重要的作用。在广告的发展史上,从传播的几个阶段来看,广告有几次重要的变化:人类活动早期"广告"、印刷品广告、广播广告、电视

电影广告和当今网络时代的网络广告。

广告音乐是广告的重要组成部分,它是广告中富有感染力和想象力的表现手段之一,也是一种重要的商业文化手段。我国在春秋时期已有专门从事商业活动的商人。商人为宣传自己的商品,大声地叫卖,即是广告行为。音乐这一听觉艺术,在人类早期的商业活动中已与广告有所结合,卖者走街串巷的叫卖或叫卖者有一个乐手相伴可以说是广告音乐的雏形。在早期的印刷品广告时期,由于音乐自身的局限性,与广告结合的程度较低;而在随后的广播、电视时代,广告所具有和需要的丰富形式,以及人们对视觉和听觉多重感受的需求,使音乐在广告中广泛使用。作为广告的一种重要表现形式,音乐的应用极大地增强了广告效果。在当今的互联网时代,互联网以其优势占领消费市场,冲击着传统的电视、广播等传媒方式。在线广告音乐具有广告强效。纵观当今广告,无不包含广告音乐,广告音乐显现出其强大的影响力。

一、广告音乐的界定与研究的意义

(一)广告音乐的界定

在人类发展的长河中,广告有着悠久的历史。早在原始社会的初期,人类为了生存和发展的需要,就进行着较为频繁的信息交流活动。在原始社会生活中,原始广告发挥着传递信息的功能。原始社会的生活形态广告主要有击鼓传讯、烽烟传信,用图画、象形文字传递生活信息,用岩画、舞蹈表达喜怒哀乐等。

在古代,人们为了把信息传递得更远、更有效,还人为地制作了一些信息传播的工具,我们可以把它们看作原始的广告信息传播媒介。在西非、南美和新几内亚的一些原始部落,人们把树木雕刻成木槽鼓,用木椎敲击不同的部位发出不同音高的声音,通过不同的敲击组合,能把各式各样的复杂信息传递出去。

在古希腊、古罗马时期,随着海上贸易的频繁和商业的繁荣,已出现叫卖、陈列、音响、文图、诗歌和商店招牌等多种广告形式。在古希腊城邦,充斥着人们贩卖牲畜、奴隶和商品的广告。除了古希腊城邦,地中海区域的迦太基人、腓尼基人以及其他城邦国家也都有原始的口头叫卖及实物陈列等广告表现形式,它们均被保留了下来。

最早的口头广告产生于地中海地区,该地区商业贸易比较发达。地中海西岸的迦太基人为了交换商品,把叫卖的语言编成小调、歌曲,同时还用发出声响的工具加以伴奏,将两者组合成一首乐曲。他们美妙的歌声吸引了过往行人的注意。这可以说是广告音乐的雏形。

自中世纪以来,叫卖广告在欧洲的城市生活中非常普遍,收集、整理和记录巴黎叫卖语言的书籍有 8 本。1545 年出版的《巴黎每天的 107 种叫卖声》中记载了很多巴黎街头的叫卖声,其中有一则卖扁桃的叫卖广告非常流行,歌词这样写道:"生活艰难,道路坎坷!好心人呀,你在何方?发发善心,行行好吧!甜美扁桃,扁桃甜美!"[1]这则叫卖广告与传统的曲调相配合,叫卖起来朗朗上口,使人难忘。

"广告音乐是指媒体传播在广告宣传过程中所使用的音乐。广告音乐有着不同于一般意义音乐艺术的审美特征。它既有一般音乐艺术的审美特征,也包含了广告艺术的某些特性。广告音乐的主要功能与作用是在广告宣传过程中作为背景音乐来衬托画面,丰富广告艺术的表现力,加强广告宣传的艺术感染力。"[2]广告音乐能使观众关注广告,增强广告的吸引力。广告音

[1] 陈培爱:《中外广告史教程》,中央广播电视大学出版社,2007 年版,第 179 页。
[2] 于少华:《广告音乐的风格》,《记者摇篮》2008 年第 8 期,第 87 页。

乐能创造一种意境美,在不知不觉中把观众带入广告的画面中,从而达到广告的宣传效果。广告音乐是广告中一种重要的商业文化手段,它频繁地应用于当前西方广告中,起到了很好的传播效果。

（二）研究的意义

第一,西方广告音乐学术研究成果丰硕、内容全面。本书把"当前西方广告音乐研究"作为主题是因为：广告是一门更新速度很快的学科,"当前"突出了本研究的时代感。本书希望把西方最先进的广告音乐成果加以展示。同时,"西方广告音乐"代表着广告音乐发展、前进的方向。西方广告音乐不断出现的丰硕成果值得我们研究与学习。中国广告因本身起步较晚,所以相关的理论研究也较国外晚些,关于广告音乐的学术研究也较少,总体研究水平不高。了解国外广告音乐研究的最新动态,有助于中国广告音乐研究的发展。国内广告业界近年的发展较快,但由于起步晚、制作水平不高,所以整体发展较国际水平还是有相当差距。了解国外广告业界的最新动态、广告音乐的发展情况,有助于对国外广告音乐的深入、全面的研究与分析,有助于国内建立广告音乐数据库,也为广告音乐的选择提供借鉴。

广告在宣传商品的过程中具有重要作用。组成广告的重要元素不仅有视觉,听觉也是一个重要组成部分。广告音乐在听觉部分里非常重要。西方国家已经广泛运用听觉传播,特别是特劳特的定位理论。听觉传播可带给大众全媒体、多方面的冲击。听觉可以率先进入人们的感知。听觉传播在西方国家已是一种主流,它比视觉传播更重要。而中国广告是以视觉传播为主,听觉传播为辅。国内也尚无对广告音乐较成熟的系统研究。本研究希望填补国内在此方面的空白。

第二,广告音乐作为广告的组成要素在广告中的作用很大。

音乐是一门情感艺术。它具有强大的感染力。在一些广告中我们可以看到,通过使用广告音乐引发观众的情感反应,会促使观众记住广告品牌。广告音乐可以在广告中配合广告词、烘托氛围。它以旋律、节奏等音乐特征,间接地反映商品特点。广告音乐有两种作用:一方面可以间接地表现出产品或服务的特点;另一方面可以配合语言、烘托气氛,吸引观众的注意力,使观众加深对广告的印象。由此可见,广告音乐在广告中具有重要的作用。

第三,人们对产品的感知通道,一般有视觉、听觉、味觉、嗅觉、触觉五种。在一般情况下,人们是通过广播、电视或互联网接触商品广告,在这几种媒介下的感知大部分是通过视觉和听觉。尤其是视觉,历来被人们认为是接受广告信息的主要方式。因而大部分企业在产品广告中,特别重视产品的视觉形象,在产品的视觉形象上花费大笔资金。然而,视觉形象真的在产品广告中占有最重要的地位吗?笔者认为并非如此。英特尔广告便是一则很好的例子。这么多年过去,英特尔广告片尾音乐——"F,CFCG",还是深深地印在观众的脑海里。每当这一音乐响起,人们便能知晓。但人们却不一定记得住英特尔广告的视频。所以从一定程度上来看,听觉的记忆影响力比视觉的记忆影响力更大。在广告的传播过程中,听觉具有独特的魅力和影响。它具有可持续的生命力,蕴含着品牌的核心理念和精神意义。产品的听觉记忆一旦形成,将比视觉记忆更持久、更深刻。

第四,正因为广告音乐在广告中的重要作用,人们需要改变过去对广告音乐的重视程度。这就犹如20世纪20年代从无声电影到有声电影的时期。当时,人们担心音乐会干扰画面的独立性,而对电影音乐抱有某种顾虑。但是当人们进入有声电影时代后,就不愿再回到无声电影时代了。现在,电视、电影、网络广告铺天盖

地,它们的特点就是图文并茂、声画并重。而现在,人们开发出了丰富的产品画面,但对于产品音乐的开发明显不足。我们需要大力开发产品的音乐,就如同开发产品的视觉形象一般。声音的开发、利用应该是普遍的,它不是任何一个品牌的独特行为。品牌的音乐就是品牌的声音标志,它就像产品的视觉形象一样具有专有性。

第五,许多知名品牌都在其广告中竭力打造出品牌独一无二的个性与形象,表现出品牌的深度,并试图勾勒出品牌消费群体的性格特征及其令人羡慕的生活方式。消费者为了能够成为这种特定群体的一员,或是别人眼中具有某种个性特征的人,或是使用这种产品后成为如同有其品牌深度的人而购买商品。各种名牌商品已经构成识别自身所属群体的标签。人们更倾向于与具有相似品牌标签的群体交往,消费社会中的这种自我类化过程已经成为不可阻挡的趋势。

广告音乐可以树立品牌个性,吸引听众的注意;广告音乐能极好地表现品牌的深度。很多广告音乐尤其是广告歌曲可以用来塑造品牌个性、表现品牌的深度、宣传品牌的核心价值。品牌构建的最终目的是使品牌核心价值成为连接品牌和消费者之间的精神桥梁,广告音乐在品牌构建过程中发挥了积极有效的作用。

二、当前国内外广告音乐研究现状

(一)国外研究综述

国外对广告音乐的研究已经有一定的历史。最早的关于广告音乐的研究是1982年戈恩(G. Gorn)对广告音乐效应进行的实证研究。

"商业广告中通常包含产品相关的专门信息以及背景特色元

素,例如令人愉悦的音乐、动人心弦的色彩和逗人发笑的幽默。"①戈恩探讨了背景特色元素对产品偏好性的影响。他们进行了一项实验来确定在仅提供极少量产品信息的情况下,商业广告中的背景特色元素是否会影响消费者的产品偏好性。第二项实验探讨了不同情形下背景特色元素和产品信息的相对重要性。

商业广告中的产品信息对消费者观念和态度的影响在通常情况下可以用信息加工框架来解释。戈恩提出,经典条件反射理论也可以解释背景特色元素对消费者产品态度的潜在影响。经典条件反射理论提示,消费者对广告产品(条件刺激)的积极态度也许可以通过商业广告与可引起积极反应的其他刺激因素(非条件刺激)之间的联系而建立起来。动人心弦的色彩、令人愉悦的音乐和逗人发笑的幽默便是商业广告中潜在非条件刺激的实例。实际上,经典条件反射理论或许可以用来解释很多变量在传播—态度改变时发挥的作用。举例来讲,传播者效应可能在一定程度上是由于态度对象与传播者引发的积极情感而产生。

在市场营销领域,经典条件反射理论经常被提及,并且已被公认为广告相关的理论之一,然而关于对象偏好性能否真正通过经典条件反射来进行控制这一问题,相关的经验研究极少。在经典条件反射得到更广泛研究的心理学领域,几乎没有证据表明,人们的态度可通过经典条件反射进行控制。经典条件反射理论不那么流行的原因可能是典型的条件反射实验操作起来存在一些困难。

商业广告中诸如幽默、性别、色彩和音乐之类的特色元素仅能提升我们对广告语中所含产品信息的注意力,还是可以直接影响

① Gerald J. Gorn. The Effects of Music in Advertising on Choice Behavior: A Classical Conditioning Approach. Journal of Marketing, 1982(46): 94.

我们的态度？采用经典条件反射法进行的一项实验结果显示，受试者接触某产品时听到喜欢的或者讨厌的音乐会直接影响他们的产品偏好性。另一项实验区分了不同的传播情形，经典条件反射理论或者信息加工理论也许可用来解释这项实验中的产品偏好性。

戈恩发表了一项实验结果，指出受试者倾向于选择与令人愉悦的音乐搭配起来的那种颜色的笔，而不是与令人反感的音乐搭配起来的那种颜色的笔。从此之后，戈恩的研究变得颇具影响力。至少有34篇同行审议文章引用过这项研究（社会科学引文索引1982—1988）。可能更重要的是，目前有些消费者行为教科书也引用这项实验来证明消费者偏好性是可以通过经典条件反射来调节的。举例来讲，有学者引用戈恩的成果，指出广告具备对产品偏好性进行经典反射调节的能力是"公认的事实，并且这种做法已被广泛采用"。

然而，戈恩的发现也引起了争议。通过类似的实验，有些研究者未能发现经典条件反射效应。即使那些在几乎完美的情况下发现经典条件反射证据的作者也注意到戈恩发现如此强烈的作用是意料之外的事情，因为他采用的条件反射处理相对较弱（广告中的笔与令人愉悦的音乐搭配在一起之后，戈恩的受试者几乎有3倍的可能会选择这支笔）。有几种因素导致人们提出了这样的推测，即戈恩的结果可能在一定程度上是需求人为结果所致。首先，需求人为结果是关于人类经典条件反射的心理学研究中反复出现的一种问题。其次，戈恩实验程序的某些设置可能向受试者暗示了研究的目的。举例来讲，实验时告诉受试者本研究的目的是评价广告音乐，而笔的颜色选择是通过一种相对不合理的程序来衡量的，也就是说，受试者如果想要另一种颜色的笔，就必须走到房间的另一侧。

戈恩发表的关于背景音乐在广告中所起的作用的开拓性文章引起了巨大争议，也激起了人们对该领域的研究热情。按照大卫·艾伦(David Allen)提出的推荐意见，有学者进行了三项实验，试图重现戈恩的结果。与戈恩的发现相反，他们的实验表明，"单次倾听令人愉悦的或者令人反感的音乐下并不能对人们的产品偏好性进行条件反射调节"①。

在戈恩之后学者们还在广告音乐的传播效果、广告音乐与品牌塑造的关系等多方面展开深入研究。本研究选取的论文均源于EBSCO的Business Source Premier数据库。在该数据库中关于广告音乐的论文有2 000余篇。它们于1982—2013年间刊发在《广告学刊》《广告研究》等10种重要学术刊物和《音乐周刊》《市场营销周刊》等14种期刊上。其中，发表在《广告学刊》《广告研究》等重要学术刊物上的文章相对较少；而刊登在《音乐周刊》《市场营销周刊》等期刊上的文章较多。这些学术期刊都具有较强权威性，属于传播广泛、广告学界和业界参与度较高的期刊，具有很强的代表性。它们是展示广告业及学科发展成果的重要平台，也是了解广告学界和业界发展的直接路径。国外学界在广告音乐本体、广告音乐与传播、广告音乐与广告效果、广告音乐与品牌塑造、广告音乐与商业等方面有大量的研究成果。

《广告学刊》《广告研究》《营销研究学刊》《消费者研究学刊》等10种重要学术刊物主要涉及三种类型：广告类刊物、消费者研究类刊物和市场营销类刊物。而《音乐周刊》《Billboard》《商业周刊》《设计周刊》等14种期刊主要涉及四种类型：音乐类刊物、传播类刊物、商业类刊物和艺术类刊物。

① James J. Kellaris, Anthony D. Cox. The Effects of Background Music in Advertising: A Reassessment. Journal of Consumer Research, 1989 (16): 113.

本研究的主题共有五类：广告音乐、广告音乐与传播、广告音乐与广告效果、广告音乐与品牌塑造、广告音乐与商业。这些主题涵盖了广告音乐研究的各方面，显示出国外广告音乐学术研究内容的全面性。分类统计发现，研究主题为广告音乐类的学术论文最多。

1. 广告音乐的属性、功能

在国外广告音乐研究中，对于广告音乐的本体研究比较全面。内容主要集中在广告音乐的属性、特征，广告音乐的美学特征和广告音乐的作用与应用等方面，从美学、音乐本体、消费者心理学等多角度探讨广告音乐。

一是广告音乐的情感效应。音乐是一门情感艺术，具有表达情感的功能，有强大的感染力。广告观者对于广告中角色的情绪感同身受是同理心的表现。理查德·P.巴戈齐（Richard P. Bagozzi）和大卫·J.莫尔（David J. Moore）两位学者认为，"当观者的同理心提高时，他们会更加深入广告中，对其中的角色或是情节更为认同"[①]。在一些广告中，通过使用广告音乐来引发观众的情感反应，会促使观众记住广告品牌。这体现了广告音乐在广告中的重要作用，也是当下很多广告的惯用手法。在《辨别音乐的意义：当背景音乐影响产品认知时》一文中，朱睿［Rui(Juliet)Zhu］和琼·米亚斯-列维（Joan Meyers-Levyc）从音乐理论出发区分了音乐的两方面含义："（1）具体的含义。一种纯粹快乐的，音乐前后关系独立，以音乐能够给人的激励程度为基础。（2）引申的含义。前后关系具有依赖性，对于语言意境和外部世界的观点复杂地交错在一起的反映，并发现在收看广告的过程中，不能够集中精

① Richard P. Bagozzi, David J. Moore. Public Service Advertisements: Emotions and Empathy Guide Prosocial Behavior. Journal of Marketing, 1994(58): 56 - 70.

神的人,对于音乐的任何一种含义都不敏感。然而,当广告只有较少的信息时,更细心的人对广告的感知基于音乐的引申含义,但当广告的信息相对较多时,他们会运用音乐的具体含义。"[1]因而在广告中,要注意根据信息量的多少使用音乐的两种含义。

音乐是由节奏、旋律、调式、和声、曲式等要素组成的。詹姆斯·J.克拉里斯(James J. Kellaris)和罗伯特·J.肯特(Robert J. Kent)在《不同速度、音调和结构音乐引起的一项探索性的反应调查》一文中探索了听者对音乐的反应。他们"测量了不同速度、音调和结构音乐引起的三种反应(高兴、激励、惊奇)。差异分析发现速度的主要效果在快乐和激励上,音调的主要效果在快乐和惊奇上。结构缓和了速度的影响,因而它对古典音乐在快乐上、对流行音乐在激励上有正面贡献"[2]。由此可见,听者对不同的音乐组成要素产生的反应也不尽相同。

关于广告音乐与广告主题一致性在传播中的作用一直是人们关注的问题。史蒂夫·奥克斯(Steve Oakes)在《评价广告音乐的实证研究:一致观点》一文中对其进行研究。"它强调一个连贯模式的出现,通过加强购买意愿、品牌态度、回忆简易化和有效反应,增加的音乐/广告一致性协同贡献传播有效性。"[3]音乐与广告的一致性积极促进传播效果。

"广告音乐在消费者对广告商品的记忆上发挥重要功能,从而

[1] Rui(Juliet)Zhu, Joan Meyers-Levy. Distinguishing between the Meanings of Music: When Background Music Affects Product Perceptions. Journal of Marketing Research, 2005(8): 333.
[2] James J. Kellaris, Robert J. Kent. An Exploratory Investigation of Responses Elicited by Music Varying in Tempo, Tonality, and Texture. Journal of Consumer Psychology, 1994(2): 381.
[3] Steve Oakes. Evaluating Empirical Research into Music in Advertising: A Congruity Perspective. Journal of Advertising Research, 2007(3): 38.

促成他们的消费行为。"①在广告音乐中,器乐音乐与声乐音乐是常见的两种音乐形式。对于一首流行音乐作品的器乐版本与声乐版本的记忆效果,米歇尔·L.罗姆(Michelle L. Roehm)在《广告中流行音乐器乐与声乐版本的对决》一文中指出:"对于熟悉歌曲的个体而言,一首歌的器乐版本比声乐版本出现时带来的信息回忆量要大。结果是熟悉的消费者会随着器乐版本哼唱,因而产生有信息歌词的更大可能性。产生歌词会比简单听歌更能记住信息。对于不熟悉歌曲的个体,广告中的声乐版本比广告中的器乐版本歌词暗示的信息回忆量更大。因为不熟悉歌曲的消费者,不能随着歌曲演唱并创作歌词,他们需要歌词展示获得信息。"②在《广告中流行音乐在注意力与记忆方面的效果》一文中,大卫·艾伦也进行了"声乐歌曲和器乐曲的效果实验。他通过研究检验了流行音乐在广告中决定理论(流行音乐在广告信息处理中的效果)和实践(更多有效的广告设计使用流行音乐)的效果。他的实验报告测试了广告中流行音乐的三种整体效果:原创抒情词、改编词和记忆器乐曲(加上无音乐控制法)。结果表明声乐歌曲,无论原创或改编,都比器乐曲或无音乐具有更有效的广告刺激"③。也有学者在"无声音乐与背景音乐的回忆度"④上展开研究。在流行音乐的使用中,应多用声乐歌曲增强广告效果。

① Linda M. Scott. Understanding Jingles and Needledrop: A Rhetorical Approach to Music in Advertising. Journal of Consumer Research,1990(17):223-236.
② Michelle L. Roehm. Instrumental vs Vocal Versions of Popular Music in Advertising. Journal of Advertising Research,2001(5.6):49.
③ David Allan. Effects of Popular Music in Advertising on Attention and Memory. Journal of Advertising Research,2006(12):434.
④ G. Douglas Olsen. Creating the Contrast: The Influence of Silence and Background Music on Recall and Attribute Importance. Journal of Advertising,1995(4):29.

二是广告音乐的美学特征。在《观者眼前的美:杂志广告和音乐电视中的对美的文化定义》一文中,巴兹尔·G.英格利斯(Basil G. Englis)、迈克尔·R.所罗门(Michael R. Solomon)和理查德·D.阿什莫尔(Richard D. Ashmore)三位学者聚焦于两种传播美的多元概念的大众媒体——时尚杂志和音乐电视。他们研究了"对美的不同文化定义以及它们之间通过媒介的传播和分布,也比较两个传播媒介(印刷品与电视)对美的不同宣传形式(广告与娱乐),并探讨了大众媒体在宣传美学中对美的文化产生的影响"[1]。透过该文我们更加了解杂志和音乐电视对美的不同定义,也有助于我们对其进行使用。

三是广告音乐的作用与应用。广告音乐在现今广告中已是不可缺少的重要组成部分,用音乐叙事的手法展现广告主题的方式频繁使用。[2] 关于它的作用,朱迪·I.阿尔珀特(Judy I. Alpert)和马克·I.阿尔珀特(Mark I. Alpert)两位学者在《音乐观点在广告和消费者行为方面的贡献》一文中"讨论广告中音乐结构形式分析的角色,提到音乐的效果也必须考虑文化的主要因素,以及广告和先于它的内容、消费者观念、情绪和音乐与广告主题间的匹配。他们尝试提出一个音乐分层出现模式,描述不同广告中的音乐特色"[3]。另外,这两位学者在《背景音乐对消费者情绪和广告反应

[1] Basil G. Englis, Michael R. Solomon, Richard D. Ashmore. Beauty Before the Eyes of Beholders: The Cultural Encoding of Beauty Types in Magazine Advertising and Music Television. Journal of Advertising, 1994 (6): 49.

[2] David Beard, Kenneth Gloag. Musicology: The Key Concept. London: Routledge, 2005: 115.

[3] Judy I. Alpert, Mark I. Alpert. Contributions from a Musical Perspective on Advertising and Consumer Behavior. Advances in Consumer Research, 1991(18): 232.

方面的影响》一文中,"还关注了消费者对广告的情绪和情感反应。他们从音乐理论观点出发,回顾了音乐结构影响观众反应的研究结果,同时也阐述了听者对音乐本身情感的反应研究结果。他们认为,其中一个影响消费者反应的主要原因是伴随广告的背景音乐"①。可见,广告音乐是影响消费者情绪的主要因素。

我们一般把广告音乐分为古典风格、民族风格和现代流行风格音乐。其中,"现代流行风格音乐是各商家在广告音乐中应用最多的形式"②。现代流行风格广告音乐包括电子音乐、流行乐、爵士乐、摇滚乐等多种形式。它贴近生活、易于被消费者接受;它节奏鲜明、旋律朗朗上口,观众较易产生记忆。现代流行风格广告音乐具有极强的艺术感染力。古典风格音乐因其典雅高贵的特质,在广告中也经常被使用。乔·奎南(Joe Queenan)和乔舒亚·莱文(Joshua Levine)在《古典气质》一文中关注使用古典音乐销售产品。他们认为,"使用庄严音乐销售普通产品的主意不是新颖的。很多场合使用古典音乐是很聪明的。广告人经常选择这类音乐是因为他们想展现典雅和精致。它的花费也相对便宜,因为大多数伟大的古典音乐已经公版"③。此外,针对不同的商品类型、消费人群如何使用广告音乐,一些学者也进行了深入研究。日本化妆品市场是日本最大的广告消费对象。在《探索日本国际化妆品广告》一文中,布莱德利·巴恩斯(Bradley Barnes)和山本麻贵(Maki Yamamoto)探索了化妆品广告对日本女性消费者的影响。"结果显

① Judy I. Alpert, Mark I. Alpert. Background Music as an Influence in Consumer Mood and Advertising Responses. Advances in Consumer Research, 1989(16): 485.
② Best Ad Songs of 2010. http://www.adage.com/article/special-report-the-book-of-tens-2010.
③ Joe Queenan, Joshua Levine. Classical Gas. Forbes, 1993(10): 214 - 215.

示尽管名人在广告中频繁出现,但他们不能影响购买决定。特定的参考团体,包括专家、朋友和女性家庭成员对购买有不同程度的影响。消费者对西方品牌和音乐有一些偏爱,但不是绝对的。"[1]儿童是现今广告中的一部分消费群体。M.伊丽莎白·布莱尔(M. Elizabeth Blair)和马克·N.哈塔拉(Mark N. Hatala)通过研究,在《儿童广告中说唱音乐的使用》一文中指出:"明快的节奏、合成节拍为特征的说唱音乐已进入流行文化的主流。说唱节奏和嘻哈风格适合如运动鞋和软饮等产品形象。因为儿童和青少年成为说唱音乐的主要消费者,便应该用它来促进这一年龄层的产品销售。"[2]根据商品的类型特点,定位广告音乐的风格,将增强广告效果。

此外,针对现今社会的音乐、视频、书籍盗版行为,葆拉·雷曼(Paula Lehman)在《免费下载——使用者会涉足广告而不参与音像及书籍的盗版吗?》一文中提出对策:"可以把广告收益付给音乐公司,让消费者免费下载音乐。这样能平衡音像公司与消费者的关系,而且能防止盗版音像及书籍。"[3]免费下载是确保音乐公司和消费者利益并预防盗版的好方式。

音乐是一门情感艺术。"它可以通过情感这个媒介来影响消费者对广告的态度,也可以直接影响广告态度。"[4]在广告中,根据不同商品的类型特点,用能体现其特点的不同风格音乐予以展现,

[1] Bradley Barnes, Maki Yamamoto. Exploring International Cosmetics Advertising in Japan. Journal of Marketing Management, 2008(24): 299.
[2] M. Elizabeth Blair, Mark N. Hatala. The Use of Rap Music in Children's Advertisings. Advances in Consumer Research, 1992(19): 719.
[3] Paula Lehman. Free Downloads — After This Message. Will Users Wade Through Ads Instead of Pirating Music, Video, and Books? Business Week, 2006-10-9(95).
[4] D. J. MacInnis, C. W. Park. The Differential Role of Music on High and Low-involvement Consumers' Processing of Ads. Journal of Consumer Research, 1991(18): 162.

能极大增强广告的作用。

2. 广告音乐与传播：在线广告音乐活动促进传播

在当今广告传播活动中，互联网以其快速、覆盖面广等优势在各种传媒方式中独占鳌头。各式广告活动利用互联网的强大覆盖力、民众参与度，极大地促进了广告活动的传播。很多歌手也通过多种途径同步推出他们的作品，在市场上收到良好效果。

在互联网普及的新世纪，传媒界也发生了巨大变化。在《谁需要电视？》一文中，作者蒂娜·哈特（Tina Hart）提到，"在线音乐视频发起人贾马·爱德华兹（Jamal Edwards）质疑在开拓新艺术家的过程中电视和广播宣传的力量。爱德华兹成立的 SBTV——在线音乐视频平台，已让世界认识了很多年轻音乐家。SBTV 的 YouTube 频道有引以为豪的大量订户并深受观者喜爱。爱德华兹说，艺术家不需要电视。只要在网上获得成功，电视、广播台就会要你"①。在互联网时代，网络的确比传统的电视、广播台具有更强的传媒力量。

各式广告活动，包括一些公益广告活动，利用互联网的强大力量，收到良好效果与民众参与度。各种方式的强有力结合，促进了广告活动的传播效果。② 另外，通过网络、电视活动强力同步推出作品，也是当下歌手推出作品的一种重要方式，在市场上收到不错成效。在《The Frequency 是什么，Hugo？》一文中，斯图尔特·克拉克（Stuart Clarke）介绍了"The Frequency 乐队不断受关注是由于他们的强力同步推出计划——他们参加了黑莓电视活动，专辑在市场和乐队官网上同步发售"③。可见，多种宣传方式的结合，

① Tina Hart. Edwards: Who Needs TV? Music Week, 2011 - 10 - 14(3).
② Music is GREAT Campaign DVD Announced. Music Week, 2012 - 04 - 27(4).
③ Stuart Clarke. What's The Frequency, Hugo? Music Week, 2009 - 02 - 21(14).

是现今广告活动的趋势,具有强大的效果。

3. 广告音乐与广告效果:在线广告音乐的广告强效

互联网以其优势占领消费市场,冲击着传统的电视、广播等传媒方式。在线音乐广告的优势在于它的形式丰富、受众面广及参与度高。而且随着广告产业自身的发展与完善,系列广告活动通过其持续性也提升了广告的效果。电视、广播等传统传媒方式中的广告音乐的未来也引发了学者们的讨论。他们认为:"电视音乐广告想有未来,需要更灵活、更便宜、更多的定向电视音乐广告活动,以吸引更多观众。"①

在《走近时尚人群》一文中,乔恩·法恩(Jon Fine)分析了21世纪的媒体、市场和广告。他提到现今的年轻一代不同于他们的父辈,他们是 iPod 一代,整日互传信息。广告业利用互联网取得巨大成效。②

在《Orange 注资1 300万英镑助推音乐服务和现有产品》一文中,作者指出,"Orange 注入的巨资旨在推动提高它'来自 Orange 的 Gigsandtours'全新音乐服务。这是自法隆公司(Fallon)制作 Orange 公司广告以来的第三个作品。该作品延续了前两次作品的活动。新活动介绍了'生活如你所愿'的主题。'生活如你所愿'活动是 Orange 第一次以线上广告推销它的 Gigsandtours 服务"③。这一广告活动因其新颖的创意与主题收到良好的效果。

音乐人与广告人的紧密合作,无疑将促进双方的共同发展。詹姆斯·库珀(James Cooper)在《多付出一点》一文中指出,特别关心"家庭作业"和在音乐制作过程中充当顾问的音乐出版者,最

① Charlotte Otter. Getting a Better View. Music Week,2011-02-12(16).
② Jon Fine. Getting to the Hipsters. Business Week,2005-07-11(22).
③ Orange in £13m Ad Push to Promote Music Service and Existing Offerings. Marketing Week,2007-05-17(12).

终必将获得回报。作者认为,音乐产业只有坚持高标准和理解,与客户紧密联系,才是产品成功的核心。音乐人与广告人的合作将使音乐与画面完美:音乐触及灵魂,并使需求魔法般扩散。① 在广告音乐的制作中,音乐人必须以客户的利益为基础,广告音乐要触及产品核心理念。

4. 广告音乐与品牌塑造:深化合作

在现今广告市场,音乐与品牌的合作日益深化。"音乐作品应与品牌或产品紧密相连"②,品牌也应不断拓宽其音乐的深度与广度,使广告音乐更加深入人心。音乐与品牌在未来将建立促进双方发展的合作关系。

在《新音乐时代的宣言》一文中,作者杰克·霍纳(Jack Horner)认为"现今音乐产业发生了巨大变化。音乐应朝更深、更广的方向发展。消费者已厌倦了音乐中的限制。当消费者的选择面在扩大时,品牌参与度也应提升。要挖掘品牌的核心,探索它在音乐上的意义。音乐与品牌在未来将建立互惠的合作关系,前途光明"③。"各国专业人士也在积极探索锁定消费者的新方式。"④ 如印度市场正在探索锁定顾客的新方式,以确保通过"品牌娱乐"技巧获得更大利润。

百事公司是全球知名的公司。"其在广告上的创意和投资一直在业内独领风骚,且拥有广泛受众。它的广告音乐战略无疑值

① James Cooper. Going The Extra Mile. Campaign Promotion,2008 – 05 – 30(21).
② Lee McCutcheon. In Tune with the Ipod Generation. Campaign Promotion,2009 – 05 – 29(17).
③ Jack Horner. A Manifesto for The New Music Generation. Campaign Promotion,2008(5):17.
④ Anusha Subramanian. Branded for Profit. Business Today,2009 – 04 – 19(0).

得业内借鉴。"① 在《音乐联合转变》一文中，作者以"百事公司的新旧事例进行对比：1984 年，百事签约'流行音乐之王'迈克尔·杰克逊和其兄弟，他们作为百事这一品牌的形象大使出席重量级电视活动。标语是'新一代的选择'。现今，百事与艺术家合作可口可乐奥林匹克活动——'移动节拍'，让制作人兼主持人马克·龙森(Mark Ronson)自由创作音乐，为其提供制作和发售平台。"② 百事公司积极顺应时代、时尚潮流，其独树一帜的广告音乐营销方式，使品牌具有强大的市场影响力。

音乐与品牌形成密切关系后，两者的合作现在深深地嵌入产业意识。但当这个因素发展到顶点时，下一步是什么？它们未来的发展如何？盖尔斯·菲茨杰拉德(Giles Fitzgerald)在《演变的问题》一文中展开探索。尽管音乐产业现在的状况不是很好，但作者认为品牌仍在加深它们与音乐的联系。也许不需太久，智者将在音乐道路的另一边找到更绿的草地。③ 在音乐人与品牌人士的共同努力下，音乐与品牌必将共享有利于双方的合作。

5. 广告音乐与商业：加强双方有效沟通

广大营销者与消费者已经接受并认同音乐与品牌的合作。"音乐作为现代商业中的一种重要传播手段在广告中广泛应用，产生了积极的商业效果。"④ 音乐公司应尽可能早地参与商业广告的创作过程，这将促进双方的有效沟通。"广告音乐对消费者的购买

① Loulla-Ma, Eleftheriou-Smith. Pepsi Unveils Worldwide Music Strategy. Marketing, 2012 - 05 - 02(5).
② Jonathan Lewis. The Changing Face. Marketing Magazine, 2012 - 05 - 23 (10).
③ Giles Fitzgerald. A Question of Evolution. Music Week, 2011 - 04 - 09 (17).
④ Gordon C. Bruner. Music, Mood, and Marketing. Journal of Marketing, 1990(10): 94.

行为有非常重要的作用。"①正因如此,商家在广告中频繁使用广告音乐,收到很好成效。

商界与音乐界的合作已经得到业界的共识。关于两者间的合作,史蒂夫·斯皮罗(Steve Spiro)和纳塔丽·迪肯(Natalie Dicken)在《早鸟策略》一文中认为,"音乐公司应尽可能早地参与商业广告的创作过程,以确保收获最大影响力并确保无意外发生。作者分析了以往音乐公司参与广告的一些情况及其缺点,提出音乐公司尽早参与商业广告将促进双方的有效沟通。各方协同合作,共塑广告精品"②。在另一篇文章《合作》中,里奇·罗宾逊(Rich Robinson)和海韦尔·埃文斯(Hywel Evans)认为"广告公司与唱片公司的合作促生产业,定义活动,探讨了未来两者合作的改进空间。他们认为音乐在不同的活动中扮演不同的角色。无论大或小的活动,音乐必须执行广告公司和客户需要它做的工作。实质上,音乐与广告业应促进沟通并建立更透明的关系"③。"一些学者以数据图表作为依据,分析当今广告音乐的使用情况,检验了广告音乐的结果。"④也有学者通过表例制作问题与答案的方式,具体分析品牌广告。⑤ 透过数据图、表例等,能更好地检验广告音乐的详细使用情况。

另外,政府基金项目也积极展开音乐商业计划。杰玛·查尔

① Marya J. Pucely、Richard Mizersíd, Pamela Perrewe. A Comparison of Involvement Measures for the Purchase and Consumption of Pre-Recorded Music. Advances in Consumer Research,1988(15):37.
② Steve Spiro, Natalie Dickens. Early-bird Tactics. Campaign Promotion, 2008-05-30(15).
③ Rich Robinson, Hywel Evans. Come Together. Campaign Promotion, 2009-05-29(13).
④ Charlotte Otter. Five-star Performance. Music Week, 2010-07-03(16).
⑤ Robert Campbell. Adwatch. Marketing. 2011-05-11(15).

斯(Gemma Charles)在《Enterprise Insight 打开音乐产业车道》一文中介绍,"Enterprise Insight(政府创始基金)计划面向青年人,开展合作活动鼓励青年人在音乐产业工作。这项计划将通过在线和直接活动吸收 14—30 岁的青年人。获胜者将获奖金开启音乐事业并与高层会面"①。音乐界、商界与政府的积极参与,必将促进广告音乐全面、更好地发展。

本研究涵盖国外广告音乐研究的诸多方面,介绍了国外广告音乐学术研究的各项成果和发展趋势。主要发现如下:

第一,广告是一门综合学科,国外在广告及相关的营销学、市场学、消费者学等方面的相关理论研究起步早,理论依据强。关于广告音乐的学术研究也在不断扩大,取得很大发展,内容全面而丰富。

第二,我们不难看出,近年来随着互联网的快速发展与广泛普及,大量的在线活动促进了国外广告业及广告音乐的发展。在线广告音乐活动促进传播且具有广告强效。这皆是因为,互联网以其速度快、覆盖面广等优势在各种传媒方式中独占鳌头。在线广告音乐的优势在于其形式丰富、受众面广及参与度高,极大地促进了广告活动的传播。国外广告音乐在互联网时代的发展经验对于起步较晚、发展不完善的中国互联网广告音乐活动有很好的学习和借鉴意义。此外,广告音乐与品牌、商业的合作日益深化,三方应积极沟通,促进合作。

第三,全球经济一体化是当今世界发展的趋势。在这一背景下,各国大品牌都希望开发国际市场,取得更大经济收益。在进军各国市场时,如何让当地消费者认识该品牌、选择该品牌,则是各

① Gemma Charles. Enterprise Insight Rolls out Music Industry Drive. Marketing,2008-01-16(4).

大品牌面临的问题。作为品牌代言人的广告无疑担当着这一重任。广告制作者必须制作出符合当地特点的广告。"在广告的制作上,作为其中重要组成部分的音乐必须根据当地的民族性或地域性因素,结合当地的音乐文化特点,制作出深受当地消费者喜爱的广告音乐,从而促成他们的消费行为。同时,音乐作为文化的重要方面,是人类文明的绚丽篇章,在人类文明的进程中不断发展。"①在这次的国外广告音乐研究中,我也看到对跨国广告音乐文化研究的论文,但该类论文的数量并不多。我们可以在跨国广告音乐及音乐文化研究方向做更多、更深入的研究。作为学术研究,我们不能仅停留在发现事物的表象,还应继续挖掘其深层原因。因而,除了对跨国广告音乐进行深入研究,还应对各国音乐文化进行深入挖掘。当今全球经济一体化快速发展,跨国广告音乐实例与日俱增,这为研究提供了大量的材料。我们可以在研究这些实例的基础上,加深、拓宽对跨国广告音乐、各国广告音乐文化的理论研究。

第四,科技的进步带来了互联网的发展,促成了人类历史上的又一次大革命。在大数据时代,人们的工作、生活与网络密不可分。网络传媒的诞生时间虽晚于传统的广播、电视,但它在覆盖面、传播速度等方面的优势却使之在当今的各类传媒中独占鳌头。广告业充分利用互联网的传播优势,大量播放各类广告,并取得卓有成效的结果。作为一种较新的方式,网络广告传播的各方面还处于发展阶段,广告业还需在长时间内通过不断的探索促进行业的进步。国外广告学界在这方面有一定的成果积累,但并不成熟;

① Noel M. Murray, Sandra B. Murray. Music and Lyrics in Commercials: A Cross-Cultural Comparison Between Commercials Run in the Dominican Republic and in the United States. Journal of Advertising, 1996,25(2):51.

而中国的互联网广告较国外起步更晚,研究更少。因而,借鉴国外学界在互联网广告方面已取得的成果,从中国互联网广告发展的实际出发,通过不断探索中国互联网广告发展之路,研究它的发展趋势,积极为其积累一些理论基础,将促进中国广告业的发展。

当今全球广告业蓬勃发展。我们不难看到,国外在广告音乐方面的学术研究内容全面而深入;在快速变化的现代社会,广告业也不断推陈出新、飞速发展,这些都代表着国外广告音乐的学术成果与当今国外广告音乐的发展趋势。而中国广告音乐学术研究起步较晚、内容还不够全面,要加强学习国外内容全面、成熟的学术理论与研究。我们要理论联系实践,学习与借鉴国外的学术与实践成果,加快促进中国广告业的学术研究与广告业的发展。与此同时,快速发展的中国广告业也会不断为我们的学术研究提供大量的实例。本书也会结合当今中国广告音乐的发展实际进行深入研究。

(二)国内学者研究现状

本研究选取了《新闻界》《中国音乐学》《新闻传播》等多种国内重要高校学报、商业期刊、传媒期刊,在1995—2013年间所刊登的学术论文108篇,从广告音乐、广告音乐与传播、广告音乐与广告效果、广告音乐与品牌塑造、广告音乐与商业等方面,介绍中国广告音乐学术研究的各项成果和发展趋势。

1. 广告音乐的属性、功能

广告音乐本体研究一直是广告音乐研究最为重要的部分。国内广告学术研究在这一领域涉及广告音乐的特性、美学特征、情感体验效果与机制研究、作用与应用、问题等诸多方面,以下主要介绍三个方面:

一是广告音乐的艺术、商业与传播属性。广告音乐特性的研究涉及广告音乐基本属性、特点、艺术特征、音乐主题特征等方面。

在《试论电视广告音乐的基本属性》一文中,邢晓丽、刘小寅两位学者指出广告音乐:"这种运用音画组合传播特定广告信息内容的视听艺术是艺术、功利和媒介三者完美结合的现代大众艺术,具有艺术性——审美价值、商业性——营销价值和传播性——文化价值的基本功能和属性。"①优秀的广告音乐是艺术性、商业性与传播性这三个基本属性的完美结合,能充分发挥其艺术功能和社会功能。王长城在《广告音乐特点初探》一文中也提到广告音乐具有浓厚的商业性②。

二是广告音乐的美学特征。广告音乐作为媒体在广告宣传中使用的一种重要商业文化手段,既有一般音乐艺术的某些美学特征,也有其特质。对广告音乐美学特征的研究有助于我们把握广告音乐的本质及发展规律。

陈辉、任志宏在《电视广告音乐美学特质解析》一文中提出:"电视广告音乐的美学特质,体现在电视广告音乐的联想的指向性、内容的可阐释性、描述的针对性等几个纬度上。"③对广告音乐美学特质的分析,有利于揭示音乐商品与消费接受心理之间的内在互动效应。

在《广告音乐的形态美》中,于少华提出广告音乐中的优美形态、壮美的形态、欢快美的形态和悲剧性美的形态④,共四种风格迥异的形态美。在另一篇文章《广告音乐的意境美》中,他强调了意境美的作用:"首先,广告音乐的意境美加强了广告宣传内容及

① 邢晓丽、刘小寅:《试论电视广告音乐的基本属性》,《中国广播电视学刊》2012年第6期,第63页。
② 王长城:《广告音乐特点初探》,《贵州民族学院学报(哲学社会科学版)》2001年第1期,第110—112页。
③ 陈辉、任志宏:《电视广告音乐美学特质解析》,《电影文学》2008年第16期,第68页。
④ 于少华:《广告音乐的形态美》,《记者摇篮》2007年第8期,第38—39页。

画面的节奏感;第二,广告音乐的意境美加强了广告宣传内容及画面的时空感;第三,广告音乐的意境美提高了受众对广告宣传内容及画面的想象、联想力;第四,广告音乐的意境美加强了广告宣传内容及画面的情感与节奏感。"①广告音乐的意境美在广告中的作用是多方面的,它对推动广告艺术的发展有重要意义。

三是广告音乐的作用与应用。对广告音乐的作用与应用的学术研究颇多,涉及面较广。除基本的广告音乐作用与应用的研究,还包括对不同广告音乐类型如器乐与声乐,不同音乐风格如流行音乐与电子音乐等方面的全面分析。

关于广告音乐的作用,刘燕在《广告音乐的使用探讨》一文中认为音乐在广告中的重要作用主要体现在三个方面:突出商品与众不同的特征、表现广告中人物的情感变化、扩张广告画面的信息。② 这些都会增强广告效果,增强广告对受众的影响。赵云欣在《论音乐在电视广告中的运用与作用》一文中也提到广告音乐的"强势作用"③。

在《商业广告音乐的使用探析》一文中,李玉琴提出广告音乐的一些使用原则:广告音乐要便于人们记忆;广告歌曲的歌词要突出主题、短小精炼;广告音乐的使用要考虑到民族性或地域性。广告音乐的使用要有针对性。④ 此外,作者还论述了广告音乐的版权问题,并例举了香港、美国关于此问题的相关做法。的确,广告音乐的版权问题是当今广告音乐发展中一个不容忽视的问题。

① 于少华:《广告音乐的意境美》,《记者摇篮》2007 年第 11 期,第 33 页。
② 刘燕:《广告音乐的使用探讨》,《消费导刊》2010 年 2 月刊,第 220 页。
③ 赵云欣:《论音乐在电视广告中的运用与作用》,《大众文艺》2011 年第 10 期,第 12 页。
④ 李玉琴:《商业广告音乐的使用探析》,《辽宁商务职业学院学报》2002 年第 1 期,第 12—14 页。

孙辉在《音乐在现代广告宣传中的运用》①一文中也提出类似原则。一则好的商业广告音乐将使消费者对商品形成记忆,进而促成他们的消费行为。

优秀的广告音乐能完美结合艺术性、商业性与传播性这三个基本属性,充分发挥其艺术功能和社会功能。广告音乐的美学特质,体现在广告音乐联想的指向性、内容的可阐释性、描述的针对性等几个纬度上。对广告音乐美学特征的研究有助于我们把握广告音乐的本质及发展规律。广告音乐在广告中有重要作用,它会增强广告效果,提升广告对受众的影响。在广告音乐的使用中,须注意广告音乐要便于记忆,广告歌曲的歌词要突出主题,广告音乐的使用要有针对性等方面。

2. 广告音乐与传播：广告音乐推动品牌传播

传播学是研究人类一切传播行为和传播过程发生、发展的规律以及传播与人和社会的关系的学问。广告是人类的一种传播行为。近些年来,随着广告的快速发展,广告音乐在其中也具有愈发重要的地位。

音乐是一门听觉艺术,在广告传播中有其丰富的艺术表现性。张晓君在《传播学视域下的广告音乐浅析》一文中认为,音乐在广告传播过程中产生了一些新的功能,主要表现在以下这几个方面：有利于品牌个性的塑造；有利于增加品牌的文化附加值；有利于品牌建立"听觉标志"；有利于扩大品牌的知名度和美誉度。② 广告音乐的这些功能将在消费者心中为广告品牌树立良好的品牌形象,推动品牌传播。

① 孙辉:《音乐在现代广告宣传中的运用》,《新闻爱好者》2012年6月刊,第45—46页。
② 张晓君:《传播学视域下的广告音乐浅析》,《福建论坛(人文社会科学版)》2013年第5期,第135—138页。

在《背景音乐在电视广告传播中的作用》一文中,戴世富、徐艳从广告音乐对品牌态度的影响、对广告信息的接受以及为广告本身增添更多意义三个方面进行论述。该文主要用说服模型和卷入概念来解释消费者的行为。消费者的卷入概念"在检测情感线索(emotional cue)在电视广告中所扮演的角色时,被证明是非常有用的"①。广告音乐主要在吸引注意力与音乐—信息的一致性这两个方面影响广告信息的接受。在广告音乐为广告增添更多意义方面,作者认为在广告中,音乐一般是与至少一个其他广告元素一起出现。当音乐与其他广告元素相协调时,它们所引发的意义就能毫无困难地进行传播,反之则不然。音乐能帮助观看者理解广告。

"以现代传媒手段为载体的音乐产品,其传播活动是一种产业化的经济活动。"②这是王兆东在《论音乐在传播过程中体现出来的商品价值——以广告音乐、手机彩铃为例谈以现代传播手段为载体的音乐在传播过程中体现的商品性》一文中提出的观点。同时他又指出,"音乐的传播媒介(唱片公司、音乐电视频道、音乐电台、移动电话彩铃等)的产业经营和管理,包括企业广告音乐的定位、方案、受众接受情况等等,都是在音乐传播过程中按传媒的经济规律进行实践操作的"。广告音乐在传播中具有艺术性、审美性和商业性,广告音乐的传播活动是一种产业化的经济活动。

刘书茵在《探析广告音乐对品牌传播的影响》一文中,主要"通过对受众及音乐本身两个方面的剖析,总结出广告音乐对品牌传

① 戴世富、徐艳:《背景音乐在电视广告传播中的作用》,《新闻界》2008年第1期,第131页。
② 王兆东:《论音乐在传播过程中体现出来的商品价值——以广告音乐、手机彩铃为例谈以现代传播手段为载体的音乐在传播过程中体现的商品性》,《黄河之声》2009年第11期,第114页。

播起到了不可估量的作用"①。作者认为,"广告音乐更有助于宣传者对品牌意境和情感的表达;广告音乐赋予了品牌以个性化的特征,更加深入人心;广告音乐无形中增加品牌文化附加值,成了品牌的'代言人'"。广告音乐在品牌传播中的积极作用,将在消费者心中塑造良好的品牌形象。仇欢欢在《优雅的行销:药业行业品牌传播策略分析——以康美药业音乐电视广告片〈康美之恋〉为例》一文中用实例阐述广告音乐对品牌传播的影响②。

关于广告音乐在品牌传播过程中的重要作用,钟旭在《异质同构——广告音乐塑造品牌"立体"传播》一文中则从音乐的四大构成要素——旋律、和声、节奏、音色出发,分析它们与品牌传播的关系。作者指出旋律是广告音乐"'横'面上的魔幻灵魂"③,是最易被听者记住的要素;和声是广告音乐"'纵'向上的美丽装饰",它使音乐产生层次感和立体效果;节奏是"'力'度上的脉搏跳动",它的动力感赋予音乐蓬勃的生命力;音色是"'深'度上的色调渲染",它使品牌调性色彩斑斓。丰富的音乐构成要素编制的优秀广告音乐,在品牌传播过程中具有重要的作用。

广告音乐的传播活动是一种产业化的经济活动。广告音乐在品牌传播中有积极作用:它有助于宣传者对品牌意境和情感的表达;它赋予了品牌以个性化的特征;它无形中增加品牌文化附加值。广告音乐在消费者心中为其广告品牌树立良好的品牌形象,推动品牌传播。

① 刘书茵:《探析广告音乐对品牌传播的影响》,《新闻传播》2011年第6期,第186页。
② 仇欢欢:《优雅的行销:药业行业品牌传播策略分析——以康美药业音乐电视广告片〈康美之恋〉为例》,《现代营销》2013年第5期,第80页。
③ 钟旭:《异质同构——广告音乐塑造品牌"立体"传播》,《新闻传播》2011年第1期,第68页。

3. 广告音乐与广告效果：广告音乐促进广告效果

广告音乐对广告效果的影响，也是广告音乐研究的一个重要方面。这一方面的研究主要关于广告音乐对广告效果的影响和广告音乐效果的心理因素等。

于君英在《背景音乐对电视广告效果的影响及实证分析》一文中"分析了背景音乐对电视广告效果产生的影响，主要有情绪效果、内容记忆效果和态度效果"[1]。有关音乐引发的情绪反应的类型，作者引用了麦金尼斯和帕克划分的积极情绪反应和消极情绪反应。作者认为"音乐对信息记忆效果的影响可以分为直接影响和间接影响。音乐对广告效果的影响主要通过情绪效果对广告态度影响，又与信息记忆效果一起产生了对广告和品牌的态度效果"。作者还提出了音乐对电视广告影响的三个假设，并通过问卷形式进行验证。作者发现，"恰当地使用背景音乐能使消费者对广告产生好的感觉，从而加深对品牌的记忆"。恰当地使用背景音乐可以增强受众对视觉内容、广告及品牌的记忆。邵青春在《音乐对广告效果的影响途径研究》一中提出广告音乐通过情绪反应和信息记忆这两个途径影响消费者对广告的态度。[2]

在《音乐电视"康美药业"的广告效果分析》一文中，熊国成用"康美药业"的成功实例对音乐电视广告效果进行分析。作者认为：首先，"康美药业音乐电视的创意意在宣传企业文化"。企业文化是企业的重要组成部分，它对企业员工、行业和社会都有很大影响。其次，"康美药业音乐电视对药业同行的影响深远"。康美药业音乐电视在创意、电视片的制作和风格方面都堪称优秀。此

[1] 于君英：《背景音乐对电视广告效果的影响及实证分析》，《东华大学学报（社会科学版）》2007年第7卷第2期，第126页。
[2] 邵青春：《音乐对广告效果的影响途径研究》，《商场现代化》2009年4月（中旬刊），第189页。

外,"康美药业音乐电视对受众进行了全方位的教育"。① 受众通过该音乐电视认识了康美药业负责任的企业形象,受到了该企业的爱心教育和励志教育。康美药业音乐电视也融合了商业性与艺术性。只有将商业性与艺术性完美结合,电视广告才能产生理想效果。康美药业对音乐电视的成功运用,收到了良好的广告效果。

杨孟丹在《音乐卷入度对广告效果的影响——从精细加工可能性模型的角度》一文中讲到,"采用实验法,分别选取了对受众属于低卷入、高认知卷入及高情感卷入的三种不同类型的广告作为实验材料"。他的研究结果显示,"受众对音乐的卷入度,与受众对包含音乐的低卷入产品的广告回忆度有相关关系,与受众对包含音乐的情感卷入产品的广告回忆度、对广告的态度以及对品牌的态度有相关关系,但与受众对包含音乐的认知卷入产品的广告效果并没有显著的相关关系"。②

黄晨雪、刘丽芳对广告音乐效果的心理因素进行文献综述,包括广告音乐的作用、相关理论模型和实验调研。在《广告音乐效果的心理因素研究:文献综述》一文中,她们提到四种现有的相关理论模型:音乐传播模型、共鸣模型、情调/偏好—激活二维度框架模型和"动机—能力—时机"③心理指标。在实验调研中,她们综述了婴儿的音乐注意力实验、双耳分听实验、美国20世纪90年代音乐节目受众调查、电视广告构成要素与品牌忠诚度计算。作者在论文最后的总结中也指出,对广告音乐效果心理因素的研究在

① 熊国成:《音乐电视"康美药业"的广告效果分析》,《新闻爱好者》2011年2月刊,第62—63页。
② 杨孟丹:《音乐卷入度对广告效果的影响——从精细加工可能性模型的角度》,华中科技大学硕士学位论文,2010年,摘要。
③ 黄晨雪、刘丽芳:《广告音乐效果的心理因素研究:文献综述》,《北方文学》2011年3月刊,第125页。

很多方面还有待学术界进一步深化。可见,国内在广告音乐效果心理因素方面的学术研究并不是很全面,还有待我们学术界的进一步研究。

4. 广告音乐与品牌塑造:广告音乐用创造力与表现力塑造品牌

广告音乐是广告中一种极具创造力与表现力的手段。凭借其特殊的艺术特色,它在品牌形象塑造中发挥着日渐重要的作用,在品牌传播中具有情感沟通作用。

高锐在《广告音乐在品牌构建过程中的作用》一文中提到,品牌构建的最终目的是使品牌核心价值成为连接品牌和消费者之间的精神桥梁。广告音乐在品牌构建过程中发挥了积极有效的六个作用:"吸引消费者注意力;打造品牌音乐标志;记忆的迅速与持久;对消费者情感的激发;对品牌独一无二的个性的诠释;对品牌知名度和美誉度的提升。"[1]广告音乐的这些作用无疑可以极大地促进企业的品牌构建,扩大企业的影响力。鲍芳芳、任杰在《广告音乐在品牌构建中的作用》一文中从广告音乐本身创作和广告特性两个方面阐述如何发挥广告音乐在品牌构建过程中的作用。[2]

而王新征、陈茹则是从消费心理学的角度探讨了广告音乐在品牌塑造过程中所起的作用。在《广告音乐在现代品牌塑造中的强势作用》一文中,他们通过案例阐述了广告音乐的四大作用:第一,有利于赋予品牌个性。品牌要使消费者产生认同感,必须满足消费者的个性心理,凸显品牌个性。第二,有利于诠释品牌文化。

[1] 高锐:《广告音乐在品牌构建过程中的作用》,苏州大学硕士学位论文,2009年,摘要。
[2] 鲍芳芳、任杰:《广告音乐在品牌构建中的作用》,《学园》2013年第27期,第191—192页。

第三,有利于品牌在子产品领域中进一步的推广。"一种产品的品牌形象在消费者心目中形成既有的形象时,如这一品牌又推出了不同于既有形象的子产品,那么子产品就会与原有的品牌形象有冲突。这种冲突所带来的损失也许是不可估量的。"① 广告音乐可以解决这种冲突,迎合消费者的需求。第四,有利于表现品牌的深度。消费者在广告音乐中更能深刻感受品牌内涵。因而在现今广告中,广告音乐通过其听觉艺术特点,为消费者展现了一个更立体的品牌形象。

钟旭在《影视广告音乐对品牌传播影响的研究》一文中,"从对影视广告音乐的概念、分类及功能进行的梳理入手,通过对受众及音乐本身两个方面的剖析,总结出影视广告音乐如何对品牌传播造成影响"。他主要是从音乐受众的差异化、受众卷入度以及受众共鸣因素三个方面,"层层深入地分析了受众对广告音乐的感受和接受程度的差异,并分析了影视广告音乐中各音乐元素与品牌传播的关系,肯定了广告音乐在品牌传播中对品牌感知、品牌体验、品牌情绪、品牌调性塑造及品牌形象再现的重要作用"。② 广告音乐在品牌传播中发挥着情感沟通作用,对品牌传播有多方面的积极作用。

在《电视广告音乐在品牌塑造中的功能研究》③一文中,杨茜认为,音乐能引起人们的情感诉求,它能使商品广告不再仅仅是简单的对产品基本功能的介绍与宣传,而能让消费者在情感上产生共鸣和认同。正因如此,它才能保证消费者对产品及品牌的持久

① 王新征、陈茹:《广告音乐在现代品牌塑造中的强势作用》,《徐州教育学院学报》2006 年 9 月刊,第 49 页。
② 钟旭:《影视广告音乐对品牌传播影响的研究》,上海师范大学硕士学位论文,2009 年,摘要。
③ 杨茜:《电视广告音乐在品牌塑造中的功能研究》,广西大学硕士论文,2013 年。

忠诚度,因为品牌形象是消费者思想情感层面上的认识。作者是从广告音乐的特性与作用出发,探讨电视广告音乐在品牌形象塑造中的功能。广告音乐在品牌塑造中的情感功能是保证消费者对品牌忠诚的重要原因。

吴文瀚在《品牌形象塑造中广告音乐的类型与心理接受机制探析》一文中分析了广告音乐的三种类型与其不同的心理接受度。第一,表情型广告音乐。它不是简单的背景音乐,其作用由"感性诉求引发,它带给消费者的是广告画面之外的一种心理暗示——广告音乐借助心理暗示的朦胧性与音乐在表意上的不确定性,对受众产生朦胧却迫切的影响,建立消费者对品牌的信任"。表情型广告音乐也会对消费者产生提示作用。第二,表意型广告音乐。它具有强烈的产品诉求指向功能。"其通常所采用的音乐偶像表达的方式也利用人的从众心理去吸引受众,以强势的品牌影响促使受众产生购买行为。"第三,客观型广告音乐。"一方面因其短小鲜明,易于引起受众注意,另一方面,其深层记忆的效果也使受众容易产生信任感,从而激发消费,即使在该品牌产品与其他品牌产品的性能和价钱上不相伯仲的情况下,这种由深层记忆形成的品牌信任感也会使受众的心理倾斜向广告产品,甚至在心理上认为该产品比其他产品更有吸引力。"[1]在品牌形象塑造中,广告音乐发挥着有效的作用。根据广告音乐的类型与心理接受机制,正确合理地使用广告音乐也是要注意的方面。

广告音乐在品牌构建过程中发挥了积极有效的作用。它通过其听觉艺术特点,为消费者展现了一个更立体的品牌形象。音乐能引起人们的情感诉求,它能使广告超越对产品的简单介绍,让消费

[1] 吴文瀚:《品牌形象塑造中广告音乐的类型与心理接受机制探析》,《新闻界》2011年第3期,第133—134页。

者在情感上产生共鸣和认同。广告音乐能保证消费者对产品及品牌的持久忠诚度,因为品牌形象是消费者思想情感层面上的认识。

5. 广告音乐与商业:广告音乐是商业活动中的重要文化手段

音乐是广告中重要的组成部分,也是现代商业中的一种重要传播手段。广告音乐将品牌理念、企业文化与视听感受完美融合,促使消费者进行消费,产生积极的商业效果。

钱建民在《广告音乐及其商业文化内涵》一文中指出,广告是"现代市场经济活动中树立产品形象、企业形象的一种文化手段"。广告音乐作为"现代社会中具有一定创意的商品广告行为是现代市场经济活动中的一种文化手段"。作为一种商业文化手段,广告音乐的文化价值有:"对中外经典音乐作品及其人文风情的提炼与浓缩,迅捷、普及的视听效果,音与画的高度谐调,音乐艺术的客观性。"另外,作者还分析了广告音乐的发展趋势与社会效应:"广告音乐与整体创意的主题更加统一,广告及音乐效果的趣味性提高,广告音乐具有明显的社会审美作用。"[①]广告音乐作为经济活动中的一种重要手段,其商业文化内涵具有极其重要的作用。

关于广告音乐的商业属性,常虹在《电视广告音乐艺术与商业属性分析研究》一文中认为,广告音乐是企业利用音乐艺术的特征,增强与消费者的沟通和交流,塑造品牌和企业形象,推广产品的营销手段。作者从"商业的角度对电视广告音乐进行了系统的分析研究。主要通过对电视广告音乐的商业功能探讨,对产品品牌的打造、广告音乐产品的推广宣传作用、广告音乐营销方面的内容"[②]进行分析。正是由于广告音乐的这些特点,广告音乐能促进

① 钱建民:《广告音乐及其商业文化内涵》,《交响——西安音乐学院学报》1997年第1期,第67页。
② 常虹:《电视广告音乐艺术与商业属性分析研究》,中国传媒大学硕士学位论文,2007年,摘要。

产品销售,在营销中发挥着越来越重要的作用。

 李霜在《当商业广告遇上音乐》一文中,论述了广告音乐产生的有效商业效果。他认为,一些优美、轻柔的情境配乐会让顾客体验到一种温馨、和谐的购物氛围,唤起消费者的注意力,从而增强商品销售。很多企业也将广告宣传词创编成广告歌曲。这些广告歌把商品的相关信息都融入歌曲中,内容短小,朗朗上口,因而能促进广告歌的传唱,也加深了消费者对该品牌的印象和认同。另外,作者还指出:"在广告的末句,用特征明显的短小乐句来表明企业的身份和品牌,会让该品牌更加深入人心,过耳不忘,记忆深刻。"①当下商业竞争激烈,企业良好的营销策略应该是用公共关系创建品牌,用广告去维护品牌。因而,作为企业文化载体的广告音乐,也应围绕企业品牌内涵创作,应具有视听结合、形式更加丰富的特点。

 在《将音乐营销运用于广告营销的策略分析》一文中,李莉分析了将音乐营销运用于广告营销的五个主要策略:"运用音乐营销为消费场所营造出良好的购物环境,运用音乐营销提升消费者的关注程度,运用音乐营销作为与人沟通情感的重要介质,运用音乐营销找到音乐和产品之间的契合点,运用音乐营销来为品牌树立形象。"②音乐营销的这些策略无疑都将促成品牌在消费者心中的良好形象。

 广告是现代市场经济活动中树立产品形象、企业形象的一种文化手段。作为一种商业文化手段,广告音乐的商业文化内涵具有极其重要的作用。广告音乐是企业利用音乐艺术的特征,增强与消费者的沟通和交流,塑造品牌和企业形象,推广产品的营销手

① 李霜:《当商业广告遇上音乐》,《飞天》2011年第2期,第117页。
② 李莉:《将音乐营销运用于广告营销的策略分析》,《中国投资》2013年9月刊,第232、253页。

段。当下商业竞争激烈，作为企业文化载体的广告音乐，也应围绕企业品牌内涵创作，应具有视听结合、形式更加丰富的特点。

本研究是对中国广告音乐学术研究所做的综述，从广告音乐、广告音乐与传播、广告音乐与广告效果、广告音乐与品牌塑造、广告音乐与商业等方面，介绍中国广告音乐学术研究的各项成果和发展趋势。

在广告音乐的研究中，对广告音乐的本体研究一直是最为重要的部分，而从音乐构成的各要素——节奏、旋律、曲式、和声、配器等方面对广告音乐的研究较少。本人将在这些方面深入研究，因为这些音乐要素无疑是广告音乐中最重要的组成部分：节奏是音乐的"脉搏"，旋律是音乐的"灵魂"，曲式是音乐的逻辑结构，和声是音乐的纵向结构，配器为音乐编织出缤纷的色彩。不同音乐要素的不同特点、形态，在广告音乐中发挥着不同的作用。

广告音乐是艺术性、商业性与传播性这三个基本属性的完美结合。音乐在广告中的重要作用主要体现在突出商品特征、传播广告画面的信息等方面，这些都会增强广告效果，提高广告对受众的影响。在以往对广告音乐的研究中，已有学者提出广告音乐中的"优美形态、壮美的形态、欢乐美的形态、悲剧性美德形态"这四种风格迥异的形态美。我们可根据不同类型的产品运用这些风格迥异的广告。在已进行的对广告音乐的研究中，我已分析了世界三大广告节的一些获奖视频资料。通过研究我发现，同一种类型的产品在广告音乐风格的使用上具有一定的相似性。结合产品与音乐的特点合理地使用广告音乐，对广告效果具有重要的作用。我也将继续通过对世界三大广告节获奖视频资料的分析深入研究广告音乐。

目前在全球经济一体化进程下，各大国际品牌竞相开拓国际市场。跨国公司为更好地迎合当地消费者会制作广告进行宣传。

作为广告重要组成部分的广告音乐,在跨国广告的制作中,要注意广告的民族性或地域性因素。商家可根据当地的音乐文化特点,制作出深受消费者喜爱的广告音乐,从而促成他们的消费行为。

世界万象,异彩纷呈。全球经济一体化进程加快了世界各国的联系,促进了国家间的经济往来与发展,同时也促进了各国间多方面的沟通与交流。文化便是其中的一个重要方面。文化根植于一个国家、一个民族的历史中,在人类文明的进程中不断发展。音乐是文化的一种重要表现形式。各国音乐文化绚丽缤纷,通过各国音乐我们看到一个丰富的世界。在以往对广告音乐的学术研究中,关于世界各国广告音乐文化特点的研究较少,但本人认为,对世界各国音乐文化特点的研究是广告音乐研究中非常重要的一部分,而且在当今全球一体化进程中具有非常重要的现实意义。因而,在以后的研究中我将深入剖析这一部分内容。

我们可以看到,近年来随着中国广告业的蓬勃发展,中国广告音乐的学术研究也日益增多,但纵观国内广告音乐学术研究,我们仍会发现国内广告音乐的学术研究在有些方面可以再进行深入研究。在本书中,我将会就广告音乐的这些值得研究的方面深入挖掘、进一步开展研究。

第一章
西方广告音乐的兴起与发展

在当前信息高速发展的时代,广播、电视和网络中的广告音乐异彩纷呈,形式多样。优秀的广告赢得观众的喜爱,优秀的广告画面吸引观众的眼球,优秀的广告音乐增强广告的效果,使广告变得更具吸引力。

第一节 广播广告音乐的兴起与发展

广播是通过电波向大众传播信息、提供服务的一种大众媒体。在电视还未发明以前,它是传播信息的主要媒体之一,深受人们的喜爱。随着时代的发展,电视、网络的不断普及,广播仍然占有大量听众。很多电台持续播送广播,全方位向听众传送节目。听众收听受时间、地点的影响和限制少,非常便捷。广播的主要收入来自广告,广告音乐在广告中频繁播出。曾有报道"估计在北美洲每年约600亿小时的广播电视广告节目中,大约四分之三在某种程度上运用了音乐"[①]。由此可见,音乐在广播广告中应用得非常频

[①] 大卫·休伦:《广告音乐概论》,《黄钟》1992年第2期,第66页。

繁而且有效。

一、广播广告音乐的概念

广播是通过无线电波或金属导线,向大众传播信息、提供服务和娱乐的大众媒体。

广播能够及时地把信息传送给听众,非常便捷:一方面是信息转换较简便,只要把声音变成电波,播发出去即可;另一方面是接收信息较方便,无论在什么地方,只要一台半导体收音机,就可以接收到广播电台发出的信息。

在一则广告中,优秀的广告能吸引听众的注意力,优秀的音乐也能提高广告的效果,它们能使广告变得更具吸引力。音乐是情感的艺术,它本身就利于情感的表达。广告中的音乐与解说相结合,能营造出一种和谐美妙的氛围。广告音乐也能吸引受众的注意力,使听者加强对广告信息的记忆。同时,广告音乐还具有说服的作用。当受众对一则广告音乐产生好感时,他会把这种好感迁移到广告产品上,从而对广告产生好感或形成购买行为。

美国、英国、日本是世界三大广告中心,它们的广告影响了世界其他地区。

世界上最早开办广播电台的是美国。1920 年 11 月 2 日,美国威斯汀豪斯公司在匹兹堡的 KDKA 广播电台播出总统候选人当选的新闻。该电台是美国第一个正式申请营业执照的电台,也被公认为世界上最早的正式广播电台。1922 年,美国创建了第一家商业广播电台——WEAF 纽约广播电台,开始向广告商出售空中时间,成为最早开播广告业务的电台。1926 年,美国最早的广播网"全国广播电台(NBC)"建立。到 1928 年,美国通过无线电广播广告的费用已达1 050万美元。1930 年,美国有一半以上的家庭拥有收录机,广播广告效果十分显著。从 20 世纪初至二战以前,

广播成为继报刊等印刷媒介之后的第二大传播媒介。①

起初,广播电台广告都是新闻条文式的,由播音员念稿。后来,电台广告中增加了文艺表演。到1929年,电台广告又开创了以连续性的歌唱戏剧节目做广告的形式。这种歌唱戏剧节目有故事、有主角,再配以音乐、音响效果,家庭妇女尤其喜欢观赏这类节目,她们也在观赏中接受了广告宣传。这种歌唱戏剧节目一播出,便在美国引起轰动。由于广播节目中常常会播放宝洁公司的肥皂广告,因此人们就把那时候的节目称为肥皂剧。无线电广播肥皂剧从20世纪30年代以后便在美国人的生活中占有重要地位,扩大了广播广告的影响。②

曾有报道指出,估计在北美洲每年约600亿小时的广播电视广告节目中,大约四分之三在某种程度上运用了音乐。事实证明,音乐在广播广告中应用得非常广泛而且有效。

英国早期的无线电广播事业与北美等地是同步的。1922年,马可尼公司联合另外五家电器制造商组建了民营的英国广播公司,一般认为这是英国广播事业的正式开始。不过根据政府的规定,它主要播出少量的新闻和一些文化节目,不播放商业广告。1927年,英王颁布《皇家约章》,把民营的英国广播公司改组成国营的英国广播公司(简称BBC),并授予它在全国经营无线电的特权。此后数十年,英国广播公司垄断了英国的整个广播行业。它凭借着垄断地位,在国内各地大范围建立地方台,很快建成了完备的广播网。1955年9月,英国第一家商业电视台——"伦敦电视台"开播。这是英国第一家靠广告收入和出售节目而维持经营的

① 陈培爱:《中外广告史教程》,中央广播电视大学出版社,2007年版,第185页。
② 侯立平、郑建鹏:《现代广告设计》,首都经济贸易大学出版社,2016年版,第67页。

商业广播电视公司。

第二次世界大战后日本经济又重新得到发展,广告业也随着经济的发展而腾飞,日本逐渐成为世界第二大广告市场。当时,美国责令日本进行广播体制改革,颁布了"电波三法"——《电波管理委员会设置法》《广播法》《电波法》,广播电台也正式向民间开放,逐渐形成了今天公营广播和民间广播并存的体制。二战前创立的NHK作为唯一一家公营机构,在战争期间成为战争工具,二战后进行了改组。目前,NHK有3家广播台和5家电视台,但是都不播出广告。日本的商业广播电视直到1951年才出现,此后有了迅猛发展。而日本的商业广播主要依靠广告收入。①

在中国,广播也逐渐成为第二大广播媒介,得到迅速发展。1922年底,美商奥斯邦利用旅日张姓华侨的资本,在上海设立了中国境内第一座广播电台——奥斯邦电台,台址设在广东路的大来洋行屋顶。1923年1月23日开始播音。该台每天播出一小时零五分钟,播出内容主要包括中外新闻、娱乐唱片及推销无线电器材(包括矿石收音机、真空管收音机之类)的广告,从而拉开了中国广播广告的序幕。截至1936年,上海已有华资私人电台36座、外资电台4座、国民政府电台1座、交通部电台1座,这些电台都主要依靠广告维持,民族工商业逐渐成为华商私营电台的广告客户。②

"广播广告中使用的音乐是一种节目音乐,它不像音乐节目那样,必须发挥音乐艺术的欣赏功能,恰恰相反,它是把具体的广告内容、产品的性能、特点等作为自己的出发点。它借助音乐形象来表达广告节目内容,深化广告主题,烘托环境气氛,抒发人物感情,

① 李瑛、何力:《全球新闻传播发展史略》,郑州大学出版社,2004年版,第179页。
② 杨海军:《中外广告史》,武汉大学出版社,2006年版,第159页。

推动情节发展,使广告节目的内容更加生动感人,引人入胜。"①广播广告音乐在广告中发挥着重要作用,它以艺术的形式使听众了解广告商品的特点。

二、广播广告音乐的基本形态

广播广告是一门听觉艺术。广告词和广告音乐是其中重要的因素。它与电视广告不同,电视广告是一门视听艺术,作为听觉要素的广告词和广告音乐与作为视觉要素的广告画面对广告的影响可以说是平分秋色。广播广告的传播特性需要广告词深入浅出、生动形象,广告音乐与之交相辉映、珠联璧合。

"广播广告是一种巧妙利用声音的艺术,根据广播听众人数众多,成分广泛,文化程度高低不一,以及收听时很少有人正襟危坐,往往是处于无意收听状态的实际情况,广播广告在语言、音乐、音响素材等方面都有特殊要求。"②成功的广播广告通常以或大气磅礴、或精致典雅的音乐,与具有诗词般韵律美的广告词相结合,来表现商品的信息,从而引起观众的注意,激发他们对广告商品的好感,也使他们对广告产品有了一定的了解。如此一来,就达到了广播广告的效果。

广播广告音乐,必须与广播广告语言相适应,随着广告内容的展开而变化,这是一首广播广告音乐获得成功、得到观众认可的最重要因素。在具体的工作实践中,各广播电台都创造出许多很好的应用形式,这些形式总结起来,主要有以下三种:

一是直接式。用广告歌曲直接唱出广告的内容,使观众听起来简单明了,亲切自然,好记好唱,广为流传。这是一种十分直接、

① 刘宝璋、费良生:《广播广告ABC》,沈阳出版社,1994年版,第167页。
② 姜伟:《世界广告战》,辽宁民族出版社,1993年版,第204页。

明了的广告音乐播出形式,让观众能快速地了解该广告商品。

例如1972年可口可乐的经典广告歌:《我想教世界歌唱》。"我想为世界建一个家,用爱布置它。栽种苹果树,养育蜜蜂,还有雪白的斑鸠。我想教世界歌唱。在完美的和谐里,我想拥抱世界,与它相伴。那就是我听到的歌。"①这首歌曲的第一句是女声领唱,她的演唱纯净而深情。紧接着第二句是合唱,他们的合唱采用了多声部的演唱方式,使这首歌曲显得层次丰富。之后,越来越多的人加入歌曲的演唱中,他们采用了重唱的方式,这也很好地呼应了可口可乐的主题——面向世界各国人民。这首歌曲唱遍世界每个角落,也使可口可乐红遍世界每个角落。

谱1　　　　　　可口可乐广告音乐

二是交替式。这种广告音乐的运用,是指广告语言和广告音乐交替使用,即在语言的叙述、描绘的过程中,适当地穿插音乐,相互配合,相得益彰。常用的形式有:音乐渐渐显出,渐渐隐去,使人感到过渡自然;音乐渐渐显出,达到高潮突然停止,给人造成悬念;音乐突起,强烈刺激听觉之后突然停止,唤起听众的某种注意;

① "I'd Like to Teach the World to Sing." Lyrics: I'd like to build the world a home. And furnish it with love. Grow apple trees and honey bees. And snow white turtle doves. I'd like to teach the world to sing. In perfect harmony. I'd like to hold it in my arms. And keep it company. That's the song I hear.

音乐突起,欢快地抒情或深沉地叙述之后渐渐隐去,给人以回味和思考。运用这种音乐形式制作广告,是目前广播电台最喜欢、最常用、最有效的方法。

例如,德芙巧克力的广告采用的是具有童话色彩的魔幻音乐,旨在为该广告营造一种童话般的意境,让人感受到德芙巧克力能够带来的惊奇。而当最后的德芙广告语"真的有这么丝滑吗?"出现时,音乐则以简单的旋律出现,让观众回味与思考。

谱 2　　　　德芙巧克力广告音乐

三是混合式。这种广告音乐形式将音乐、语言和音响混合使用。当音乐能充分体现广告的主题时,就以播放音乐为主;当解说性的语言在阐明广告产品时,广告音乐就相对弱化,音响就停止;当音响能够体现主题时,就在解说、音乐中适当地强化音响,以突显广告主题。"听觉的广播广告,必须要以语言和音响效果使收听人产生视觉映象。"[1]广告中音乐、语言和音响完美地结合在一起,将给听众带来丰富多彩的听觉享受。这也是目前我们非常常见的一种有效的广告音乐方式。[2]

例如在索尼 α55(Sony α55)的照相机广告中,它的广告音乐形式就是将音乐、语言和音响混合使用。在简单的广告音乐旋律下,富有磁性的广告解说与富有动感的广告音响相继而出。广告音响

[1] 姜伟:《世界广告战》,辽宁民族出版社,1993 年版,第 183 页。
[2] 黄学有:《广播新论——沈阳电台获奖论文选》,沈阳出版社,2003 年版,第 104 页。

做出的特效尤为吸引人，它很好地衬托了广告解说。广告中音乐、语言和音响完美地融合在一起，给听众带来层次丰富的听觉享受。

谱 3　　　　索尼 α55 照相机广告音乐

由此看来，在广播广告中，音乐与语言、音响的结合不仅可以丰富广告的形式，还可以加强广告传播效果。音乐是一种抽象的语言，通过欣赏广告音乐，观众可以体会到广告的深层次意义，也就是广告产品独具特色的文化附加值。在市场竞争日趋激烈的今天，具有文化附加值的广告无疑会脱颖而出，在市场竞争中具较大的优势。

三、广播广告音乐的效用演变

有一句谚语说，"音乐是有魔力的"。音乐也吸引了市场营销人员的注意力。至少从无线电广播的初期开始，人们已经在传播信息时引入了音乐。关于广播广告音乐的作用，许多学者进行了探讨。"音乐在商业广告中所起的作用如何？"这一问题吸引了越来越多的注意力。广播广告音乐的作用主要体现在情绪感染性、营造氛围、内容与音乐的融合度、记忆性这四个方面。

一是情绪感染性。音乐是一门表达情感的艺术，具有极强的感染性。欢快活泼的音乐能给人们带来愉悦，如泣如诉的音乐能让人们感受到悲伤。广播广告音乐可以增强广告的情感张力，有效地配合广告语言感染观众的情绪。广告音乐用于塑造人物性格，表现人物的内心思想与情感、心理的变化。广告音乐表达了广告制作者对该广告的理解和态度，带有一定的评价意义。有一则汽车广告曾运用了捷克作曲家德沃夏克的《第九交响曲——新大陆》，当这一交响曲铿锵有力的主旋律一响起，就使听众为之振奋，人们似乎已感觉到这部汽车的强大动力。而且这一音乐主题也很

好地契合了广告主题——汽车将要开拓的新大陆。观众在情绪受到广告的强烈感染下，无疑会增强对该广告的好感。

制作广播广告的人员在处理是否或者如何使用音乐这一问题时在很大程度上依赖于自身判断以及试错法。如果决定采用音乐，还必须做出多种其他的决策，例如：应该采用现有的还是原创的音乐、采用经典的还是流行的音乐、音乐的节奏如何以及在广告中的位置、音乐是否适合想要宣传的产品或者服务以及一系列其他方面的考虑。解决这些问题显然需要进行研究。

戈登·C.布鲁纳(Gordon C. Bruner)综述了关于音乐效应的非市场营销研究以及市场营销研究。其结论中包括这样的观点：音乐对人具有感情意义，人们听到音乐后会产生感情反应。另外，用于市场营销时，音乐不仅能够影响消费者的行为，还能影响其感情。然而，广告客户必须清楚，音乐可以分散、增强或者吸引听众的注意力，这取决于音乐元素，例如音乐是否可以引起富含感情的记忆、是否与产品特征相符合以及音乐的使用位置。[1]

乔治·布鲁克(George Brooker)和约翰·J.惠特利(John J. Wheatley)"通过一项实验研究了广播广告中音乐节奏和音乐位置的影响。因变量包括感觉、态度、无辅助回忆度和购买可能性。结果表明，节奏对听众关于音乐的感知产生了预期的影响，但是对因变量无影响；广告的结构(音乐位置)对因变量的影响更强"[2]。

二是营造氛围。"一方水土养育一方人。"不同的地域、不同的国家会产生不同的文化，孕育不同的音乐。音乐以特定的音调、乐器音色以及特殊风格在广告的局部或整体中作为表现时代特征、

[1] Gordon C. Bruner. Music, Mood and Marketing. Journal of Marketing, 1990(10): 94.

[2] George Brooker, John J. Wheatley. Music and Radio Advertising: Effects of Tempo and Placement. Advances in Consumer Research, 1994(21): 286.

民族特点、地方色彩或强化特定的广告基调与气氛的手段。广告音乐可以把听众引入特定的情景之中。

在传媒高度发展的今天,与报纸、电视、网络相比,声音成为广播广告的最重要的特质。广告音乐通过营造氛围,丰富受众的想象力,达到广播广告音乐的强效。我们经常会在广告中欣赏到某一地域的民歌。当旋律一奏响,我们很快会联想到某一地域。此时,广告说词再给我们介绍该地域的某种商品,我们会没有排斥心理,愉悦地接受这一系列广告信息。可以说,广播广告音乐为广告成功地接近消费者做了很好的铺垫,营造了一个良好的氛围。在广告铺天盖地、人们对广告有一定排斥心理的今天,广告音乐可以独树一帜地成为商家的一种成功营销战术。

三是加强与广告内容的融合度。广播广告音乐与内容的融合度是指,广播广告所播出的内容与其音乐和谐一致,使广告更具真实感,使听众有身临其境的感受,使他们对商品产生好感,从而促成其消费行为。广告音乐可以用来烘托画面的情绪和气氛,加强画面所表现的事物特征。在广播中,我们经常可以听到播音员对电闪雷鸣的描述会加入一些音响效果,使我们更加身临其境;我们也会听到万马奔腾在草原上的音乐画面……

李宣龙、郭淑兰指出,音乐是广播广告中的一个"重要构成要素。它通过旋律和节奏来表情达意,为表现广告内容服务的辅助性手段"。它虽然不能直接传达"广告信息,但能间接地为广告信息的传播起辅助和烘托气氛的作用"[1]。由此可见,广播广告中的音乐具有重要的作用。

四是记忆性。广播广告音乐的记忆性与广告音乐旋律的简单

[1] 李宣龙、郭淑兰:《广播广告中的语言、音乐和音响》,《中国广播电视学刊》2006年第5期,第50页。

抒情、节奏鲜明、歌词朗朗上口、言简意赅密不可分。这也是由广告本身的特点所决定的。广告一般时长较短,稍纵即逝,如何在短时间内抓住观众,其音乐必须具有记忆性。

在《商业广告音乐的使用探析》一文中,李玉琴提出,"广告音乐要人们容易记忆,音乐本身应具备记忆的条件,那就是旋律要独特,节奏要鲜明,歌词要上口,还有一个重要的方面是,音乐的主题发展手法常用重复、模进等,重复、模进是帮助记忆的一个最基本的要素,同时也使听众对广告音乐的感受更加深刻"[1]。广告音乐只有易于记忆,才能引起观众的注意力、增强他们的记忆力,继而对他们产生作用。

孙辉也提出类似原则。他以美国英特尔公司(Intel)的标志性广告结束曲为例,说明了英特尔独特的企业广告宣传音乐:在英特尔的每一则广告结尾,都采用同样的一则简单音乐。这则看似简单的音乐已经深深地印入每个广告受众的脑海,使英特尔公司深入人心。它采用的就是以声音树立的企业听觉识别系统,运用系列广告的方式,几十年持续播出,加深了受众的记忆度。[2]

综上所述,音乐是广播广告中的重要构成要素。灵动的广告音乐在消费者耳边奏响,广告品牌也会铭记在消费者心中。

第二节 电视广告音乐的视听冲击力

自 1924 年面世以来,电视经历了近一个世纪的发展,从最初的黑白、彩色电视到现在的液晶、数字电视,不仅拓宽了人们的信

[1] 李玉琴:《商业广告音乐的使用探析》,《辽宁商务职业学院学报》2002 年第 1 期,第 13 页。
[2] 孙辉:《音乐在现代广告宣传中的运用》,《福建论坛(人文社会科学版)》2012 年第 6 期,第 45—46 页。

第一章 西方广告音乐的兴起与发展

息传播方式,还改变了人类的生活。广播只涉及声音传播,它的制作方式相对简单快捷,信息传送时效快,占用空间小,经济成本低。它具有时效性强、影响面广的特点,受到听众们的喜爱。电视也具有很强的时效性。与广播相比,电视虽不方便携带,但电视的优势在于它是集视觉、听觉于一体的一种信息传播方式,可以给人们带来更直观、更真实的视听感受。它具有极强的感染力与渲染力。音乐是人类最美丽的语言,将音乐运用到电视广告中,将提升电视广告的想象空间。

一、电视广告音乐的概念

电视从诞生开始到现在不到一百年历史,但它的发展是迅猛而强劲的。它刚出来之时几乎取代了最早的媒介——报纸与广播。

作为电视广告基本组成要素之一的音乐,具有特殊而不可替代的功能。动人的旋律能细致入微地传达人物情感的变化和画面的气氛,这是语言和画面无法比拟的。此外,音乐是一门心灵的艺术,它能表现人物的内心活动和内心情感,也能用其所营造的意境氛围去影响观者。在现代社会,消费者的购买行为并不是简单地购买一件产品,他们也需要得到一种情感体验。正因如此,在现代社会的电视广告中,广告音乐可谓是无处不在,无处不有。

20世纪20年代,美国一些大的电器制造公司就开始进行电视实验。1939年4月,全国广播公司实况转播了纽约世博会的开幕式及罗斯福总统的开幕式致辞,这标志着美国开始正式播出电视节目。

现今,电视广告是美国广告活动中非常重要的一部分,它几乎进入每一个美国家庭,拥有的观众比好莱坞电影的观众还要多。美国广播公司、全国广播公司和哥伦比亚广播公司,控制着全国的广

播电视网络,大量的电视广告整天出现在各类节目中。电视节目每隔十分钟就会出现两分钟左右的广告。美国电视广告片的制作费非常高。尽管如此,广告客户对电视广告投资仍然非常感兴趣。

1930年,英国试播有声电视图像。1936年8月,英国广播公司在亚历山大宫成立了第一家电视台,开始定时播放电视节目,每周达到13个小时,这是英国电视事业的开始,也是世界上首次定时播放电视广播节目。1955年9月,英国第一家商业电视台——"伦敦电视台"开播。这是英国第一家靠广告收入和出售节目而维持经营的商业广播电视公司。

二战前,日本唯一一家公营机构是NHK,二战后NHK成立了东京电视台,并于1953年2月开始播放电视节目,成为日本开播的第一家电视台。日本的商业广告电视直到1951年才出现,此后有了迅速发展,1961年9月彩色电视开播,1963年又用通信卫星转播了美国电视节目,不久实现双向互转。① 目前,日本有五大民营电视网,全部由报纸集团开办,这是日本独有的现象。

1979年3月9日,上海电视台在转播国际女子篮球赛实况时,播出了该台拍摄的"幸福可乐"广告。电视商业广告的画面中,中国著名男子篮球运动员张大维和他的伙伴们正在畅饮新制的饮料"幸福可乐"。"幸福可乐"是国产的清凉饮料,当时只是在上海的两条大街上试销,播放广告的目的不是为了推销,而是为了让人们知道我们已有国产的可口可乐了。中国的电视广告播放的目的和用途,主要是介绍新产品并说明其特点,以及介绍新产品的使用方法。② 中国电视广告自1983年以来,一直快速稳定地增长。1991年和1992年曾两次跃居四大媒介之首。

① 李瑛、何力:《全球新闻传播发展史略》,郑州大学出版社,2004年版,第179页。
② 读卖周刊:《中国电视台的实况》,《参考消息》1979年6月11日,第4版。

"音乐是人类最美丽的语言,它能够表达情感、渲染情绪。"① 将音乐运用到电视广告中,将提升电视广告的想象空间,让听众在一种自然、愉悦的环境下欣赏广告。另外,层次丰富的音响与精彩的视觉画面相结合,会提高电视广告的水平档次与文化品位,形成一种高格调的享受。下面将从两方面来介绍电视广告音乐。

一是电视广告音乐的属性。邢晓丽、刘小寅两位学者认为,电视广告音乐"这种运用音画组合传播特定广告信息内容的视听艺术是艺术、功利和媒介三者完美结合的现代大众艺术,具有艺术性——审美价值、商业性——营销价值和传播性——文化价值的基本功能和属性"②。优秀的广告音乐是艺术性、商业性与传播性这三个基本属性的完美结合,能充分发挥其艺术功能和社会功能。

二是电视广告音乐的美学特质。关于电视广告音乐的美学特质,陈辉、任志宏提出:"电视广告音乐的美学特质,体现在电视广告音乐的联想的指向性、内容的可阐释性、描述的针对性等几个纬度上。"③对广告音乐美学特质的分析,有利于揭示音乐商品与消费接受心理之间的内在互动效应,使电视广告与音乐完美结合起来。

在《观者眼前的美:杂志广告和音乐电视中对美之类型的文化编码》一文中,巴兹尔·G.英格利斯、迈克尔·R.所罗门和理查德·D.阿什莫尔三位学者聚焦于两种传播不同类型美的大众媒体——时尚杂志和音乐电视。他们研究了美的不同文化编码以及它们通过媒介的传播和分布,也比较两种传播媒介(印刷与电视

① 段汴霞:《广播影视配音艺术》,河南大学出版社,2010年版,第177页。
② 邢晓丽、刘小寅:《试论电视广告音乐的基本属性》,《中国广播电视学刊》2012年第6期,第63页。
③ 陈辉、任志宏:《电视广告音乐美学特质解析》,《电影文学》2008年第16期,第68页。

对美的不同宣传形式(广告与娱乐),并探讨了大众媒体在宣传美学中对审美文化产生的影响。① 透过该文我们更加了解杂志和音乐电视对美的不同定义,也有助于我们进行选择性使用。

二、电视广告音乐的多重功效

电视也是一种传播广泛的大众媒体。广告是企业在现代商品经济中树立形象的一种重要方式。音乐与画面、文字共同构成丰富的广告内容。电视广告音乐的作用主要体现在以下五个方面:

一是音画融合营造氛围。在电视广告中,我们会感受到画面的视觉享受与音乐的听觉享受。丰富的画面配上珠联璧合的音乐,观众能体验到全方位美的享受。2003年第50届戛纳广告节(Cannes Advertising Festival)获奖作品艾科男士香体喷雾(AXE)的广告描述的是一则女性被艾科喷雾吸引的故事,广告使用低沉、充满男性磁性嗓音的现代流行风格抒情歌曲演绎。与此同时,音乐中还有小乐队伴奏。故事发生在一个房间里,女主角坐在床上翻阅杂志,为了吸引女主角,男主角把艾科男士香体喷雾喷在大衣架上。这段广告音乐犹如一段故事前奏,它用人性化的弦乐演奏抒情的长音,配上灵动、轻快的电声活跃气氛,一个抒情、一个灵动,很好地与广告的画面搭配起来。此时的大衣架上充满了艾科男士香体喷雾的香气,女主角被这香气吸引、迷倒,仿佛大衣架就是她的舞伴,她尽情展现着迷人的舞姿,陶醉其中。而伴随着她的舞蹈,广告中出现了充满男性磁性歌声的情歌,还是由小乐队伴奏。抒情歌曲与小乐队的伴奏完美结合。这段歌曲也为这则广告

① Basil G. Englis, Michael R. Solomon, Richard D. Ashmore. Beauty Before the Eyes of Beholders: The Cultural Encoding of Beauty Types in Magazine Advertising and Music Television. Journal of Advertising Research, 1994(6): 49.

故事营造了一个有情调的背景。此刻,躺在床上的男主角又一次把艾科香体喷雾喷在身上。广告中的歌曲很短,演唱了两句即停止,随后还以小乐队的旋律结束广告,首尾呼应,广告镜头定格在艾科男士香体喷雾上,音乐为广告营造了很好的情调氛围。

谱 4　　2003 年第 50 届戛纳广告节获奖作品
　　　　　艾科男士香体喷雾广告音乐

在巴克莱卡(barclaycard)的广告中,男主角下班后迅速脱下上衣、裤子。在同事们诧异的目光与再见声中,流行乐队伴奏、男声歌曲响起。男主角滑入他的下班隧道。他穿过办公室,从高楼向下滑,一路畅通无阻。在乐队音乐的有力伴奏下,男声的演唱也是铿锵向上的。男主角的滑行也引来路人的驻足观看。当他滑至超市时,他顺手选购好水果,随后在收银机上轻轻一刷巴克莱卡,轻松地完成了购物。而当他滑入图书馆时,他的滑行遇到了问题,此时的音乐也戛然而止。在短暂的停歇后,他继续前行。他轻松地在地铁站刷巴克莱卡,通行无比顺畅。这时,男声的演唱进入更高的音区,音乐达到高潮。男主角又经过足球场等地,最后顺利、愉快地到达家中。巴克莱卡给了他无限的便捷。整首广告音乐也是轻松愉快,很好地为画面营造了氛围。

谱 5　　　　　　　巴克莱卡广告音乐

在艾科男性浴液广告中,男主角正在沐浴,当他用女性香皂冲洗后,小松鼠跳入他的浴室,由弦乐器演奏的灵动音乐响起,小鸟也飞进来替他裹好下身。男主角进入房间,房间里满是各式各样的动物:蝴蝶、兔子、小鹿、小猫……此时的音乐转变为有丰富层次的优美合唱,伴奏乐器也增加了管乐器,象征着种类繁多的动物。动物们都在按女性特征打扮着男主角:给他戴上皇冠、穿上裙子和高跟鞋。这都是因为男主角用了一块女士香皂。而当他用了艾科男性浴液后,他就迎来女性的青睐。在此景之下,音乐最终使用男声、女声上下八度统一的音调,走向和谐。

谱6　　　　　　　艾科男性浴液广告音乐

二是广告的表达意图。"在电视广告中,音乐与画面成为表现广告的主要途径。音乐不仅仅是画面的解释说明,它还以相对的独立性与画面产生相互作用。它与画面的中心内容协调配合,起着说明、强调或抒情的作用。"①音乐与画面相辅相成。例如在戛纳广告节的获奖作品耐克广告中,棒球、游泳、田径、拳击、冰球……运动员都在比赛前积极热身,他们活动着四肢,为比赛做准备。与此同时,广告音乐采用的是管弦乐队的对音、练习声,这同样也是管弦乐队在演出前需做的准备练习。随后,各个项目的运动员在热身后准备开始比赛。这时,音乐中出现了急促的打击乐声,象征着比赛即将开始。在此广告中,广告音乐与广告中运动

① 赵云欣:《论音乐在电视广告中的运用与作用》,《大众文艺》2011年第10期,第12页。

员们的热身内容协调配合、相辅相成,起到良好的说明广告意图的作用。

谱7　　　　2003 年第 50 届戛纳广告节获奖作品耐克广告音乐

国外一则禁酒广告以 T 台为发生背景。在伴有打击乐器演奏的节奏感极强的切分音型伴奏音乐下,模特们纷纷上舞台走秀,这也是走秀经常用到的音乐类型。第一位模特走到舞台前沿时,突然不雅地扭动她的裙子。第二位模特走到舞台前沿时,发生了呕吐。第三位模特走到舞台前沿回场与第四位模特交接时发生碰撞,并愤怒地将其踢到前场。这时,广告中出现了两人碰撞的声响。整个广告的音乐一直节奏感极强,动感十足。它是非常好的伴奏音乐,与画面的中心内容协调配合。

谱8　　　　　　国外禁酒广告音乐

在三星 7 系列 Chronos 笔记本广告中,一位身着黑衣红裤的黑人男士现身,伴随着充满动感、极富时尚感的音乐。随后,他开始跳动感的舞蹈。伴随着这位男士的舞蹈变化,广告音乐也在随着画面不断变化:当他舞动手臂时,音乐中的节奏也随之加强,动感十足;当他的舞蹈使脚下的地板和身后的高楼也随之舞动时,音乐中也出现电子音特效,充满时尚感……这一切都显示出它所代表的三星品牌无限创新的精神。

谱 9　　三星 7 系列 Chronos 笔记本广告音乐

三是突出商品与众不同的特点。"音乐可以用来突出商品的某一种特征,而广告音乐表现商品的特征时通常分为直接和间接两种。"①通过音乐来展现商品的某一种特征,是商家越来越常见的一种手法。

在新罗宾逊橙汁(New Robinson)的广告中,清新、阳光明媚的一天开始了,绿油油的森林中到处鸟语花香,小鸟清脆的叫声在森林中回荡着。这里运用鸟叫声增强了广告的真实感。一只小鸟飞入鸟房。在小鸟的家中,一切设备一应俱全。小鸟哼唱着小曲儿,打开电视,变换频道欣赏着各类丰富的节目,此时的音乐也配合电视画面,从电子音乐变换到流行歌曲。这首流行歌曲属于多声部合唱歌曲,显得欢快而热闹。小鸟打开冰箱,新罗宾逊橙汁就在里面。于是小鸟愉快地享受着天然的新罗宾逊橙汁。整个广告音乐欢快、流畅,弥漫着清新、明媚的气息,突出了新罗宾逊橙汁的清新。

谱 10　　新罗宾逊橙汁广告音乐

①　刘燕:《广告音乐的使用探讨》,《消费导刊》2010 年 2 月刊,第 220 页。

在 MM 巧克力豆的广告中,一颗 MM 巧克力豆在和两个美女对话。在另一侧,一颗 MM 巧克力豆脱掉红色的外套,活力十足地舞动着四肢。这时的广告音乐是浑厚的男低音,配以节奏感强劲的舞曲音乐,让观众更能感受到 MM 巧克力豆的动感舞蹈。MM 巧克力豆的舞蹈引来了大家的注意。这突出了 MM 巧克力豆可以使人们充满活力的特点。最后,这两颗 MM 巧克力豆一同在台上愉悦地展现着自己。男声的演唱以一句下行旋律为整首广告音乐画上一个完美的句号。

谱 11　　　　MM 巧克力豆广告音乐

在巴黎水的广告中,女主角神秘地打开室内大门,说"跟我来"。广告一开始采用的音乐并不复杂,一直是有规律有节奏的中低音,它使观众同女主角一样感觉到一种神秘感。这时,屋外开来一辆跑车。女主角在屋内继续前行,她性感地用巴黎水沐浴。广告音乐稍微发生变化,旋律的上方音提高,积极推动广告进程。随后女主角身着一条黑色睡衣,不断展现着自己性感的身材。这时又加入新的较高音区乐器演奏的旋律,广告进入高潮。最后,广告打出巴黎水的品牌字幕。该广告自始至终都呈现出一种神秘感,音乐也一直有中低音旋律给予支持。

谱 12　　　　巴黎水广告音乐

四是有利于赋予品牌个性。赵云欣认为"从消费心理学方面

来说,'消费者'是一个为了满足需求欲望和自我表现而驱动的潜在群体。这就意味着,品牌若想要使消费者产生认同感,那么建立对品牌的忠诚度就必须要具有突显的个性"[1]。戛纳广告节获奖作品土星汽车(Saturn)广告采用的是巴洛克时期盛行的复调音乐。广告一开始,一位男士模拟一辆汽车从车库中倒出、上路,就采用和画面一致的结构严密而又灵动的复调音乐。它由钢琴演奏。马路上,由人模拟的车辆尽管数量众多,却又自觉、有序地行驶着,不分街道人员稀疏与拥挤,也不分白天与黑夜;不论是学校的校车,抑或是接小朋友的轿车。正如广告里的复调音乐一样,尽管有两条旋律,但通过技术性处理,它们和谐地结合在一起,广告音乐清晰而有秩序,让我们感到内容丰富而又有趣。复调钢琴音乐很好地呼应了土星汽车的主题——与其他汽车与众不同。

谱13　　　2003年第50届戛纳广告节
　　　　获奖作品土星汽车广告音乐

[1] 赵云欣:《论音乐在电视广告中的运用与作用》,《大众文艺》2011年第10期,第12页。

阿尔法·罗密欧汽车(Alfa Romeo)的广告采用的是一首忧伤的男中音歌曲,非常符合一只小动物生病来医院的情景。一只小动物垂头丧气、动作缓慢地来到医院,医生给它做例行检查,发现它的心脏已经快要停跳,医生束手无策。这段忧伤的男中音歌曲节奏较缓慢,恰似小动物生病的状态。这时,它的心脏又出现了一点生机,它和医生都露出了笑容。随后它离开了医院,开着动力十足的阿尔法·罗密欧汽车驶上前行的道路。这时,广告音乐由忧伤的男中音歌曲变为节奏强劲、动感十足的歌曲,象征着小动物愉悦的心情和阿尔法·罗密欧汽车动力十足的特性。

谱 14　　　阿尔法·罗密欧汽车广告音乐

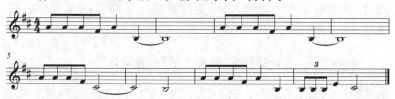

在玛氏巧克力(Mars)广告中,一位正在打电话的男士和一位背着大提琴的女士都看到了玛氏巧克力。他俩同时抓住玛氏巧克力,互相表达问候后,谁也不想放手。男士出了几个招式后拿到了巧克力,非常高兴。岂料女士也深藏不露,施展武功夺回了巧克力。拿到巧克力后,她满足、幸福地品尝着巧克力。男士还想从女士身后夺回巧克力,但被女士发现。整个广告采用的都是一首浪漫的男声歌曲,这与巧克力广告应该不无关系,因为巧克力一般都是浪漫、浓情的象征。即便是男女主角大打出手,背景音乐也采用了这首歌曲,都是为了烘托玛氏巧克力美味、温馨的特征。

谱 15　　　玛氏巧克力广告音乐

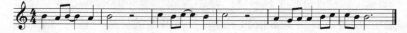

五是满足观众的欣赏体验。优秀的广告可以展现一个精彩的故事和人物内心丰富的变化。音乐是一门表现情感的艺术,它可以展现画面、语言所不能表达的内容,深刻地描绘人物内心的丰富变化,刻画更加丰满的广告形象,满足观众全方位的欣赏体验。例如纽约广告节(New York Festivals)的金奖作品——"聆听音乐、感受生活"就是一则这样的广告。画面展现了不同国籍、不同年龄、不同性别的人们在不同场所感受生活的情景。广告选用的是电影《人鬼情未了》的主题曲。但和原曲不一样的是,广告中的音乐采用的是女声独唱、众女声合唱的无伴奏演唱形式。这首歌曲很好地升华了广告主题。在无任何伴奏的情况下,演唱的形式更和谐、纯粹地与广告融为一体,更好地满足了观众的全方位欣赏感受。

谱16　　"聆听音乐、感受生活"广告音乐

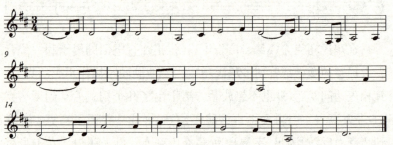

在一则反对动物毛皮制包的广告中,三位穿着优雅、时尚的女性在一起聊天。这时,广告里的音乐是咖啡厅里使用得非常频繁的钢琴曲,它速度中等、节奏略自由,很默契地应和着这个场合。突然,手机铃声响起,其中一位女性从自己的时尚皮包里掏出一些动物的内脏和手机,她满手鲜血、愉悦地接听着电话。从时尚皮包里掏出动物的内脏象征着生产这只皮包所需要的代价。在广告的最后,屏幕上打出警示语和国际反皮草联盟的标志。这时,钢琴背

景音乐声音变大,很好地配合了广告上的警示,并以一个重低音和一个打击乐声结束整个广告。这是一种惯用的音乐手法。

谱17　　　　反对动物毛皮制包广告音乐

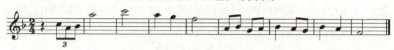

在可口可乐的广告中,故事发生在某个拉丁美洲的城市。几个年轻男子坐在马路边愉快地喝着可乐。一辆公交车停下来,一位面容美丽、身材性感的女性走下来,立即吸引了这几位年轻男子的眼球。这时,广告的音乐响起,是用拨弦乐器演奏的具有拉丁风情音乐,有点忧伤而感人。这个音乐刚好契合了可口可乐的拉丁系列主题。看着这位女子走向对街,年轻男子拿着可口可乐的瓶子对比女子的身材,它们的线条是如此的吻合。这时,女子的女伴出现,与女子相拥,而这位女伴的身材就如大瓶装可乐,年轻男子也拿出大瓶可乐向她比画着。这时,广告中出现另一种类型的拉丁风情音乐,它轻松、调侃,是由打击乐器与管乐演奏的。这则广告向我们展现了两种不同容量的可乐,它的音乐也是这样安排的。观众可以感受到这种有趣的对比。

谱18　　　　可口可乐广告音乐

三、新世纪以来的广告音乐特点

在当今广告传播活动中,互联网以其传播迅速、覆盖面广等优势在各种传媒方式中独占鳌头。各式广告活动利用互联网的强大覆盖力、民众参与度,极大地促进了自身的传播。在互联网普及的新世纪,传媒界也发生了巨大变化。在《谁需要电视?》一文中,作

者蒂娜·哈特提到，在线音乐视频企业家贾马尔·爱德华兹质疑在开拓新艺术家的过程中电视和广播宣传的力量。

21岁的在线音乐视频企业家爱德华兹考虑与理查德·布兰森爵士和维珍集团合作时，对传统的电视和广播推广在推出新艺人方面发挥的作用提出了质疑。

爱德华兹通过其创建的在线音乐视频平台SBTV，让世界认识了很多年轻的音乐艺人。其中包括2011年1月签约大西洋唱片公司（Atlantic）的歌手艾德·希兰（Ed Sheeran）。SBTV的YouTube频道自称拥有超10万用户，点击量超过7000万。

爱德华兹这么告诉《音乐周刊》（Music Week）："你只需努力工作就好（成为一名成功的艺人）。你不需要电视。从某种意义上说，你最终的确会需要电视和广播。但是如果你通过线上的方式来传播自己的音乐，那么电视台和广播电台自然会看上你。他们会冲你招手。"他在评论年轻人如何通过现代技术来消费和推广音乐时说："时代在不断变化，很多孩子越来越聪明，而网络是一种很重要的媒介。很多孩子成长于这个科技至上的世界，他们身边有各种科技，因此会抓住这个机会去做事情。现在想要做点事情真的很容易。我就是抓住了这样的机会，开始拍片并上传至YouTube。这是一个数字时代。"

爱德华兹最近赢得了一项由公众投票决胜的比赛，因此获得了与理查德·布兰森会面的机会。他向《音乐周刊》透露："我向理查德·布兰森及其团队提出了一些点子，希望会有好的结果。我正在等他们的回复。""SBTV和维珍集团应该很快就能实现合作，"他又说道，"有机会提出自己的想法已经让我很高兴了。无论我们能否合作，仅仅是有这样一个机会我就很开心了。"

"谷歌浏览器（Google Chrome）拍摄了一则以爱德华兹的故

事为原型的广告,使爱德华兹最近成了家喻户晓的明星。"①而爱德华兹作为在线音乐视频的领军人物,仍在为发掘新音乐人不断努力。

第三节 强势袭来的网络广告音乐

在互联网普及的新世纪,传媒界也发生了巨大变化。电视、广播等传统传媒方式中的广告音乐未来也引发了学者们的讨论。有学者认为:"电视音乐广告想有未来,需要更灵活、更便宜、更多的定向电视音乐广告活动,以获得更多观众。"②而蒂娜·哈特则持有另外的观点。她认为:"在线音乐视频发起人爱德华兹质疑在开拓新艺术家的过程中电视和广播宣传的力量。"③爱德华兹成立的SBTV——在线音乐视频平台,已让世界认识了很多年轻音乐家。SBTV 的 YouTube 频道有引以为豪的大量订户并深受观者喜爱。爱德华兹说,艺术家不需要电视。他们只要在网上获得成功,电视台、广播电台就会要你。

一、网络广告音乐的新形态

在当今广告传播活动中,互联网优势明显,在各种传媒方式中独占鳌头。它冲击着传统的广播、电视等传播媒体。各式广告活动利用互联网的强大覆盖力、民众参与度,极大地促进了自身的传播,使广告品牌更深地印入消费者的脑海。同时提升了产品品位,树立了品牌品质。

① Tina Hart. Edwards: Who Needs TV? Music Week, 2011-10-14(3).
② Charlotte Otter. Getting a Better View. Music Week, 2011-02-12(16).
③ Tina Hart. Edwards: Who Needs TV? Music Week, 2011-10-14(3).

此外，很多商家除了在网上发布他们宣传品牌的广告，还通过其他多种途径同步推出他们的广告，线上、线下同时进行大范围的品牌宣传活动，使消费者无时无处不感受到该品牌，在消费市场上收到良好效果。我们如今感受到互联网、电视、广播等各种媒介的强烈冲击，说明这是一个媒体全面繁荣的时代。

二、网络广告音乐的新趋势

在互联网时代，网络比传统的电视、广播台具有更强的传媒力量。各式广告活动，包括一些公益广告活动，利用互联网的强大力量，收到良好效果与民众参与度。

例如，"英国内政部发起了一场在线说唱歌手竞赛，推广其'本不必这样'活动，从而阻止年轻人携带刀具。内政部利用音乐来吸引并鼓励城市年轻人参加正在进行的抵制刀具犯罪活动。Freestyle King 站点要求用户建立一份个人资料，写上一句宣传词以及他们所代表的地区，然后选择一个节拍轨迹录制抵制刀具犯罪旋律。录入的旋律将进行两轮评选，届时公众投票选出其最喜欢的说唱歌手。胜出者将获取价值 200 英镑的音乐凭证。该站点链接至贝博网站（Bebo）上的'本不必这样'简介，贝博网站是该活动的在线集散地，其社论版块将推广 Freestyle King 站点。"[①]本活动还将通过 YouTube 以及相关网站和论坛上的视频来进行推广。

的确，互联网在当今世界具有极强的影响力。人们无时无处不在用手机、笔记本、平板电脑连接网络。英国内政部利用网络开展的这次活动收到良好效果。

各种方式的强有力结合，提升了广告活动的传播效果。另外，

① Home Office Gets Urban Music Fans Singing out to Cut down Knife Crime. NMA，2009-09-03(37).

通过网络、电视活动强力同步助推,也是当下歌手推出作品的一种重要方式,在市场上收到成效。歌手在网络上推出作品的同时,也在电视上进行滚动播出,宣传范围的扩大也使受众面极大增强,提升宣传力度和宣传效果。

在《The Frequency 是什么,Hugo?》一文中,斯图尔特·克拉克介绍了"The Frequency 乐队不断受关注是由于他们的强力同步推出计划——他们参加了黑莓电视活动,专辑在市场和乐队官网上同步发售"[1]。可见,线上多种宣传方式的结合,是现今广告活动的趋势,具有强大的效果。

此外,我们也看到一些在线活动促进了音乐行业的发展。例如,Enterprise Insight——一项由政府赞助、旨在促进年轻人创业的倡议活动,准备启动一次全面的竞赛来鼓励年轻人加入音乐行业。

"作为旨在鼓励年轻人实现广义创业的'留下你的印记'(Make Your Mark)计划的组成部分,对社会负责的青年传播公司 Livity 发起了一项关注音乐的全面倡议活动。"[2]该活动的中心是在线资源,即 makeyourmark.org,年轻人可以在这里获取如何在音乐行业出人头地的信息和建议。发起竞赛活动来提高人们的网络意识将为年轻人提供一个通过在线游戏(可借此经营虚拟唱片的公司)成为音乐大亨的机会,享受到生活的别样乐趣。该游戏最长可玩一周,玩家将面临经营唱片公司的各种困境和艰难决策。该游戏和网站将以在线的方式进行推广,通过面向 14—30 岁人群的直接竞选活动来实现。胜出者将获得 5 000 英镑音乐创业基金

[1] Stuart Clarke. What's the Frequency, Hugo? Music Week, 2009 - 02 - 21 (14).
[2] Gemma Charles. Enterprise Insight Rolls out Music Industry Drive. Marketing, 2008 - 01 - 16(4).

以及与高层管理人员会面的机会。

音乐行业是全球经济中最重要的部门之一,音乐销售额总是与 GDP 的增长密切相关。2000 年,全世界的音乐销售额接近 370 亿美元,CD 销量为 25 亿美元。过去 50 年来,本行业的增长在很大程度上可归因于流行音乐的发展,正是在这些领域,市场营销(尤其是品牌营销)的影响体现得淋漓尽致。长久以来,流行音乐的定义性特征一直是音乐家本身处于音乐品牌的核心位置。尽管音乐行业是由五家大规模的国际公司——环球(Universal)、索尼(Sony)、华纳(Warner)、百代唱片公司(EMI)和贝塔斯曼音乐集团(BMG)主导的,但 90% 的音乐企业属于中小型企业(SME),是围绕个体音乐家或者乐团创建的。

近年来,人们开始越来越多地关注音乐在市场营销中的作用以及音乐本身的市场营销。规模营销已经成为音乐界的一种普遍现象,其应用已经从流行音乐扩展到经典音乐和爵士乐。然而,生产和消费虽是音乐市场不可分割的组成部分,但是关于音乐家们如何看待被其视为"他们的艺术"的市场营销,目前采集到的相关书面信息却非常少。

有项研究采访了十几名音乐家,他们"针对现代市场营销如何影响经典音乐和爵士乐这一问题发表了自己的看法。结果显示,这些音乐家明显分为两派,有些人认为市场营销削弱了音乐家的艺术完整性,而另外一些人则认为,市场营销为音乐带来了活力,需要更加深入地去了解。但是,两组音乐家采用了类似的伦理学论据来支持其观点"①。

优秀的广告音乐是艺术性、商业性与传播性这三个基本属性

① Krzysztof Kubacki, Robin Croft. Mass Marketing, Music, and Morality. Journal of Marketing Management, 2004(20): 577-590.

的完美结合,能充分发挥其艺术功能和社会功能。广告音乐的美学特质,体现在广告音乐的联想的指向性、内容的可阐释性和描述的针对性等几个纬度上。对广告音乐美学特征的研究有助于我们把握广告音乐的本质及发展规律。广告音乐在广告中有重要作用,它会增强广告效果、加大广告对受众的影响。在广告音乐的使用中,须注意广告音乐要便于记忆,广告歌曲的歌词要突出主题,广告音乐的使用要有针对性等方面。

当下,人类社会进入了飞速发展的时代,但早期的广播广告音乐仍然焕发着活力,拥有大量的听众。优秀的广播广告以生动的广告词与优美的广告音乐吸引着听众的注意力。电视满足了人们视听多重感受的需求,具有强烈的冲击力。电视广告中画面与音乐的协调配合,给听众带来全方位的视听享受。而在当今的互联网时代,互联网以其优势占领消费市场,冲击着传统的电视、广播等传媒方式。广告音乐的频繁使用,使广告品牌更加深入人心。放眼当今世界,广告音乐无处不在,广告音乐影响力巨大。

第二章
广告音乐的基本要素及其传播价值

音乐,"是以音为素材,通过各种表现手段,表达人们的思想感情以至观念的一种时间艺术,是一个国家或民族的文化的组成部分。音乐由发音媒体传达,可使听者引起美的感受、情感体验、想象以至理性活动"[①]。音乐是一门反映人类情感的艺术,也是一门反映人类现实生活的艺术。

《礼记·乐记》:"凡音之起,由人心生也。人心之动,物使之然也,感于物而动,故形于声。声相应,故生变,变成方,谓之音。比音而乐之,及干戚、羽旄,谓之乐。"它简单阐明了音乐的声音变化与人心情感之间的联系。

音乐是人类的共同语言。它不分国界、民族、宗教信仰,在全世界广泛传播。无数中国听众在听到贝多芬的《命运》交响曲后,为贝多芬那句"我要扼住命运的咽喉"深受震撼。伟大的指挥家小泽征尔在听到中国二胡演奏的《二泉映月》后不禁潸然泪下,他说:"这种音乐应当跪下去听。"我们无不深刻地感受到音乐这种跨越国界的艺术语言的魅力。

广告最开始是口头宣传,后发展为印刷品宣传,随着摄影技术

① 缪天瑞:《音乐百科词典》,人民音乐出版社,1998年版,第714页。

发展，又产生了图片与文字结合的广告，到现在视听结合甚至可以跟受众进行交互的广告形式，广告的元素也日趋多样化，而音乐在广告中的地位也举足轻重。

正是由于音乐是人类共同的语言，当广告插上音乐这对传播的双翼后，便跨越国界、跨越民族、跨越宗教信仰，进入千家万户，深入人心。

广告音乐是一种商业文化，是宣传商品的一种艺术手段。广告音乐通过听觉传播方式，刺激消费者的听觉神经，传达商品信息；借助其特有的情感表达方式，引起消费者的情感共鸣，使他们对广告宣传的商品有一定的认识，从而促成他们的购买行为。

"广告音乐有着不同于一般意义音乐艺术的审美特征。它既有一般音乐艺术的审美特征，也包含了广告艺术的某些特性。"① 广告音乐具有极强的艺术感染力，它是广告中不可缺少的重要组成部分。它能极大地增强广告的艺术表现力，提高广告的宣传力度。

自20世纪早期音乐在广播广告中使用以来，广告音乐逐渐广泛应用于电视、网络等各种大众传播媒介。音乐在广告中能有效地传达商品信息，使消费者对商品产生较深的记忆，因而深受广告客户和消费者的喜爱。

第一节　广告音乐的四大要素

广告音乐是由节奏、旋律、调式、和声、曲式结构、音色等要素

① 李东进：《现代广告学》，中国发展出版社，2006年版，第315页。

组成的。如前所述,旋律是广告音乐"横"面上的魔幻灵魂,节奏是"力度"上的脉搏跳动,和声是广告音乐"纵"向上的美丽装饰,音色是"深"度上的色调渲染,音乐整体的再传播,使品牌形象不断再现,加深消费者对品牌的印象。① 它们的完美结合构成一首优秀的广告音乐。

一、广告音乐的旋律

"旋律是广告音乐的灵魂",是最易被听者记住的要素。旋律是音乐中最容易被人们所感知的因素,也是最能体现人的情感起伏与变化的因素。当一条好的旋律出现在广告中,听众只需听几次就能记住它,并会在不知不觉中哼唱,继而也会记住它的品牌,在需要买类似产品时,便会选择它。

大众 Polo 汽车的一则广告采用水墨画的画面与抒情钢琴音乐相结合的方式。一支钢笔点出不断变化的画面:旧事物、新事物、借用事物和象征大众 Polo 汽车的蓝色事物。广告画面的色调很简单,与之配合的音乐也是简单、抒情的钢琴旋律。但它采用的旋律是在中高音区,有一种灵动的效果,很好地配合了流畅的画面。音乐采用的是 3/8 的节奏,这种节奏充满了律动感,很好地对应了汽车不断前行的特点。

谱 19　　　　大众 Polo 汽车广告音乐

① 钟旭:《异质同构——广告音乐塑造品牌"立体"传播》,《新闻传播》2011年第 1 期,第 68—69 页。

在 TJMaxx 包的广告中,从始至终采用了一首充满青春活力、节奏较强的音乐。它由女声演唱,配合五彩缤纷的 TJMaxx 包向我们展现了一个色彩绚丽的世界。在歌曲的伴奏下,广告词对产品进行了全面介绍:TJMaxx 包是顶级品牌的女包,但现在售价却非常优惠。穿着时尚的女主角手挎 TJMaxx 包,神采奕奕地向我们走来。广告音乐中除了女声演唱的充满活力的歌曲,还加入节奏感较强的打击乐声音,这都增添了广告的时尚感。广告音乐刻画了更加丰满的广告形象。

谱 20　　　　TJMaxx 包广告音乐

大众捷达汽车广告主要用镜头回忆了一个家庭与大众捷达汽车的情感联系。捷达汽车陪伴着这个家庭经历风雨、一路走来:从孩子出生、孩子学步、孩子成长……整个广告采用的音乐一直是无伴奏男声合唱。无伴奏男声合唱歌曲能营造一种怀旧的氛围和意境,它还运用音色柔淡的小调音乐,很好地契合了捷达汽车广告的回忆主题。而且这首无伴奏合唱能充分发挥男声不同声部、声区、音色的表现力,并在整体上保持音质的协调和格调的统一,为该广告增色不少。

谱 21　　　　大众捷达汽车广告音乐

二、广告音乐的节奏

节奏也是音乐构成的重要因素之一。它是广告音乐中的跳动元素。它的动感赋予音乐蓬勃的生命力。节奏中的强与弱、长与短、快与慢等明显的表现特征,与人类的心理感觉上的轻、重、缓、急有着最直接的对应关系,与人类的生命律动和心理联觉有着极其相似的同构关系。我们在很多体育广告音乐中可以听到富有动感的节奏。

宝马 M1 汽车广告从头至尾采用的都是动感十足、富有活力的电子音乐。在活力十足的音乐中,广告还通过打击乐器、变化节奏,变换了不同的色彩。它利用不同音乐为观众刻画了宝马 M1 汽车面面俱到的特点:宝马 M1 汽车在雪道上自由驰骋时,使用了切分音的节奏型音乐,为广告增添了动感;打开天窗,车上的乘客又迎来了日照强烈的夏日,他们欢乐地在沙滩上穿行,这时出现了节奏规整但是更快的音乐;他们来到灯火通明的摩登城市,广告音乐中又加入另一打击乐器,使音乐的节奏音效得到增强。这一切都让观众体会到宝马 M1 汽车的驰骋给他们带来的欢愉。

谱 22　　　　宝马 M1 汽车广告音乐

万能猩爷的广告讲述的是两辆车在转弯时可能发生事故的故事。这则广告的音乐出现在片头,是对可能发生事故的三个画面的预告。它们全部使用了打击乐器。第一个画面是两车险些相

撞,广告就用了简单的打击乐敲击声,这象征故事序幕的拉开。第二个画面是猩猩打司机,音乐中的打击乐变急促,另外还加入铿锵有力的无伴奏男声合唱,这象征着该事件愈发激化。第三个画面是猩猩在接受司机命令后重回车厢,除了打击乐、无伴奏男声合唱外,还加入了弦乐器的颤音,象征着这段戏剧性故事即将结束。整个广告音乐的重点在节奏上,它用节奏的变化推动广告的层层递进。

谱 23 　　　　　　**万能猩爷广告音乐**

在 2012 年戛纳广告节银奖作品 WALL'S 香肠卷广告中,一位男顾客买了一根 WALL'S 香肠卷,他没有付钞票,而是把一个装着小狗弹琴的戒指盒付给了收银员。收银员打开戒指盒,一只小狗向她演奏了一首节奏感十足的音乐。这首音乐是由一首电子音乐与强劲的节奏合成的。配合音乐中强劲的节奏,小狗的左耳、右耳也交替摆动。小狗还充满节奏感地向营业员表达谢意,谢谢她出售的 WALL'S 香肠卷。虽然这首广告音乐的节奏一直没变,但它节奏充满动力,为广告歌曲带来了勃勃生机。

谱 24 　　　　　　**WALL'S 香肠卷广告音乐**

三、广告音乐的和声

和声使广告音乐具有层次感和立体效果,构造的音乐形象也更丰满。和声能使用丰富的表现手法表现自身变化,展现广告中事件、人物的各种变化。现在的广告音乐制作手法越来越多样、丰

富。在一首作品中,如果我们运用较多乐器演奏出丰富的和声,整首作品的色彩就更绚烂。所以,我们在观看国外广告时,会听到非常丰富的音乐,这就是因为它们选用的乐器演奏的和声较多,很注重纵向的和声展开。

依云水广告是一则经典的案例。该广告采用的是具有丰富和声效果的合唱音乐。依云水的主角是一群可爱的宝宝,广告见证了他们在饮用过依云水后的表现:他们在水中尽情畅游,他们被冲上水柱间欢唱,他们是水中的精灵!这就是依云水的效果——年轻的活力。而广告音乐在这则广告中无疑具有巨大功劳。首先,它采用众声合唱体现广告中的多个宝宝。其次,当宝宝们被冲上水柱时,合唱音乐在较高音区演唱。另外,在这则广告中,宝宝们的形态各异,而合唱中也采用了丰富的和声表现手法,给予观众强烈的画面层次感与音乐层次感,让我们感受到音像交融的广告场景。

谱 25　　　　依云水广告音乐

大众 Polo 汽车的另一则广告记载了一个女儿在父亲呵护下成长的温馨故事:女儿刚出生时,父亲为她遮风挡雨;女儿慢慢长大,父亲教她行走、游泳;女儿和父亲在海滩玩耍、去郊外远足;女儿有男朋友,父亲替她把关;女儿要搬家,父亲送了一辆小而结实的大众 Polo 汽车给她,似乎给她父亲般的安全保护。整个广告采用的是男声歌曲,旋律并不复杂,但在简单的旋律下,由短小、节奏较快的音符支撑的和声极好地烘托了旋律,越发使人感觉到这则

广告的主题温馨。

谱 26　　　　　大众 Polo 汽车广告音乐

陶氏化学公司(DOW)的广告采用了一首清新、明快的女声重唱歌曲,配以钢琴和吉他的伴奏,后者构成的丰富和声效果推动广告的发展。一位头顶数个、高塔式面包的年轻小伙子骑着自行车出发了。他沿途经过不同的城市、不同的国家,他的出现引来路人的驻足关注,人们纷纷品尝他带来的优质面包。这首广告音乐中的和声并不算太复杂,但与女声重唱配合在一起非常和谐、愉悦,这也暗示着优质面包得到了全世界的认可。

谱 27　　　　陶氏化学公司面包广告音乐

四、广告音乐的音色

音色使广告的品牌调性丰富多彩。随着人类社会的发展,我们的音色越来越丰富:人声、自然声、乐器声……它们构成了五彩缤纷的音乐世界。在不同的广告作品中,我们需要使用不同的乐器展现不同的音色。例如在表现灵动、热烈的场面时,我们可以使用钢琴音乐;在描绘广告中人物温情的画面时,我们可以使用弦乐器或人声表现,因为它们可以带给人们温暖的抒情声音;而在表现大自然的宏大、生生不息的场景时,我们就需要使用交响乐。众多乐器带来的宏伟、壮阔的音色与广告画面珠联璧合。

在联合国儿童基金会的赛琳娜水龙头广告中,一天清晨,一位年轻美丽的女子在用家中的赛琳娜水龙头接水,一只小鸟飞进她的家中,站在赛琳娜水龙头上。女子接好赛琳娜水龙头流出的水,给小鸟品尝。水纯净而美味。广告的画面非常清新,广告音乐也选用了充满活力的交响乐。在这首交响乐中,当女主角介绍赛琳娜水时,主要由弦乐器伴奏,犹如讲一段故事。另外,音乐有时呈现的是弦乐器灵巧的拨奏与管乐器充满灵动的吹奏,它们的配合使音乐充满了灵动感与清新感,它们不同的色调构成了美丽的音乐世界。

谱28　　　　　赛琳娜水龙头广告音乐

在雅虎邮箱的广告中,动画画面配以灵动的电子音乐,仿佛把观众带入一个五彩缤纷的世界。广告一开始,一封雅虎邮件被打开,简单、灵动的音符响起。这封邮件经过传送,来到目的地,这时广告音乐又加入一个低音声部,音效更加丰富。天空中出现喷射的烟火时,音乐渐入高潮,伴随烟火有一些特殊的音效。这则本身就多姿多彩的广告加入层次丰富的音乐,更是把观众带入了雅虎邮箱的奇幻世界。

谱29　　　　　雅虎邮箱广告音乐

在3D耳机视频广告中,画面从耳机的一个小部件开始,一个个部件组合,逐渐生成高科技产品——3D耳机。这则广告一直使用较简单的电子音乐,但是这些电子音乐具有不同的音色与音效,它们配合耳机从一个个部件变成高科技产品的繁复、精确的过程,

从音乐上加强了观众对 3D 耳机高端技术的感受。

谱 30　　　　　　　3D 耳机广告音乐

消费者会在很多情形下接触到音乐,但是我们目前对音乐产生的效应知之甚少。因此,消费者行为研究人员关注音乐是情理之中的事情。在消费美学、享乐消费、情绪研究、广告和零售氛围领域都出现了关于音乐的研究。

音乐是多种结构元素的复杂组合,例如节奏、音调和音色,但是通常情况下研究者都将音乐作为一维刺激因素进行处理。举例来说,广告研究探讨了音乐存在与否产生的影响,比较了令人愉悦的音乐和令人反感的音乐造成的影响。我们这一领域极少有研究尝试将与实测效应有关的音乐具体成分分离出来。我们关于音乐对消费者影响的理解如果想要进一步深化,就必须认识到音乐的本质是多维度的,并实验性地将其"分解"。

这一方法出现于 20 世纪 30 年代,但刺激因素构建方面的困难直到近来才被克服。电子音乐技术方面的进展促进了音乐刺激因素的构建,这是采用这类实验方法所必需的。举例来讲,目前人们能够以各种速度复制以数字信息储存于计算机的音乐,而不会影响其音调。这种数字信息是可编辑的,可对音乐的任一维度进行处理,同时保持所有其他维度恒定。

"音乐在消费者生活中具有普适作用,通常被用于市场营销传播。有些研究者建议'分解'音乐,从中分离出可对消费者产生不同影响的具体组件。近来电子音乐技术领域的发展促进了这类研究的开展。还有两项实验探讨了听众对音乐的节奏和通道效应的反应。实验一采用计算机技术对节奏和模式进行正交操作,生成相应的音乐。为了评估实验一中观察到的效应的普适性,实验二

采用商业性的录制音乐来控制节奏和模式。这两项实验中观察到的主效应和交互效应是一致的。"[1]

关于不同的音乐要素对听者的影响,一些专家也进行了实验。詹姆斯·J.克莱利斯和罗伯特·J.肯特对音乐的演奏速度、音调和织体变化所诱导反应进行了研究性调查。他们研究了"听者对于音乐作为具有客观音声属性功能体的反应。他们的古典和流行音乐都是用数字声音技术来合成,以便能够正交地控制音乐的演奏速度、音调和质感。情绪上的三维(愉悦、激动和惊奇)从这些测试的反应中显现出来。他们还通过方差分析发现乐速在愉悦和激动两种情绪中均起到主要作用,音调对愉悦和惊奇有主要作用。织体会使乐速的影响变得缓和,这就可以观察到古典音乐对愉悦和流行音乐对激动情绪的促进作用。织体也会使音调对愉悦的影响变缓和,这样,古典音乐的听者就会对音调变化表现出更明显的反应"[2]。

综上所述,我们不难看出音乐是现代广告中不可缺少的组成部分,它在广告中具有重要作用,在品牌形象塑造中发挥着巨大的作用,特别是在广播广告中。因为广播是一种没有视觉形象,只有听觉的媒介。因而,听众主要通过广播广告中的解说词和音乐来了解品牌。当一段广告没有音乐只有解说词,我们会感到这个广告单调与无趣,根本不可能对这一广告有印象,更谈不上记忆。另外,商品的解说词还应与节奏、旋律、调式、和声、曲式、音色等要素构成的音乐相匹配,才能达到好的传播效果。当一段商品的解说词配上与之适合的音乐,会使消费者更加立体地了解该品牌,增强

[1] James J. Kellaris, Robert J. Kent. Exploring Tempo and Modality Effects, On Consumer Responses to Music. Advances in Consumer Research, 1991(218): 243.

[2] James J. Kellaris, Robert J. Kent. An Exploratory Investigation of Responses Elicited by Music Varying in Tempo, Tonality, and Texture. Journal of Consumer Psychology, 1994(2): 381.

他们对该品牌的好感与喜爱，从而促成购买行为；反之，当一段广告配上与之不适合的音乐时，会引起消费者对该品牌的反感，更不可能购买该品牌产品。正因如此，在现今的广播广告中，商家都会使解说词与音乐相配，加深消费者对该品牌的感受，增强他们对该品牌的认同感。

第二节　广告音乐的传播价值

如今五花八门、种类繁多的广告音乐大致分为两类：原创广告音乐和引用乐曲。原创广告音乐能把产品的性能与特点等方面融入歌词与音乐中，有利于建立良好的企业形象，有效地宣传自己的产品。引用乐曲由于已为人知、流行度高、传唱性大，可以很快引起观众的注意与共鸣，使广告音乐快速流行，取得较好的传播效果。音乐的再传播，使品牌形象不断再现，加深消费者对品牌的印象。

一、契合产品的原创广告音乐

1972年，可口可乐的经典广告歌《我想教世界歌唱》大获成功，它在短时间内红遍美国，成为人人皆知的经典歌曲。现在，国际上越来越多的大企业开始为自己的产品创作广告歌，如东芝、百事可乐等企业。为产品创作原创广告歌曲有利于建立良好的企业形象与品牌形象，能更有效地宣传自己的产品。而且，音乐是较容易让人记住的一种艺术形式，它优美抒情、通俗易懂。我们不难看到，一些很优秀的广告歌曲被人们广泛传唱，这就为产品做了良好的宣传。当然，创作广告歌曲的成本比用已有的音乐材料要高。而且，在创作广告歌曲时，作者应注意广告的歌曲与产品风格要适应，歌曲与歌词也要匹配，歌词应整齐、朗朗上口，这样才能易于

传唱。

奔驰 Smart 汽车广告充分展现了汽车的小巧造型和绚丽色彩。配合这则广告的多彩图像，广告音乐也是充满活力、魅力四射。广告画面变化很快，首先从各个角度展现奔驰 Smart 汽车的轮胎，随后是它五颜六色的车型。广告音乐用快速多变的节奏和多种电子声音做出的特效，配合广告画面。在展现了单辆奔驰 Smart 汽车后，广告最后以俯视的角度观看排列整齐的奔驰 Smart 汽车，音乐也以多声部的旋律结束。

谱 31　　　　奔驰 Smart 汽车广告音乐

苹果 iPhone 5C 手机广告拍摄的是世界各地的人们，但他们的共同特点是都在享受用苹果 iPhone 5C 手机通话带来的便捷和愉快。该广告音乐采用了吉他演奏的音乐作背景，非常清新而简单，节奏也很规整。除了这种音乐外，广告中还出现了苹果 iPhone 5C 手机的动听铃声，这更增强了观众的真实感。不断转换的丰富镜头，由柔和简单的音乐做铺垫，这就是苹果 iPhone 5C 手机给观众带来的视听感受。

谱 32　　　　苹果 iPhone 5C 手机广告音乐

在东风本田汽车的广告中，首先以黑底白字打出了日本本田汽车创始人本田宗一郎的名言，这正如广告的引言，而广告音乐以优美的竖琴旋律配合。紧接着，广告中打出了 1994—2012 年的本

田汽车图片。每辆汽车都配有新的、色彩艳丽的背景。与此同时，广告音乐采用的是交响乐。在交响乐的使用中，又特别以雄壮的管乐为主要演奏乐器，管乐器高贵大气、通俗易懂，外加打击乐器强有力的支持，坚定地强调了本田汽车的每次革新，很好地烘托了汽车的品质。

谱 33　　　　　本田汽车广告音乐

与此同时，广告和音乐在合作中的权利之争始终存在着。"唱片公司和音乐出版商谴责广告机构总是临时挑选乐曲而不去欣赏音乐本身的价值。它们也指责客户的诉求过于不明确或前后矛盾，并且批评广告机构指望得到音乐的全球所有媒体产权，但在音乐上的投入却很少超过生产预算的 2.5%。从另一个角度来说，音乐行业也因为要花太长时间去明晰产权而受到诟病；如果等了几周还不能明晰产权，它们也不会向广告机构做出赔偿，这也成为批评的把柄。广告机构还抱怨说，考虑到它们为乐队提供的大量曝光机会，音乐公司对它们的收费实在太高。"[①]

二、借势造势的引用广告音乐

还有一些企业是用已有的音乐材料做广告歌曲，这些音乐材料中有的是一些世界名曲，还有一些是当下很火的流行歌曲。世界名曲一般用于一些有着较悠久历史的商品中，而流行歌曲则用

① Steve Hemsley. Adland Faces the Music. Campaign (UK), 2005 - 09 - 16(30).

在一些比较年轻、新潮的产品中。由于不是根据商品的特点而作的原创歌曲,这类广告歌曲没有原创歌曲的个性强,而且人们传唱时大多是想到原曲,而不是这个广告产品。但从另一方面来看,这些名曲或流行歌曲由于已被大众广泛传唱,所以很快就可以引起观众的注意与共鸣,让该广告产品快速传播。而且这类音乐比起原创歌曲,一般费用要低很多。

在多力多滋膨化食品(Doritos)广告中,一个小男孩站在滑梯上,向一个小婴儿炫耀着自己拥有的多力多滋膨化食品,而小婴儿离他较远,根本够不着多力多滋膨化食品。他身旁的老奶奶坐在车椅里,也帮不到他。广告的音乐是意大利作曲家威尔第的歌剧《弄臣》中的选段《女人善变》。这是首轻松愉快的歌曲,在这一段故事中采用较轻的演奏力度。最后,老奶奶想出一个办法,把婴儿的秋千荡向小男孩,婴儿终于得到了多力多滋膨化食品。这时《女人善变》的片头音乐再次响起,以强力度演绎,充满了胜利的气氛,象征着小婴儿拿到了他想要的多力多滋膨化食品。

谱34　　　多力多滋膨化食品广告音乐

再如日本知名品牌夏普液晶电视广告。在这个广告中,夏普电视采用了巴洛克时期伟大的德国作曲家约翰·塞巴斯蒂安·巴

赫《第三号管弦乐组曲》的第二乐章主题《G弦上的咏叹调》。该作品旋律典雅、优美，富有诗意，是一首享誉中外的古典音乐作品。夏普公司也是一个有着上百年历史的老品牌。夏普液晶电视广告采用巴赫《G弦上的咏叹调》无疑是电视与音乐两个经典的融合。该广告语调舒缓的介绍配以具有人声效果的歌唱性乐器——小提琴的旋律演奏，使我们在巴赫典雅、古朴的音乐中感受到夏普电视的经典与高端。

谱35　　　　夏普液晶电视广告音乐

纽约广告节的金奖作品——"聆听音乐、感受生活"，也是一则这样的广告。广告选用的是电影《人鬼情未了》的主题音乐。画面展现了不同国籍、不同年龄、不同性别的人们在不同场所感受生活的情景。和原曲不一样的是，广告中的音乐采用的是女声独唱、众女声合唱的无伴奏演唱形式，很好地升华了广告主题。在无任何伴奏的情况下，演唱的形式更和谐、纯粹地与广告融为一体，让观众从心里聆听音乐、感受生活。

谱36　　　　"聆听音乐、感受生活"广告音乐

三、广告音乐整体的再传播

广告音乐整体的再传播,使品牌形象不断再现,加深消费者对品牌的印象。一首好的广告音乐作品,往往会使观众们不断哼唱,继而促进它的传播。丰富的音乐构成要素编制的优秀广告音乐,在品牌传播过程中具有重要的作用。

例如在英特尔的众多广告中,广告最后的那首很短的旋律"F,CFCG"已成为音乐整体再传播的经典案例。只要这旋律一响起,观众立刻就会知道是英特尔的广告,其音乐品牌符号已深入亿万观众的心中,这首简单的音乐旋律在英特尔品牌传播过程中占有重要地位。

谱 37　　　　英特尔广告音乐

麦当劳公司也有一则音乐整体的再传播案例。每则麦当劳广告的最后都会配上"ABCAG"的音乐。这一音乐轻松活泼,很符合麦当劳的品牌特点。这一传播方式也使麦当劳的品牌形象以音乐的方式不断传播、不断再现,加深了消费者对麦当劳品牌的印象。

谱 38　　　　麦当劳广告音乐

近年来,我们可以在有些广告的结尾处听到专属于该品牌的标志音乐,它们还会在该品牌的其他广告中出现。现在,除了常规的广告音乐外,一些品牌也会制作自己的标志音乐,这个标志音乐与它们的品牌形象一致,能很好地诠释该品牌。这些品

牌中常见的标志音乐类型一般有：一，充满动感的电子音乐。这类音乐一般有较强的节奏感，配合电子乐器，带给人们强烈的现代气息，较能吸引年轻人的注意力。二，流行演唱与伴奏形式。这类音乐一般跳跃轻松，能活跃广告的气氛，受到受众的喜爱。

戛纳广告节的获奖作品 Familiprix 广告采用了系列广告形式。在几个不同场景的最后，Familiprix 医生都会出现，此时，Familiprix 的标志音乐响起。这个标志音乐是由独唱与合唱交替演绎的，配有简单的小乐队伴奏。该标志音乐节奏较快，由于该广告之前都没有广告音乐，这个标志音乐的演绎为广告增添了活跃的气氛，它在最后出现突出了广告效果，加强了受众对该品牌的印象。

第三节 广告音乐的曲式类型

音乐是一门时间的艺术，为了在一个时间段里全面展示作品，感染、把控观众的情绪，音乐的结构布局非常重要。在音乐作品中，曲式是音乐的逻辑结构。每首音乐作品都有其特定的结构，如一段式、二段式、奏鸣曲式、变奏曲式等。音乐的结构是前人通过不断提炼、修改、总结等方式为后人提供的经验。对于作曲者而言，他们可以通过前人总结的经验为自己的创作提供依据与规范，创作出与音乐相符的逻辑；对于音乐的演奏者来说，掌握好该作品的结构有助于他们对作品的深层次理解，为能更好地演奏作品打下良好的基础。

广告音乐也由一种结构组成。在广播广告中，广告音乐作为台词的伴奏音乐，会以其特殊的情感表达特点，对广告中人物、事

件等进行描述,为广告营造出一种特定的氛围、基调,增强广告产品的表现力与感染力,从而提高听众的好感及购买意愿。在影视广告中,由于它加入了广播广告所不具备的视觉条件,所以它能以丰富、全面、形象的画面和音响等,为观众提供更全面的视听享受。此外,影视广告较广播广告有其可以较频繁切换画面的优势,如此一来,观众可以看到更全面、更动感的广告。广告音乐与广告画面相结合,加之广告音乐合理的曲式结构,观众能较好地理解导演与作曲家的创作意图,加深对广告音乐的记忆。

 在音乐的使用上,原创广告音乐比引用音乐材料更能与画面相融合。这是因为原创音乐是专门为此广告创作的,它能很好地把该产品的性能、特点等方面融入歌词中,而且原创音乐广告能很好地随着画面形象而展开,增强该广告的全面性与丰富性。这些方面都是用已有音乐材料很难做到的。

 广告的长度一般偏短,大概几十秒至一分钟,这是由其特点决定的,所以它的音乐长度也较短。音乐曲式结构中完整或比较完整的单位,主要有一段式、二段式和三段式三种类型。广告音乐通常也是以这三种曲式结构划分。

一、一段式的简单精练

 一段式是以一个乐段(包括单乐段、复乐段或乐句聚集)组成的曲式。单独的一首作品常用此曲式,主要见于短小的歌曲和器乐曲。在较短的广告中,我们经常听到一段式结构的广告音乐。美国民歌《扬基歌》("Yankee Doodle")就是一首这样的歌曲。它分为主歌和副歌两个部分。主歌是一段式的结构,它的曲调热情明快、朗朗上口,充分地展现了美国人自信、乐观的性格特征。

 在惠普 Z1 电脑的广告中,电脑在一片合唱声中整装待发准备

登上屏幕。在急促的电子音乐和恢宏的交响音乐声中,惠普 Z1 电脑闪亮登场。紧接着是交响音乐中铜管乐器的有力演奏,配合着对惠普 Z1 电脑的强大功效介绍。最后,伴随着惠普 Z1 电脑的主画面,音乐趋于平静,只留下轻声的电子音乐结束整个广告。整个广告并不长,音乐使用的是一段式曲式,和广告画面一样,非常精练。

谱 39　　　　惠普 Z1 电脑广告音乐

万宝龙钢笔的广告采用的是一首女声演唱、小乐队伴奏的广告音乐。广告从不同的角度——品牌标志、笔头、笔尖、流畅的书写等各方面,展示万宝龙钢笔的卓越品质。广告的时间并不长,它的广告音乐也是采用的幅度较短的一段式曲式,但迷人、抒情的女声演唱为这则广告增色不少,迷人的歌唱配以摇曳多姿的小乐队伴奏,把观众们带入一个万宝龙钢笔书写的流畅世界。

谱 40　　　　万宝龙钢笔广告音乐

索尼 Xperia Z2 手机的广告以世界杯为故事背景,用交响音乐作为广告音乐。音乐的曲式结构是一段式,音乐的旋律、节奏、和声均不复杂,具有庄严的效果。世界各国的球迷来到球赛现场,脸上涂抹着本国国旗颜色,为本国运动员呐喊。比赛进入高潮时,旋律也向前推进,在高音区演奏,催生音乐的高潮。而

无法到现场观看比赛的球迷可以通过索尼 Xperia Z2 手机,观看比赛的各种细节,身临其境地感受比赛。交响乐很好地辅助了广告画面。

谱 41　　　索尼 Xperia Z2 手机广告音乐

二、二段式的对比丰富

二段式是由两个乐段或段落组成的曲式。两段均可自行反复或变化反复。第一,若两段皆为单乐段,称"单二段式",有两种类型:其一,第一乐段多以二或四乐句构成,在它调(多为属调)或原调上作全收束;第二段开始即与第一段成对比,但曲调多由前段引申而成;结束时又趋向一致。例如法国作曲家比才(Georges Bizet)创作的《阿莱城的姑娘》(*L'Arlesienne*)第一组曲的序曲(前十六小节)。其二,结构图示为 AA′BA,又称"雏形三段式"。第一段与前述类型相同,第二段开始则用新材料,约占半个乐段;然后再现第一段的前或后半部分。第二,"复二段式"为单二段的扩展,各段(或一段)由单二段式等组成,两段的对比更鲜明。

广告音乐受其性质、时间等因素的制约,通常由单二段式组成,复二段式使用较少。单二段式通过短小、精悍的结构,主题音乐的展开与对比,引起观众的注意,增加他们对广告的兴趣,从而在脑海里留下深刻的记忆。

例如 2003 年第 50 届戛纳广告节获奖作品 Bud Light Institution 贺卡。故事描述的是丈夫错过了妻子亲人的婚礼,妻子很不高兴。当丈夫掏出歉意卡时,妻子喜出望外。这段故事使用的音乐是钢琴与弦乐器,它们演奏出温馨、深情的音乐,体现出

浓浓的亲情。随后,广告开始对 Bud Light Institution 的各种贺卡一一介绍,音乐还是延续前面温馨的广告主题,但使用新的抒情旋律、与前面的主题音乐形成对比。这种做法凸显了单二段曲式对比丰富的特点。

谱 42　　Bud Light Institution 贺卡广告音乐

Dantastix 洁齿棒的广告中使用的也是单二段曲式。广告开始是一段广告商的介绍,使用的是配合各种狗狗有趣图像的电子音乐。接下来是对 Dantastix 洁齿棒的介绍,广告音乐随之进入第二段,迅速变换成吉他强有力的扫弦声音,听起来非常和谐。该音乐也显示出一定的趣味性。

谱 43　　Dantastix 洁齿棒广告音乐

在现代汽车的广告中,当太阳升起时,一场特殊的比赛开始了:现代汽车将与美洲豹比赛速度。这时的音乐是几种简单的乐器组合演奏的舒缓音乐。接下来比赛正式开始:现代汽车加足马力,飞速疾驰;美洲豹的笼门被驯兽员打开,也不甘示弱地向前飞跑。这时的音乐进入第二段,转变为激烈的比赛音乐。它是由交

响乐演奏的,其中主旋律由声势雄厚的管乐器演奏,体现了这场比赛的激烈程度。比赛最后是现代汽车取得了胜利。该广告音乐一静一动很好地烘托了广告画面。

谱44　　　　　　现代汽车广告音乐

三、三段式的强效记忆

三段式是由三个乐段或段落组成的曲式。结构图示为ABA,各段皆作全结束;第二段(又称"中段")常作转调结束(或用属和弦);第三段为第一段的再现。它分为以下几种情形:第一,若三段皆为单乐段,称"单三段式"。第二,若各段超过单乐段(如单二段式或单三段式等)的规模,称"复三段式"。[1] 同复二段式一样,复三段式较少在广告音乐中使用,我们通常听到的三段式广告音乐是单三段式。这确实与广告长度、特性有关。一般的广告时间长度是几十秒,所以即使是单三段式广告音乐也较少见到。

在2003年第50届戛纳广告节的获奖作品尊尼获加威士忌(Johnnie Walker)广告中,广告音乐采用的是三段曲式。三段曲式是由三个相对完整的乐段构成的。其首尾两段是同一主题材料,即第三段是第一段的再现;中间段与前后形成某种对比。最后,广告又打出尊尼获加威士忌一贯的主题——"前行"(Keep Walking)。整个广告用古典音乐的曲式结构、丰富的音色搭配广

[1] 缪天瑞:《音乐百科词典》,人民音乐出版社,1998年版,第515—516页。

第二章　广告音乐的基本要素及其传播价值

告中神秘的海底世界与动态的海上画面,阐释尊尼获加威士忌品牌的内涵和特征,不断让观众产生联想,突出了尊尼获加威士忌品牌的"前行"主题。

谱 45　　　2003 年第 50 届戛纳广告节
　　　　获奖作品尊尼获加威士忌广告音乐

第四节　表情达意的广告音乐

一、广告音乐的情感内涵

现在很多企业从宣传产品的功能性转向寻求与消费者建立更多的情感联系。音乐无疑是这种思维方式的优秀代表。因为音乐是一门情感艺术,具有表达情感的功能,也具有强大的感染力。广告观者对于广告中角色的情绪感同身受的程度是同理心的表现。巴戈齐和莫尔两位学者认为,"当观者的同理心提高时,他们会更加深入广告中,对其中的角色或是情节

更为认同"①。在一些广告中,通过使用广告音乐来引发观众的情感反应,会促使观众记住广告品牌。这体现了广告音乐在广告中的重要作用,也是当下很多广告的惯用手法。

例如国外一则优秀的儿童癌症公益广告采用的是大提琴主奏、钢琴伴奏的优美、感伤音乐。广告描述的是家中的妹妹剪掉长发送给因癌症化疗已是秃发的哥哥的故事。广告的开始部分采用的是流动的钢琴演奏。随着故事情节的深入,妹妹开始剪发,音乐加入大提琴演奏的主旋律,钢琴充当伴奏。大提琴是最富于人声的一种乐器,它优美、感伤地讲述着这个公益广告故事,给予了广告更多的感染力,让人们切身体验到这个故事带来的温暖,也让人们对这一广告主题印象深刻。

谱46　　儿童癌症公益广告音乐

Promart 家装卖场的广告讲述的是一则感人、温馨的故事:一位聋哑少女因听不见男友的门铃声而郁闷。她的父亲得知这一情况后,在 Promart 家装卖场买好材料,为她特制了一盏门铃灯解决了女儿的难题。女儿感动万分。广告的前半段并没有任何音乐,直到父亲在 Promart 家装卖场买好材料准备做灯时,抒情、暖心的钢琴旋律才响起,由弦乐器伴奏。随着故事层层递进、到达高潮时,由弦乐器齐奏的旋律响起,更增添了广告的表现力,让人感受

① Richard P. Bagozzi, David J. Moore. Public Service Advertisements: Emotions and Empathy Guide Prosocial Behavior. Journal of Marketing, 1994(58): 56-70.

到亲情的感人和伟大。

谱 47 **Promart 家装卖场广告音乐**

在"拳击使你强壮"的广告中,一位少年每天坚持不懈地练习,终于赢得了拳击比赛的胜利。少年在回家的路上,遇到一位打劫者。少年没与他过招就把钱给了他,因为他知道打劫者很需要钱。该广告的音乐采用男声演唱主旋律,钢琴和重低音做伴奏。男声的演唱犹如这位少年在训练、比赛中发出的呐喊,钢琴和重低音的背景则使人感受到拳击运动的力量,使广告画面、故事更加真实,而且也暗示着"拳击使你强壮"的主题。

谱 48 **"拳击使你强壮"广告音乐**

朱睿和琼·米亚斯-列维从音乐理论出发区分了音乐的两方面含义:"(1)具体的含义。一种纯粹快乐的音乐,前后关系独立,以音乐能够给人的激励程度为基础。(2)引申的含义。前后关系具有依赖性,对于语言意境和外部世界的观点复杂地交错在一起的反映,并发现在收看广告的过程中,不能够集中精神的人,对于音乐的任何一种含义都不敏感。然而,当广告只有较少的信息时,更细心的人将他们对广告的感知基于音乐的引申含义,但当广告的信息相对较多时,他们会运用音乐的具

体含义。"①因而在广告中,要注意根据信息量的多少运用音乐的两种含义。

二、独特的广告音乐的情感魅力

音乐是人类视听和认知的对象之一,它较容易在听众心中留下痕迹。音乐能徘徊在人类的心灵中。广告音乐是影视广告的一个重要组成部分,它与影视广告画面是主从的关系,但它也具有自己的特点。

第一,广告音乐与画面相伴而行,在主从关系的约束下,影视广告音乐表现为片段式的,处于或叙事或抒情的层面,时常与其他表现元素相配合,时而是主角,时而是配角。

第二,广告音乐具有"共通性""抽象性"和"记忆性"②。它的共通性体现在它可以超越年龄、地区、民族和文化的界限,十分广泛地传播;它不像语言或绘画一样直接、具体地表达一种事物,而是一门抽象性艺术;当广告音乐简单、生动地表现一种商品的特点,它的多次播出便会加深人们对这种商品的记忆。广告音乐具有极强的记忆性。

第三,广告音乐在整个影视广告片中与其他表现元素一起为主题服务。它不能过于艺术化地炫耀主题,篇幅不易太长,和声不能太浓重,叙事必须清楚通俗,清晰地表现出主题。

第四,广告音乐必须简朴、通俗、流畅。这是因为影视广告本身有许多复杂的表现元素,音乐如果再复杂,观众就不会有耐心再

① Rui (Juliet) Zhu, Joan Meyers-Levy. Distinguishing Between the Meanings of Music: When Background Music Affects Product Perceptions. Journal of Marketing Research, 2005(8): 333-345.
② 陈欢、冯蔚宁:《新编广告语言教程》,北京航空航天大学出版社,2008年版,第88—89页。

听下去。音乐如果哲理性过多,会使广告本身承载过多含义。另外,过浓或过复杂的音乐会使画面、对白、解说受到干扰,而一些淡雅和谐的音乐则非常容易与广告画面相融合,使广告的主题更易表达。

第五,广告音乐必须新颖、简明。这是因为广告需要在很短的时间内吸引观众的注意,各表现元素必须新颖、简明才能使观众眼前一亮。另外,现今的高科技也为我们创造了条件。"电脑音乐的制作为影视广告音乐的创新提供了物质和技术的条件。现在合成器可以制作出上百种甚至上千种的音乐,这大大丰富了影视广告的音乐表现能力。"[1]广告音乐表现力的提升吸引了更多的观众。

第六,虽然广告音乐是一种商业文化手段,它的基本构成和文化内涵却有着不可忽视的社会价值。广告音乐除了是一种附属于商业行为的文化手段,还必须具有道德价值、审美价值等基本的社会精神文化价值。

第五节 广告音乐与品牌关联

和谐优美的广告音乐能深化广告形象,强化观众记忆,达到良好的品牌传播效果。"广告中使用的音乐是一种节目音乐。它不像音乐节目那样,必须发挥音乐艺术的欣赏功能。恰恰相反,它是把具体的广告内容、产品的性能、特点等作为自己的出发点。"[2]音乐在广告中使用频繁,收到良好的效果。广告音乐主要有三种类型:背景音乐、广告歌曲和音响,以及无声背景。

[1] 王中娟、任昱玮:《广告播音》,合肥工业大学出版社,2006年版,第71页。
[2] 刘宝璋、费良生:《广播广告 ABC》,沈阳出版社,1997年版,第167页。

一、广告背景音乐烘托品牌

背景音乐是为配合广告词、烘托氛围而在广告中使用的。它以其旋律、节奏等音乐特征,间接地反映商品特点。"背景音乐有两种作用:一是利用乐曲来烘托气氛,配合语言、音响使用,起到陪衬之目的,以吸引观众的注意力,加深听众对广告内容的印象。二是背景音乐可以间接地表现出产品或服务的特点。"①针对目标消费者展现产品的特点,较容易达到广告效果。同时也可以通过广告音乐树立品牌个性,吸引听众的注意。

运用此类背景音乐的广告非常丰富。例如:戛纳广告节的获奖作品宜家家居广告讲述的是一盏灯的故事。一盏旧灯被主人换掉,落寞地待在雨中。广告使用的音乐调式是 a 小调,它的演奏色调黯淡,能表现忧伤的情绪。另外,它采用的演奏乐器是钢琴,很好地表现了孤寂、悲伤的气氛。观众欣赏该音乐时,一种被抛弃之感油然而生。该广告音乐很好地营造、烘托了这种气氛。

谱 49　　　　2003 年第 50 届戛纳广告节
　　　　　　获奖作品宜家家居广告音乐

在汉堡王水果冰沙的广告中,贝克汉姆在汉堡王餐厅里点了一份水果冰沙,广告画面出现水果冰沙制作的过程——新鲜的草莓切成块,榨成果汁。在这一过程中,还配上了交响乐演奏的抒情

① 李雅莉、邱学英、刘少江:《音乐与广播广告》,《中国广播电视学刊》2005 年第 9 期,第 72 页。

音乐。这一音乐很好地衬托了汉堡王水果冰沙的优良品质,因为交响乐带给人们的是一种高贵的听觉享受。随后,当贝克汉姆品尝水果冰沙时,抒情的交响乐再次奏起,观众们可以通过该广告音乐感受到水果冰沙的卓越品质。可以说,这两次广告音乐都能使观众感受到汉堡王水果冰沙带给人们的浓情体验。

谱 50　　　　汉堡王水果冰沙广告音乐

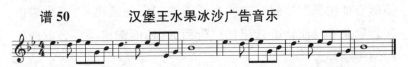

在蒂芙尼珠宝(Tiffany & Co)广告中,故事发生在大雪纷飞的圣诞节期间。三对恋人中的男方都把蒂芙尼珠宝藏在身后,这时的广告音乐采用的是女声重唱、电子音乐伴奏的形式。女声重唱音区较高,使音乐充满着梦幻、空灵感,很好地烘托了爱情的主题和圣诞节的氛围。当男方拿出蒂芙尼珠宝时,女方都特别喜出望外,恋人们相拥相抱。这一段故事递进、情感升华,广告音乐运用转调的手法积极有效地推动了广告的进展,使观众们感受到蒂芙尼珠宝打动人心的体验。

谱 51　　　　蒂芙尼珠宝广告音乐

二、广告歌曲表现品牌

广告歌曲也是在广告中频繁出现的一种音乐类型。广告歌

曲可以把广告中重要的信息放入歌曲中,通过广告的广泛播出,使人们熟悉并记得歌曲代言的广告品牌。广告歌曲一般旋律明快或抒情,歌词朗朗上口,具有丰富的音乐表现力和感染力。和背景音乐相比,广告歌曲的优势在于它能把广告信息放入歌词中,能让听众直接了解这首歌曲的商品信息,并且在听众没有抗拒的心理状况下达到广告效果。随着广告的播出,一首优秀的广告歌曲不仅能让听众记住广告商品,还能把这首广告歌曲广泛地传唱开来。

苹果公司创作过很多经典的歌曲广告。例如 Apple Macbook 08 广告的主题曲《纯净灵魂》("New Soul")。女主角搬入一间新房,她的画作上有很多和朋友们的美好回忆。后来她推开窗,愉悦地迎接对面船上的朋友们,与他们欢聚一堂。该歌曲是由女声演唱的抒情、愉快的歌曲。歌词中描述了 Apple Macbook 08 追求纯净灵魂的精神。虽然整个广告未出现一个 Apple Macbook 08 的镜头,但通过歌词让观众们体验到它的品牌精神所在,甚至比有些直接打出广告词的广告更具有吸引力。

谱 52　　　　Apple Macbook 08 广告音乐

在蒂芙尼首饰的广告中,男女主角在亲人朋友们的祝福下,手挽着手,迎来人生最愉快、最幸福的一天——婚礼。女主角带着蒂芙尼的戒指无限满足。两人走上幸福的人生之路。这个广告采用的是男声深情演唱的广告歌曲,配以吉他的伴奏。歌曲很抒情,速度并不快。在男声演唱的歌曲里,歌词朗朗上口,倾

诉了无限的爱意。男声的演唱与吉他的伴奏也并不复杂,但正是这种简单、深情的演绎让观众觉得拥有蒂芙尼戒指而相伴一生很美好。

谱 53　　2011 年春夏蒂芙尼首饰广告音乐

在本田汽车的广告中,广告歌曲由轻盈、缥缈的女声重唱配以电子音乐和清脆的打击乐,很好地配合了广告内容。这则广告首先出现的是在夜空中俯视广场上摆好各种本田汽车灯造型的画面,女声重唱随着本田汽车灯造型的不断变化而变化,两者互相辉映呈现出很好的声画效果。而后太阳逐渐升起,广场上众多的本田汽车一辆辆有秩序地离开,女声重唱也变为更显整齐的女声齐唱,广告在一片和谐中结束。

谱 54　　　　本田汽车广告音乐

传递广告信息越来越常见的手段之一是在广告中突出符合其主题的流行音乐。举例来讲,梅赛德斯最近采用了歌曲《再次相爱》("Falling in Love Again")来表达梅赛德斯用户和梅赛德斯品牌之间特殊的情感联系。梅赛德斯广告播放时,随着玛琳·黛德丽(Marlene Dietrich)按照流行音乐标准唱出歌词,观众的注意力便集中到她的声音上。该歌曲的歌词表明了这则广告的核心品牌

信息,即消费者"无法控制",因此与梅赛德斯"再次相爱"。梅赛德斯可采取(但未采取)的另一种执行策略(实践中极少使用)是播放这首歌曲,但不含玛琳·黛德丽的声音,或者说不含任何歌手的声音,而是以器乐的形式来呈现。如果采取了这种策略,那么观众也许只能自己推断出缺失的歌词——然后再自己判断品牌信息的核心思想。

在广告中,我们通常听到广告歌曲或是由器乐演奏或是由声乐演唱,这两种形式中哪一种的广告信息回忆度更高呢?"对于熟悉某歌曲的个人,以器乐版呈现该歌曲时带来的信息回忆度高于以声乐版呈现时。这一发现可以归因于,以器乐版呈现时熟悉的消费者会跟着一起唱,因此生成包含信息的歌词。和仅仅听歌词相比,生成歌词的过程让听众更容易记住包含的信息。而对于不熟悉某歌曲的个人,以声乐版呈现该歌曲时歌词暗含的信息的回忆度高于以器乐版呈现时。不熟悉的消费者无法跟着一起唱并生成歌词,需要听到歌词才能理解歌曲想要传达的信息。"①

三、广告音响营造真实感

音响也是广告构成的一种重要因素。在某些著作中,音响是有别于广告音乐的广告要素,但本研究也把音响列入广告音乐的类型。因为笔者认为在现今广告中,频繁使用的各种音响,如大自然中的各种声音(山崩、地裂、流水、惊涛骇浪等);各种动物的声音(如鸡鸣、鸟叫、犬吠等);物体机械发出的各种声音等等,也是为塑造广告形象,体现广告主题的又一辅助手段。② 音响的重要性在

① Michelle L. Roehm. Instrumental vs. Vocal Versions of Popular Music in Advertising. Journal of Advertising Research,2001(5):49.
② 李宣龙、郭淑兰:《广播广告中的语言、音乐和音响》,《中国广播电视学刊》2006 年第 5 期。

于,既可以为听众创造真实感,让他们感同身受,也能有效地烘托环境,增强环境氛围的真实性,增强广告的感染力。

此类经典案例不胜枚举。在科比·布莱恩特的"奔驰Smart"广告中,故事围绕一幅名画的被盗和被追回展开。为了展示故事主要角色奔驰Smart,广告运用了大量的汽车音响。该广告有节奏明快的流行音乐作为背景音乐,但广告中围绕用奔驰Smart追回名画的故事情节,所有的汽车声响运用得恰到好处。观众可以感受到奔驰Smart灵巧的身躯、超强的马力、飞快的速度,它穿梭于大街小巷,最终将盗走的名画追回。无论是奔驰Smart发动的声响、转弯的声响,抑或是疾驰的声响,无一不让观众真实地感受到奔驰Smart的速度和灵巧,它们积极地烘托了画面,增强了广告的真实性与观感。

谱55　　奔驰Smart汽车广告音乐

在百事可乐的广告里,国王正举行一次聚会,一位小丑的表演并没有得到国王的认可,他不仅没有得到百事可乐,还被国王打开机关打入暗室。国王身旁的贵族哈哈大笑着。这时,又来了一位身着长袍的歌者。她舞动着身体,精彩的歌曲征服了在场的所有观众。此刻,广告中的音乐配合着她的演唱充满动感与活力。国王拿着一瓶百事可乐向她走来,说:"现在,这百事可乐归你。""不,百事可乐归大家。"歌者一边回答一边将百事可乐砸向国王的机关,国王掉入暗室。众人发出欢呼声,去争抢百事可乐。在这个广告中,贵族的哈哈大笑声、众人争抢百事可乐的欢呼声都为听众创造了真实感,它们是广告不可或缺的一部分,增强了广告的感染力。

谱 56　　　　　百事可乐广告音乐

在奥迪汽车的车灯广告中,一个皓月当空的晚上,年轻男女们正在郊外开着热闹的篝火聚会,此时的音乐非常应景,是男声在吉他伴奏下演唱着歌曲。此时,镜头拉向另一个画面。一个帅气的男子开着奥迪车在夜路上行驶,奥迪车的车灯非常亮,男子露出自己夸张的牙齿,广告为它做出了声效。奥迪车在路上呼啸着向前驶进,广告中也加入了汽车呼啸前行的声效。当男子到达篝火聚会,众男女见到奥迪车灯后,纷纷在"刷"的一声下消失,显现出奥迪车灯的强效。最后,男子也在奥迪车灯后消失了。该广告的声效与画面完美融合,让观众体验到真实感。

谱 57　　　　　奥迪汽车车灯广告音乐

四、无声背景的特效

现今,我们在一些重要广告节的获奖作品中也看到很多广告没有采用音乐,也就是以无声为背景,而这些广告也取得了一定的效果。

研究表明,对于广播媒体而言,音乐以外的其他声音因素也会影响听众。举例来讲,米勒和马克斯研究了在电台广告中如何通过声音因素来提高图像处理水平进而引发更强烈的情绪反应,以及如何增强听众对语言相关信息的记忆能力。另外,无声(没有音

乐或者没有其他声音)的应用可以在广播媒体中发挥多种用途。例如,可以通过无声来阐明产品特性(例如发动机噪声小),引发某些情绪(例如镇静),提高听众对广告所含信息的注意和记忆。用于后一种用途时,无声的作用与印刷广告中空格的作用相似,也就是增强所展示的信息与其周边事物之间的对比度。

G.道格拉斯·奥尔森(G. Douglas Olsen)探讨了广告客户可以采用哪些方式在电台商业广告中通过无声的表达方式来增强听众对广告的注意力,并提高听众对广告信息的记忆能力。G.道格拉斯·奥尔森指出,"在广告中应用音乐的情况下,如果在播放关键信息之前切换成无声的表达方式,然后在播放这些信息过程中一直采用无声的表达方式,则听众的注意力会放在这些具体的信息上。有一项实验表明,在提高听众对广告信息的记忆能力方面,关键时刻切换为无声的表达方式明显优于整个过程中一直播放背景音乐或者一直采用无声的表达方式。想要凸显的信息放在最后播放时效果最为明显。然而,广告过程中完全不播放任何背景音乐产生的总体回忆效果并不优于全程播放背景音乐"[1]。

广告音乐由旋律、节奏、和声、音色等要素构成,它们的完美结合构成一首优秀的广告音乐。原创广告音乐和引用广告音乐有效地促进了广告的传播。合理的广告音乐曲式结构,能加深观众对广告音乐的记忆度。音乐是一门情感艺术,通过广告音乐引发观众的情感反应,能加深观众对广告的印象。和谐优美的广告音乐能深化广告形象,达到良好的品牌传播效果。

[1] G. Douglas Olsen. Creating the Contrast: The Influence of Silence and Background Music on Recall and Attribute Importance. Journal of Advertising, 1995(26): 29.

第三章
音乐的风格与广告的选择原则

广告音乐一般可以分为古典风格、民族风格和现代流行风格。广告音乐在现今广告中已是不可缺少的重要组成部分,用音乐叙事的手法展现广告主题的方式频繁使用。广告音乐对消费者行为、情绪和偏好性有一定影响。在某些情况下,广告中的音乐可增强传播效果;而在另外一些情况下,音乐有可能会降低传播效果。

第一节 风格迥异的西方广告音乐

在广告音乐的风格中,古典风格广告音乐典雅高贵,使观众感受到一种意境美;民族风格广告音乐能够体现出独具特色的民族特性,使广告独树一帜,更受当地人们的喜爱;现代流行风格形式丰富,易于被观众接受,使人感受到强烈的时代气息。现代流行风格音乐是各商家在广告音乐中应用得最多的形式。

一、传统古典风格的典雅高贵

一般来说,我们可以对古典音乐的概念作广义和狭义两种界定。古典音乐广义上指那些从西方中世纪开始至今的、在欧洲主

流文化背景下创作的音乐,主要因其复杂多样的创作技术和所能承载的厚重内涵而有别于通俗音乐和民间音乐。狭义古典主义音乐,通常是指1750—1820年这一段时间的欧洲主流音乐,又称维也纳古典乐派。这一时期的作品强调音乐的客观美,注重形式上的均匀与和谐。该乐派的三位最具代表性的作曲家是海顿、莫扎特和贝多芬。①

广义古典风格广告音乐有丰富的表现内涵、完整的曲式结构、多样化的乐器织体,它的这种均衡、古典的美感与广告的完美结合将为观众营造一种典雅、高贵的感受,树立该广告商品在消费者心中的尊贵形象。

潘婷的广告采用的是德国作曲家帕赫贝尔(Johann Pachelbel)的名作——《卡农》。一位小女孩很喜欢花样体操,她参加了培训班,非常刻苦地练习。她渐渐长大,准备参加花样体操比赛,但她的对手在她训练时将她踢倒、把她的演出服撕坏。这一切都没有影响她的比赛,长发飘逸的她,穿着普通的服装,在舞台上凭借出色的表演赢得了第一名。这首乐曲在该广告中通过不同的乐器对主题演绎,时而抒情、时而催人上进。在叙述故事情节时,它使用小提琴、钢琴演奏;在故事高潮处时,则用众多乐器有效地推动故事的发展。音乐配合画面给观众带来无限的美感。

谱58　　　　潘婷洗发水广告音乐

① 王志艳:《人文百科知识博览》,天津人民出版社,2013年版,第150页。

日本和韩国的很多汽车、电器等商品较频繁地使用古典音乐作为广告音乐,如夏普、索尼公司的产品。夏普广告使用贝多芬第九交响曲《欢乐颂》作为广告音乐(即夏普投放中国市场的一则广告)。贝多芬的第九交响曲《欢乐颂》是其最著名的代表作之一。广告一开始,在打击乐鲜明的前奏下,旋律奏响。熟悉的旋律响起,一只金色凤凰也在电视中飞起,挥动着金光闪闪的翅膀。夏普是高端的电视品牌,经常使用古典音乐作广告音乐,因为古典音乐能够展现该品牌高端大气的企业形象。古典风格广告音乐有丰富的表现内涵、完整的曲式结构、多样化的乐器织体,它的这种均衡、古典的美感与广告的完美结合将为观众营造一种典雅、高贵的感受,塑造该广告商品在消费者心中的尊贵形象。

谱 59　　　　　　夏普电器广告音乐

丰田汽车的广告它记载了丰田汽车不断发展、更新换代的故事。丰田汽车从原来的老样式不断发展、不断翻新,成为现在引领行业的大品牌公司。这则广告采用的是巴洛克时期伟大的音乐家塞巴斯蒂安·巴赫的名作《G 弦上的咏叹调》。此曲充满诗意,旋律优美抒情,是经典音乐的代表。该音乐与该广告的主题相得益彰,使丰田汽车的尊贵形象更加深入人心。

谱 60　　　　　丰田汽车广告音乐

二、民族民间风格的独树一帜

民族音乐是产自于民间，流传在民间，表现民间生活、生产的歌曲或乐曲。"民族民间风格主要是指在广告音乐作品中所表现出的鲜明地方特色与典型民族特性。广告音乐包含着民间歌曲、民间器乐曲、民间曲艺音乐、民间舞蹈音乐与戏曲音乐等因素。广告音乐中的民族风格一般表现为音乐语言简明洗练、旋律优美动听和形象鲜明生动，其表现手法也丰富多样，拉近了平民百姓与宣传商品的心理距离。"①广告音乐中的民族民间风格作品充满个性，独树一帜，强烈地吸引着消费者的注意力。

世界各地丰富的民族音乐是人类共同的精神文化。世界各地的民族风格音乐种类繁多，丰富的民族乐器、民族歌曲，多样的艺术表现手法，强烈的艺术表现力，为观众带来不同寻常的、异彩纷呈的听觉感受。目前在全球经济一体化进程下，各大国际品牌竞相开拓国际市场。跨国公司为更好地迎合各国、各民族消费者，会制作迎合当地消费者需求的广告。音乐无疑是展现民族性的一种重要方式。商家可根据当地的民族性或地域性特点，制作出深受消费者喜爱的、具有独特民族风格的广告音乐，在广告中展现出该地区的民族特色，从而促成观众的消费行为。

① 于少华：《广告音乐的风格》，《记者摇篮》2008 年第 8 期，第 87 页。

Valio Polar 奶酪的广告向观众们展现了一位花样滑冰的女子在一片广袤的冰地上展现优美舞姿的画面。它的广告音乐采用的是一种北欧的、具有民族特色的管乐曲。曲声悠扬、深远,与这位跳舞的女子融为一体。她在冰面上滑行、在半空中旋转,广告还配合她的高难动作做出了一些特色声效。最后,她坐下来,愉悦地享受了一片 Valio Polar 奶酪。广告中的民族音乐很好地配合了产自芬兰的奶酪产品。

谱 61　　　　　**Valio Polar 奶酪广告音乐**

2003 年第 50 届戛纳广告节获奖作品巴克莱银行(Barclays)广告使用了南美的手风琴音乐与弦乐作为背景,配合黑人男主角的说词。南美音乐中最有特色的就是手风琴音乐,手风琴特有的抒情音色、高低音区的音色对比和有张力的附点节奏能把南美音乐中的特色展现得淋漓尽致,很好地为广告制造出一种神秘的气氛,有效地说明了巴克莱银行在世界各地的业务都经营得很好。

谱 62　　　　2003 年第 50 届戛纳广告节
　　　　　获奖作品巴克莱银行广告音乐

在雷诺汽车的广告中,一开始播放着来自日本的古乐,独具异国特色的旋律与节奏使观众耳目一新。这时,一辆雷诺汽车驶来,一位相扑者招呼它停下,询问是否可以上车。车上已坐好的几只小兔子招呼他们上来。到达目的地后,六位相扑者下车,兔子司机在车上没看见自己的同伴,后来才发现它们都被挤压

在了相扑者的身后。这则广告说明了雷诺汽车的超大容量。广告自始至终都以日本古乐为广告音乐,日本传统的吹奏乐器、打击乐器很好地迎合了日本当地的消费者,让他们对雷诺汽车印象深刻。

谱 63　　　　　　雷诺汽车广告音乐

三、现代流行风格的形式多样

现代流行风格音乐是广告音乐中应用得最多的形式。现代流行风格广告音乐包括电子音乐、器乐曲、说唱歌曲、流行歌曲、爵士乐、摇滚乐、乡村音乐等多种形式。现代流行风格广告音乐具有极强的艺术感染力。

电子音乐在现今广告中应用得非常多,这由它的创作形式多样、旋律抒情和音乐表现力丰富决定,且它的经济成本较低,例如获得戛纳广告节大奖的可口可乐广告。足球运动精彩、扣人心弦,本身就是深受年轻人喜爱的运动。该广告采用卡通故事的形式展现足球赛,无疑更增添了广告的趣味性。在场上,球员们各展绝技,在节奏感强劲的电子音乐伴奏下展开猛攻。比赛结束前一分钟,比分还是 0∶0,这时关键选手被派上场,他射入一球使球队赢得了比赛胜利。比赛的电子音乐旋律并不复杂,但电子打击乐的节奏铿锵有力,用很多音效制定了特响与人声特效。这也非常符合足球比赛的特点,积极有效地提高了这则广告的传播效果,人们因此感受到可口可乐的酷爽口感。

谱 64 　　　　2003 年第 50 届戛纳广告节
　　　　　　　获奖作品可口可乐广告音乐

蒂芙尼首饰的广告采用的是电子音乐与打击乐结合的形式。广告一开始,金色的蒂芙尼首饰就在镜头中闪烁,镜头从不同角度展现它耀眼的光芒。此时,广告音乐采用的是电子乐器演奏的重低音。随后,白色、彩色和金色三种蒂芙尼首饰出现在镜头中,广告音乐里加入清脆、明亮的打击乐。镜头中,不动与转动的蒂芙尼首饰对比;音乐中,厚重的低音与明亮的高音的对比,构成了视听的享受。

谱 65 　　　　蒂芙尼首饰广告音乐

现今的观众具有很高的艺术欣赏水平。器乐也是广告中一种惯用的形式。我们在一些护肤品的广告中通常会听到此类音乐。护肤品是美容养颜的产品,能增强皮肤的弹性和活力,提升人们的形象,柔和的器乐能很好地反映护肤品的特点。此外,还有一些广告采用管弦乐,它拥有多样的乐器编制,丰富的乐器织体,和谐、丰满的音色,在给受众带来美的享受的同时,也必然会使受众记住这一品牌。

例如在戛纳广告节获奖作品——一则反映家庭亲情的护肤品广告中,播放的是一直温馨的钢琴音乐。广告故事在柔美的钢琴旋律下细细地诉说着。随着故事情节的展开,音乐把故事推入高

潮。护肤品的温和质地与钢琴的抒情旋律搭配起来给人以美的享受,旋律悦耳动听,广告片有较高的欣赏价值。在这个广告中,观众能体会到音画融合营造出的广告意境。

谱66　　　　2003年第50届戛纳广告节
　　　　　　获奖作品某护肤品广告音乐

说唱歌曲是美国黑人音乐中的重要组成部分,是美国街头文化的主要基调,经常出现在一些运动用品的广告中,充满活力和动感,与运动品牌的特征珠联璧合。在戛纳广告节的一则获奖广告中,耐克公司就选用了说唱歌曲。耐克品牌的主要消费群体是年轻人,说唱歌曲是年轻人中非常流行的一种歌曲形式。广告是一个动画人和几个黑人打篮球,动画人球艺高超,在充满动感的说唱歌曲中,过人、投篮,连连得分,让人眼花缭乱、应接不暇。与此同时,广告音乐中的说唱歌曲在小乐队的伴奏下,抑扬顿挫,充满活力,让观众感受到耐克品牌的勃勃生机。耐克品牌与音乐完美地结合在一起。

谱67　　　　2003年第50届戛纳广告节
　　　　　　获奖作品耐克广告音乐

流行歌曲准确说来应该是商业歌曲,是以赢利为主要目的而创作的歌曲。它的演唱形式多样,内容贴近普通人的生活,通俗亲切,旋律抒情优美,歌词朗朗上口,深受人们的喜爱。在2010年纽约广告节的一则获奖广告中,Perrier啤酒就采用了流行歌曲。在炎炎夏日,大地的一切仿佛都在融化。广告采用一种超现实的音乐:电子音乐配上高音区的女子合唱。女高音的吟唱与富有节奏感的电子音乐很好地配合了万物即将融化的慵懒场景。此时,一位时尚女性在寻找饮品,但所有商店都没有。她跑入家中,很惊喜地发现她的Perrier啤酒还未融化。她正准备去拿时,Perrier啤酒滚动到窗外,她赶紧去抓住它,在半空中音乐戛然而止,这是音乐高潮前的铺垫。女主角随Perrier啤酒一起掉到楼下的一辆汽车上,此时歌曲的高潮出现,女声唱出了极富张力的旋律。女主角终于如愿地喝上了Perrier啤酒。

谱68　　　　2010年纽约广告节获奖
作品Perrier啤酒广告音乐

在一则帕马森奶酪广告中,由人装扮的蔬菜们——西红柿、茄子、青辣椒、红辣椒等共同演绎了一支蔬菜之歌。他们的演唱形式丰富,有独唱、对唱与合唱。在内容丰富、色彩鲜艳的画面下,他们载歌载舞,音乐热烈,让人们体验到帕马森奶酪带给人们的美味。该广告歌曲曲调通俗易懂、活泼热烈,歌词朗朗上口,有效地烘托了广告的氛围,赢得人们的喜爱。

谱69　　　　帕马森奶酪广告音乐

第三章　音乐的风格与广告的选择原则

摇滚乐是一种节奏强劲、动感无限、激昂快速的音乐，深受年轻人的喜爱。手机一直以来也是年轻人喜爱的时尚单品。在 2003 年第 50 届戛纳广告节获奖作品西门子 Xelibri 手机广告中，出现了几处男主角跳舞的场景，配乐就是摇滚乐。男主角伴随着动感无限的摇滚乐舞动，推动了故事情节的发展。随着故事情节的发展，还不断出现新的特效音响。摇滚乐的动感与手机的时尚感很好地融合在一起，有效地将时尚商品传播给年轻观众。

谱 70　　　　2003 年第 50 届戛纳广告节
　　　　获奖作品西门子 Xelibri 手机广告音乐

在 HM 高跟鞋广告中，所有的广告镜头都对准模特们的鞋——各式各样、时尚缤纷的女士高跟鞋。这些高跟鞋穿梭于城市的街道间、汽车上、楼梯上……配合这些时尚高跟鞋镜头的是动力十足、节奏感极强的广告音乐。它由中低音区的旋律与厚重的打击乐组成激昂无限、节奏强劲的摇滚乐。它们为广告主打的时尚高跟鞋增添了无穷活力，必将博得它的目标受众——年轻人的喜爱。

谱 71　　　　HM 高跟鞋广告音乐

爵士乐是深受年轻人喜爱的一种音乐。其具有特色的即兴演奏和切分节奏，也赢得了大众的喜爱。爵士乐是酒吧里经常演奏

的音乐。在伦敦国际广告节（London International Advertising Awards）获奖作品 Dimix 广告中,女主角要求酒吧侍者摇她的头,如此混合她口中的酒和可乐。侍者有一个更简单的方法使她喝上混合饮料。他把 Dimix 给她。这个广告中的音乐就是广告的真实场景——酒吧里一直放着的爵士乐,即兴演奏的钢琴、打击乐和低音贝斯流淌出舒缓、令人放松的音乐。这是酒吧里惯用的一种音乐,可以让观众收看广告时有身临其境的感觉。

谱 72　伦敦国际广告节获奖作品 Dimix 广告音乐

索尼耳机的广告使用了一首中等速度的爵士乐。在女主唱轻柔的演唱声中,小号、键盘、低音贝斯和打击乐器为她伴奏。女主唱与小号手还不时进行对唱,作为介绍产品时的背景音乐。演奏者都头戴索尼耳机,享受高品质耳机带给他们的精良音质,陶醉于多彩的音乐中。

谱 73　　　　索尼耳机广告音乐

乡村音乐出现于 20 世纪 20 年代,它来源于美国南方农业地区的民间音乐,最早是受到英国传统民谣的影响而发展起来。乡村音乐吸收并综合苏格兰民歌、爱尔兰民歌、牛仔歌、黑人灵歌及拉丁美洲歌曲等的音调、节奏发展而成。它带有较浓的乡土气息。曲调质朴、朗朗上口,歌词通俗易懂,通常由吉他、小提琴伴奏。我们通常会在一些温馨的广告中听到乡村音乐。它舒缓、和谐的曲调使观众心情放松。

广告具有极强的时尚性,年轻人观看居多,因而风格迥异、多

元化的现代流行风格使广告音乐的创作元素更加丰富,使观众的听觉享受大大提升,观众喜爱度也更高。它们贴近生活、易被消费者接受;它们节奏鲜明、旋律朗朗上口,较易传播,能让观众快速产生记忆。

人类已经迈入科技日新月异的 21 世纪,更多元化、更丰富的表达方式层出不穷。一个广告究竟要采用哪种音乐风格,主要还是由广告的内容与广告导演的意图来决定。风格迥异、多元化的音乐风格可以表达不同的广告内容,承担不同的广告作用,还可以满足不同欣赏口味的观众,进一步提高广告的观赏性与艺术性。

第二节 产品类型与广告音乐

广告音乐在现今广告中已是不可缺少的重要组成部分,"用音乐叙事的手法展现广告主题的方式频繁使用",广告音乐无时不在、无处不在。[1] 关于它的作用,朱迪·I.阿尔珀特和马克·I.阿尔珀特两位学者在《音乐观点在广告和消费者行为方面的贡献》一文中已经讨论过[2],在此不再赘述。针对不同的商品类型、广告商如何使用广告音乐以及如何使广告与音乐相融合,一些学者也纷纷进行了深入研究。

[1] David Beard, Kenneth Gloag. Musicology: The Key Concept. London: Routledge, 2005: 115.
[2] Judy I. Alpert, Mark I. Alpert. Contributions from a Musical Perspective on Advertising and Consumer Behavior. Advances in Consumer Research, 1991(18): 232.

一、快销品广告：形式多样的广告音乐

（一）活力四射的体育广告音乐

体育用品是现今广告中的一大热门。阿迪达斯、耐克和锐步等国际知名体育公司竞相在广告中展现各自的产品。它们向大众展示着活力四射、不断超越的体育精神。在体育广告中，我们经常听到它们采用年轻人喜欢的流行音乐作为广告背景乐。

阿迪达斯的广告无疑是对音乐运用的一个范例，该广告音乐两次出现在 SHOOT 春季排行榜中就是证据。就 SHOOT 的十强音乐和声音设计排行榜而言，原创音乐和授权音乐的种类多样性十足。洛杉矶 Squeak E. Clean 工作室的萨姆·施皮格尔（Sam Spiegel）为新型的阿迪达斯（Adidas－1）鞋创作了梦幻旋律，由 Yeah Yeah Yeahs 乐队的卡伦·奥（Karen O）演唱，而詹姆斯·布朗（James Brown）的经典歌曲"Superbad"在激浪饮料（Mountain Dew）中被翻新。

《你好明天》是 Morton Jankel Zander（MJZ）制作公司的导演斯派克·琼斯（Spike Jonze）自宜家"灯"广告在两年前获得戛纳国际电影节的大奖以来创作的第一个广告。同那个广告一样，《你好明天》是个视觉杰作，它使观者注意力不由自主地被吸引。伴随视觉的是萦绕心头的音乐。这个广告从一个梦游者开始，他在黑暗的卧室中醒来，卧室里只有一张床和床头柜。这个小伙子坐起来时，一双阿迪达斯运动鞋神奇地从黑暗中滚出来，穿在他脚上。这个穿睡衣的梦游者起床，跳过一扇由他自己创想出来的门。意识到自己能操纵所处的环境后，这个梦游者开始了一段旅程：穿过城市的街道和森林，最后回到床上。这个奇幻的视觉场景以一首梦幻般的乐曲为背景乐，音乐由 Yeah Yeah Yeahs 乐队的卡伦·奥演唱，由洛杉矶 Squeak E. Clean 工作室的萨姆·施皮格尔作

曲。施皮格尔记载道,这个音乐赋予《你好明天》以超现实的感觉。"这个音乐简单、柔美而甜蜜,"他如是评论着这首精准地运用小提琴、大提琴和钢琴的乐曲,"打击乐方面,我们仅用了两根鼓槌一起敲击。它简单美好,与场景很合适。(音乐)以它那种柔美、甜蜜而给人昏昏欲睡的感觉。"[1]观众们在该广告中感受到梦幻般的情景。

阿迪达斯鞋的另一则获奖广告描述的是一双阿迪达斯鞋穿越大街小巷的故事。这段广告的音乐并不复杂,它始终以一种固定的管乐与一种打击乐为背景。在广告中,音乐随着故事的发展也有一定的变化,加入了一些乐器。广告一开始,我们就看到一双阿迪达斯鞋合着音乐的节拍——哒-哒,哒-哒,哒哒哒哒哒哒哒哒的前行。它是一双没有主人的鞋,步伐轻快,自然引来路人的关注。这时演奏的管乐与打击乐尽管很简单,但掷地有声。这与阿迪达斯鞋大步前行的场景很吻合。遇到红绿灯时,它们比其他人更快地过马路。小狗看到它们也惊奇地叫起来。在广告中段,随着阿迪达斯鞋的不断前行,引起更多路人的好奇与关注,音乐也加入高音管乐伴奏。管乐的高音伴奏,提升了音乐的趣味性,把广告逐渐推向高潮。这时,一个清洁工把一只阿迪达斯鞋扫到了一旁,另一只阿迪达斯鞋赶忙去找它。与此同时,高音管乐伴奏停止。这时,精彩的一幕出现了,一只蜗牛气喘吁吁地从鞋中钻出,另一只蜗牛也是如此。简单喘息后,在一声"哈"后(犹如蜗牛自我鼓励的声音),音乐加入一串新的打击乐敲击声,以及一对高音区管乐旋律,这双阿迪达斯鞋又一前一后地迈向新的旅程。广告向我们展示了阿迪达斯鞋的力量!

[1] Kristin Wilcha. Behind The Music. SHOOT, 2005(46): 13.

谱 74　　　　阿迪达斯鞋广告音乐

2003年第50届戛纳广告节的获奖作品耐克广告采用了管弦乐队对音、练习的音乐作为广告音乐。在广告的开始,棒球运动员在做着准备练习,田径、游泳、拳击等各场地上,运动员们也都在摩拳擦掌、积极准备着。这时广告里不断传来大提琴、小提琴、单簧管、双簧管、竖琴、小号、打击乐器等发出的练习声。比赛要开始了,这时的音乐更加丰富了,时常穿插着一些长音的练习、铜管乐器演奏的厚实旋律、竖琴的灵动音乐,打击乐器也在持续敲击着……这一切象征着比赛即将开始。与此同时,广告的画面也再一次对准这些运动员:田径运动员站到了起跑线上、游泳运动员甩动着手臂、冰球运动员活动着腿部,棒球、网球、拳击运动员都在做着最后的准备,这时广告音乐又进一步加强,丰富的织体烘托着画面:打击乐器持续加大力量,各种乐器也是此消彼长,例如大号厚重的低音、竖琴灵动的旋律、弦乐器的练习声。所有运动员做好最后的准备时,广告达到高潮。广告上打出耐克的经典广告词——Just do it。广告画面与音乐共同筑成这则精彩的广告。

谱 75　　　2003年第50届戛纳广告节
　　　　　　　获奖作品耐克广告音乐

在耐克 Air Zoom 2K4 鞋的广告中,出现了不断创新、变化的耐克鞋,满足着消费者的不同要求。当广告画面中的耐克鞋不断

变化时,广告中出现了一些变化的音效。而当耐克鞋变化到中段时,广告音乐出现了,它采用的是一种空灵的高音旋律,给人一种奇异感,这仿佛是耐克鞋带给我们的非凡感受,也体现了耐克 Air Zoom 2K4 鞋的卓越品质。

谱76　　耐克 Air Zoom 2K4 鞋广告音乐

此外,奥运会也是体育广告的一个重要方面。"除了评出金奖、银奖和铜奖之外,奥林匹克运动会的意义还在于提供一个平台使不同的国家和文化连接起来。作为一名将哈西德派犹太教与雷鬼节拍以及嘻哈和摇滚乐融合在一起的艺术家,马太·保罗·米勒(Matisyahu)对此深有同感。这名艺术家的振奋人心的歌曲《一天》('One Day')被全国广播公司定为 2010 年冬季奥林匹克运动会(2月12—28日)的'温哥华倒计时'推广计划的主题歌。"①

《一天》是马太·保罗·米勒发行的第三张专辑《光》的主打单曲。这名传奇艺术家这样描述这首歌曲的意义:"为了共同的目标走到一起来,抛开所有差异和问题,以某种方式实现心灵的碰撞。"这首歌曲首发后在全国广播公司的所有附属有线电视网络全天播放,包括 Bravo、Oxygen、MSNBC、USA,并且通过全国广播公司进行广播,直至 2010 年 2 月结束。马太·保罗·米勒说:"当你看到运动员经历的那些事情,并亲眼见证……那真的是感人至深。"在 2009 年 11 月 8 日结束的那一周,《一天》的下载量增加了 13%,这是自 10 月份以来该歌曲的每周销量首次升高。据 Nielsen SoundScan 的统计,截至本书写作之时,这首歌曲的下载量达到了

① Kelly Staskel. Matisyahu: Olympic Dreams. Billboard, 2009-11-21 (31).

117 000次。由此可见,马太·保罗·米勒的《一天》成为冬季奥林匹克运动会的主题歌后也极大地促进了该曲的销量。

(二)五彩缤纷的食品广告音乐

食品,是广告中的一个重要门类。品种繁多的食品和饮料等产品采用流行音乐风格、古典音乐风格和民族音乐风格等各种类型的音乐宣传各自的商品。

2003年第50届戛纳广告节获奖作品的亨氏番茄酱的广告,采用的是管弦乐演奏的电影音乐。在一片白皑皑的雪地上,一群探寻者在一间漆黑的屋内进行搜索。这时,广告音乐有高声部弦乐演奏的长音,低音声部也有少量乐器支撑着的旋律。这段音乐的节奏舒缓,音乐氛围有些阴森。探寻者一直也未搜索到什么。在黑暗中,他们还在打着探照灯搜寻着。这时,管乐声部奏出了一组对答的旋律:一个声部奏出旋律向下的四个音,另一个声部奏出一个平稳的回答句。这组音乐似乎象征着他们还未找到想要的东西。突然间,一声叫喊传来,众人皆跑到一个房间,领头者说:"噢,番茄酱。"只见屋内的桌子上趴着一个男人,而在桌子正中间,一瓶吃完的亨氏番茄酱倒立着。这时,广告下方打着它的标语:"吃东西时不能没有它。"这首广告音乐很好地营造了广告中那种阴森、搜寻、未知的氛围。

谱77　　　2003年第50届戛纳广告节
　　　　获奖作品亨氏番茄酱广告音乐

麦当劳的一则经典广告画面很简单,音乐也并不复杂。一个

小宝宝坐在一个摇荡的秋千上,秋千荡向上方时,他就乐呵呵地笑;而当秋千荡向下方时,他就发出哭闹的声音。该广告音乐也采用富有律动性的三拍,和荡秋千的感觉很类似,也是我们在舞曲中经常听到的音乐。这段广告音乐的旋律并不复杂,是由钢琴这一种乐器演奏的。旋律在高音声部,伴奏在低音声部。当小宝宝的秋千荡向上方时,也就是他看到"麦当劳"的标志时,音乐使用的是和谐的和声——大三和弦。这与他的开心很吻合;而当他的秋千荡向下方时,也就是他看不到"麦当劳"的标志时,音乐使用的是不和谐的和声——减和弦。这与他的哭闹也是非常吻合的。音乐与广告形象、主题的吻合是该广告虽然看似简单,却打动了亿万消费者的心的原因。

谱78　　　　　麦当劳广告音乐

在维多麦巧克力麦片(Weetabix)的广告中,一个小女孩吃过维多麦巧克力麦片后,在家中和自己心爱的小熊玩具们一起跳舞。整个广告音乐活力四射、充满动感。它所用的乐器是电子乐器和打击乐器,很好地配合了小女孩的动感舞蹈。在小女孩和小熊的舞蹈下,更多的小熊加入它们的行列。这时的广告音乐也更加强劲,新的打击乐器也加入进来。小女孩的舞姿娴熟,她的表演惊呆了坐在屋里的小伙伴们。这都来源于维多麦巧克力麦片带给小朋友的巨大能量。

谱79　　　　维多麦巧克力麦片广告音乐

目前广告界的新游戏规则名叫品牌娱乐(BE)。它是以利润为目的的品牌传播。印度的市场营销商正在探讨采用新的方式来瞄准目标受众,通过品牌娱乐来实现更大利润。据估计,品牌娱乐在印度的市场潜力高达10亿卢比。媒体观察者称,品牌娱乐不仅仅在瞄准目标受众方面远远优于电影或者普通广告,而且可节约成本、创造更多利润。

品牌娱乐这一概念并不是新出现的,人们在此基础上进行了创新,使之更适合当今的需求。该领域新出现的一些趋势包括品牌音乐视频和广告商赞助的故事片,当影片在影院放映结束之后,家庭视频播放器通过上述形式将品牌植入DVD中。

P9 Integrated(Percept Group 的品牌娱乐部)的 CEO 称:"当广播公司在追求更高利润时,品牌市场营销商追求的是超越传统广告的附加值。"

MirriAd 的 CEO 马克·波普凯维奇(Mark Popkiewicz)是一名植入广告专家,他认为:"和常规广告相比,植入广告或者品牌娱乐是一种非常省钱的广告方式。"

那么,品牌娱乐领域的新趋势到底是什么呢?它指的是在广告的制作过程中以数字化的形式将需要展示的品牌植入进去。举例来说,Slice 推出一项名为"Aamsutra"的新计划时,该品牌的徽标植入到了"广告制作"部分。Moser Baer 等品牌市场营销商也在盯着以 DVD 形式传播的植入广告。

品牌娱乐的优势在于:"第一,品牌娱乐意味着在广告、电影或者电视剧中植入品牌徽标。第二,和传统广告相比,品牌娱乐更加有效、受众的回忆度更高。第三,和传统传播媒体相比,品牌娱乐的成本要低约3—4倍,可获得更高回报。"①

① Anusha Subramanian. Branded for Profit. Business Today,2009 - 04 - 19.

市场营销学者正在通过越来越多的方式研究广告中的音乐。首先,研究者比较注重音乐美学特征的衡量。在这些研究中,研究者对一系列语义差别项进行因素分析,然后根据与这些因素相对应的音乐的具体特质(如活跃、冷静、沉闷和悲伤)对它们进行命名。几年后,戈恩的研究引起了人们对音乐作为广告背景的兴趣。本研究证明,人们对产品的偏好性是可以通过音乐这种经典条件反射方式进行调节的。布鲁纳随后综述了市场营销学者研究音乐的方式的多样性,并且强调了对音乐进行分解,例如分解为时间(包括旋律和节奏)、音调和结构等。M.伊丽莎白·布莱尔和马克·N.哈塔拉通过研究,在《儿童广告中说唱音乐的使用》一文中则认为,之前关于广告中音乐的研究忽视了听众的认知介入。他们强调,音乐可以是信息式的或情感式的,不应该将音乐从其所处的社会环境以及各种文化的公认意义中抽离出来进行研究。之前的研究基本上忽视了各种文化中公认的音乐意义,而本研究首次从人类学/社会学的角度研究广告音乐。

他们的研究指出,"通过说唱音乐,非洲裔美国人可以酣畅淋漓地表达其文化。说唱音乐这种有节奏的吟诵和嘻哈风格适合胶底运动鞋和软饮料之类的形象"[①]。由于儿童和青少年是说唱音乐的主要消费者,因此通过说唱音乐来推销适合这个年龄群体的产品才是符合逻辑的。贫民区受压迫青年的社会表达方式越来越多地被大众文化所接受且被许多白人广告客户用来推销产品。

根据消费者群体的年龄、阶层、特点和商品的类型特点,定位广告音乐的风格,将增强其广告效果。

(三)迷人魅惑的日用品广告音乐

美,是古今中外人们共同的追求。"在原始社会,一些部落在

[①] M. Elizabeth Blair, Mark N. Hatala. The Use of Rap Music in Children's Advertisings. Advances in Consumer Research, 1992(19):719.

祭祀活动时，会把动物油脂涂抹在皮肤上，使自己的肤色看起来健康而有光泽，这也算是最早的护肤行为了。由此可见，化妆品的历史几乎可以推算到自人类的存在开始。在公元前5世纪到公元7世纪期间，各国有不少关于制作和使用化妆品的传说和记载，如古埃及人用黏土卷曲头发，古埃及皇后用铜绿描画眼圈，用驴乳浴身，古希腊美人亚斯巴齐用鱼胶掩盖皱纹等等，还出现了许多化妆用具。"中国古代也是如此。相传中国古代女子画眉始于战国，那个时候她们还没有特定的眉笔，是用柳枝烧焦后涂在眉毛上。此外，中国人使用香水也有上千年的历史。在中国历史上，人们所称的"花露"就是用鲜花蒸馏的香水。

纽约广告节获奖作品艾科香水讲述的是青年男女相遇的故事。命运原本安排一对男女相遇，却因另一使用了艾科香水的男士错失——突出了艾科香水强大的力量。广告描述的是青年人的故事，选用的音乐是女声演唱的流行歌曲，画面也快速切换，同时描述他们的生活，这一切都洋溢着青春的气息。在动感十足的打击乐和吉他前奏中，这对男女在明媚的清晨起床，他俩的一些生活方式、爱好都很类似。女声演唱的歌曲简洁、明快，由流行乐队伴奏，主要演奏乐器是吉他、打击乐器等，伴奏织体简单。音乐中偶尔出现的电吉他演奏的短促音乐并没有旋律，显得有些杂乱，此时画面出现的是另一位男青年，这音乐暗示着他的出现是对命运安排的那对相遇男女的破坏。这种电吉他演奏的音乐在故事高潮来临时也出现得愈发频繁。最终，命运安排的那对男女没有相遇，而是擦肩而过，因为香水的强大作用，女生被另一男生吸引，两人相遇。最后，广告出现标语——对不起命运，香水的力量——艾科。这个广告故事让受众感到艾科香水的强大力量，音乐在广告中起到很好的强化画面、烘托气氛的作用。

谱 80　　纽约广告节获奖作品艾科香水广告音乐

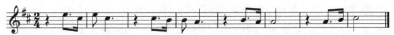

在贝克汉姆香水广告中,主角就是贝克汉姆本人。贝克汉姆是人尽皆知的足球运动员,他俊朗的面容、魁梧的身材迷倒了众人。在这则广告中,贝克汉姆首先是身着便装,这时的广告音乐采用的是电子低音乐器,使人感到一种厚重感,非常符合它要烘托的对象。随后贝克汉姆又换了一套西服,向观众们展示了他的性感身材,这时的广告音乐又加入了一点高音乐器和打击乐器,使观众感受到一丝新意,这配合说明了贝克汉姆形象上的变化。最后他喷上贝克汉姆香水,锦上添花。广告最后定格在贝克汉姆喷上香水后的完美形象。

谱 81　　　　　贝克汉姆香水广告音乐

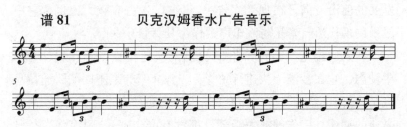

波士香水(HUGO BOSS)的一则广告展现的是该香水带给女主角的无限活力与激情,使用的是一首充满激情与活力的广告音乐。这首广告音乐使用的是女声演唱、合唱与乐队伴奏的形式。女声演唱激情有力,合唱声部很好地烘托着她的嗓音,乐队伴奏则在前后两段迅速变化把广告推向高潮,这一切都有力地配合了广告充满动感的画面,让观众体验到波士香水带给人们的活力。

谱 82　　　　　波士香水广告音乐

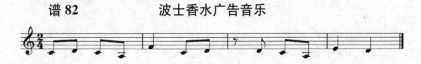

化妆品市场是日本最大的广告消费领域。在《探索日本国际化妆品广告》一文中,布莱德利·巴恩斯和山本麻贵探索了化妆品广告对日本女性消费者的影响。结果显示,"尽管名人在广告中频繁出现,但他们不能影响购买决定。特定的参考团体,包括专家、朋友和女性家庭成员对购买有不同的影响程度。消费者对西方品牌和音乐有一些偏爱,这些因素会影响到他们对化妆品的购买,但这不是绝对的。广告商在选择广告音乐时,要注意这些方面"①。

二、耐用品广告:高贵庄重的广告音乐

(一)独具特色的汽车广告

汽车,是现代社会人们常备的交通工具,它使我们的工作和生活更为便捷。在当今世界汽车市场,欧美品牌的汽车代表着汽车发展的前沿方向。在现今广告中,汽车广告占有较大比例。它一般采用现代流行音乐与汽车声效作为其背景乐。

在凯迪拉克汽车的广告中,全新的凯迪拉克汽车在倒计时声中驶离。它在沙漠上快速行驶着。广告介绍的是不同的凯迪拉克汽车,它们虽然型号等方面有所不同,但都具有卓越的品质、高效高速的动能。广告的前大半部分都没有广告音乐,只有汽车行驶本身所产生的声音,这能给观众带来一种真实感。直到后一小部分在蓝色的夜空下,凯迪拉克汽车飞驰着,出现了抒情的钢琴音乐,钢琴声犹如夜空下的繁星,点点光亮沁入人心。

谱83　　　　凯迪拉克汽车广告音乐

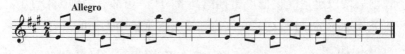

① Bradley Barnes, Maki Yamamoto. Exploring International Cosmetics Advertising in Japan. Journal of Marketing Management,2008(24):299.

在本田雅阁汽车广告中,三个小朋友纷纷向班级里的同学们夸赞他们的父母,因为他们均驾驶着高性能的本田雅阁汽车。在他们介绍各自家的本田雅阁汽车时,广告均采用说唱音乐。小朋友们的说词活泼可爱,配上广告音乐的轻松诙谐,让人忍俊不禁。而且以这种形式介绍产品的广告较少,容易给人留下较深刻的印象,让观众们在不知不觉中认识了本田雅阁汽车的全面性能。

谱 84　　　　本田雅阁汽车广告音乐

在现代汽车的广告中,两位主人公驾驶现代汽车行驶在高速公路上。现代汽车外形时尚。此时的音乐配合画面,采用的是轻松的、由钢琴演奏的爵士乐。突然,其中一位主人公在说话的时候睡着了,另外一位主人公既叫不醒他也拍不醒他。他只好采用几次剧烈的急刹车把他唤醒。这时,广告配上刹车的声响特效。强有力的刹车特效可以显现出现代汽车的良好性能。终于,主人公醒来,他俩又开始先前的对话,广告音乐仍然采用的是钢琴演奏的节奏轻快、曲风诙谐的爵士乐,现代汽车行驶在宽阔的公路上。

谱 85　　　　现代汽车广告音乐

现代公司也曾在超级碗(Super Bowl)广告中引用马友友的音乐。"现代汽车使用著名的大提琴家、索尼古典艺术家马友友的音

乐,在超级碗电视广告中播出,观众也可在网上听到。"①对于国家足球联盟广告来说,古典音乐迷显然不是目标人物。但广告代理Goodby, Silverstein & Partners创意总监吉姆·艾略特(Jim Elliot)认为,在观看超级碗时回应马友友作品的人不一定是古典乐迷。的确,在所有其他有些嘈杂的广告背景下,安静、动人的独奏大提琴曲是引人注意的。在现代"创世纪轿车"广告中,观众将听到马友友2002年版"巴赫大提琴组曲的第1、5、6号"音乐。这部作品是大提琴作品中的"圣经",具有极高的艺术价值。

与此同时,现代公司也在广告中选用过流行歌手音乐。"'纳什维尔风格,自说自话。'杰茜卡·弗雷什(Jessica Frech)是歌手、歌曲创作人、YouTube视频制作人以及咖啡厅的隐士。在现代执行官成为她的趣味视频'沃尔玛的人们'的粉丝后,她逐渐成为焦点人物。这段趣味视频的开始是一段假的警告,其中有对真正的沃尔玛购物者的特写,一经上传,便在YouTube上赢得500万的播放次数。'一段病毒视频意外为我带来了做现代汽车商业广告的机会,我非常激动。'弗雷什在她的网站上写道。弗雷什透露,正如在线评论人启发她在她的YouTube系列'歌曲挑战'上每周写一首歌一样,现代汽车的市场小组给她的挑战是去写一首关于现代汽车的信誉及他们如何拥有最好的保修服务的歌曲。"②

杰茜卡·弗雷什为现代汽车公司演唱了意气风发的商业广告音乐。现代汽车公司去年设计了一个类似的活动,与独立流行二人组Pomplamoose合作来制作以二重奏(包括"Deck the Halls"和"Jingle Bells")为特色的商业广告。伊诺盛(Innocean)和现代汽车合作得非常棒。弗雷什回忆说,在整个过程中,他们始终尊重

① Kamau High. Cellist in the Backfield. Billboard,2009(121).
② Gary Trust. Auto Tune. Billboard, 2012(124).

她这个歌手和音乐制作人的创作。另一方面,弗雷什的个人事业也开展得如火如荼,第一张全长专辑已在录制中,一切都准备就绪。

英国流行摇滚乐队 Noisettes 的流行广告歌曲不仅积极促进了广告销售,还使该乐队的发展突飞猛进。"与汽车生产商马自达签订协议之后,Noisettes 也进入了发展的快车道。在欧洲范围内播放的一则广告中的特色音乐便是《不要打乱节奏(来吧,宝贝,快来吧)》。这首颇具迪斯科特色的歌曲已被加入几家全国性广播电台的播放列表中,位列 BBC 广播一台的前 40,后来荣获英国单曲榜的第 2 名,再后来获得了 Billboard 欧洲热歌榜前 100 第 4 名的最好成绩。"①

英国流行摇滚乐队 Noisettes 的歌曲《不要打乱节奏》在电视广告中颇受大众欢迎,该乐队的第二张音乐专辑《狂放年轻的心》的发行时间已经被提前。通过 Noisettes 的音乐成功之路以及曝光度我们也可看到其宣传的广告对其发展亦带来重大影响。

(二)酷炫十足的手机广告

手机,在现代人的工作和生活中扮演着越来越重要的角色。手机发明初期,其用途仅仅是通信,是可以在较广范围内使用的便携式电话终端。而现今,随着科学技术突飞猛进地发展,手机的功能用途也可谓是面面俱到,从通信、工作、拍照到娱乐……实用性越来越强,就犹如我们身边随身携带的一个小电脑。我们听到的手机广告音乐也是酷炫十足、异彩纷呈。

在苹果 iPhone 5C 手机的广告中,我们看到了苹果手机的五种绚丽色彩:活泼热情的红色、充满生命力的绿色、青春可爱的黄

① Richard Smirke. Making a Noise. Billboard, 2009(121): 60-61.

色、清爽宜人的蓝色和纯洁的白色。它们的流线外形让观众感受到手机的质感。广告音乐使用的是女声演唱搭配电子乐队的形式。女声演唱采用了较多的弱起节奏，使音乐富有较强的动力感。电子乐队也给予其支持，使音乐更具有勃勃生机，这些都很好地配合了苹果 iPhone 5C 手机的炫彩主题。最后，当五只 iPhone 5C 手机翻转时，女声演唱的节奏完美配合，让观众感到画面、音乐的一致性。

谱 86　　　　苹果 iPhone 5C 手机广告音乐

在摩托罗拉手机的广告中，一个时尚女孩使用摩托罗拉手机让所有的人都听到她的声音；她也用摩托罗拉手机让自己不同地方的朋友聚集到一处，这都是摩托罗拉手机的强大功能。这个广告十分有创意，广告音乐采用的是女声演唱的流行歌曲，节奏明快，俏皮而有活力。背景音乐采用的是小调，给人一种神秘感。它很好地展现了摩托罗拉手机令人意想不到的强大功能，帮助人们实现梦想。

谱 87　　　　摩托罗拉手机广告音乐

苹果手机的一则广告讲述了一个温情的故事。圣诞假期是家人团聚的时光，一个男孩在家人欢聚时总是自己一个人默默地玩

手机。直到家人在一起互赠礼物时,才知晓原来误会男孩了,他一直在用手机记录家人相聚温暖而美好的时光。该广告音乐是一首由女声演唱、钢琴伴奏的温情歌曲。在广告的前半部分——男孩默默玩手机时,主要是钢琴演奏的音乐,它轻柔优美,很好地配合了画面中较安静的故事;而当男孩向家人展现他拍摄的家庭视频时,故事情节和音乐都得到升华,温暖的女声演唱加入广告中,它深情而感人,使观众感受到亲情的温暖。

谱 88　　　　　苹果手机广告音乐

三、广告音乐的其他应用

音乐声响不仅在广告中配合文字、语言、图像起着广告宣传作用,刺激着人们的情绪,它本身还具有直接影响商品的推销功能。"广告中背景音乐的元素构成对受众的情感反应有重要影响。在其他因素一样的情况下,调式、旋律、节奏的强弱能引起人们快乐或忧伤的情绪。"①如果商店播送节奏快的音乐,顾客便会下意识地随着音乐的节奏匆匆而来,急急而去,自然,购买率就会下降;要是商店的音乐节奏减慢,顾客则会仔细观察,耐心选购商品,购买率也会上升。美国市场研究人员曾经调查得出过结论。他们在美国西南部的一家超市进行了一次"音乐是否影响顾客购物心理"的实验,实验结果证明,顾客的购买行为往往同音乐合拍。"当音乐

① 戴贤远:《深层营销技术》,清华大学出版社,2007年版,第 164 页。

节奏加快,每分钟达 108 拍时,顾客进出商店的频率也加快,这时商店的日平均营业额为 1.2 万美元,当音乐节奏降到每分钟 60 拍时,顾客在货架前选购货物的时间也就相应延长,结果,商店的日平均营业额增加到 1.6 万美元。"①

这种情况不仅会出现在商店里,还会影响餐饮行业。针对餐饮行业的不同情况,为了更好地取得经济效益,我们会在不同餐饮店播放不同音乐。

一是酒吧。酒吧是现代年轻人休闲娱乐经常光顾的场所。酒吧里有非常多的娱乐演出,如跳舞、唱歌、表演等。酒吧里还有客人点唱的项目或服务。这些表演项目会收取一定的费用,是酒吧收入的重要来源。通常,不同风格的演唱、演奏会吸引不同的消费者。当然,一般还是偏刺激、热闹的音乐更能吸引消费者。此外,酒吧里还会销售一些饮品和零食,如各种高档酒水、进口饮料,在零食方面会有一些高热量的油炸薯条、烤肉炸鸡、开心果、蜜饯等。这些食品都是高热量的,客人越食用就越渴,继而就会购买更多饮品。这些饮品和零食也是酒吧收入的重要来源。与此同时,在酒吧音乐的刺激下,客人的餐饮消费也会愈见高涨。可见,酒吧环境下刺激性音乐的营销效果较好。

二是咖啡厅。咖啡厅是年轻人钟爱的另一娱乐场所。咖啡厅里一般选用较轻快的音乐。这是因为:如果选用太热闹的歌曲,与咖啡厅的氛围不太搭配;另一方面,客人来咖啡厅是需要轻松、愉悦的氛围,如果选用很安静的音乐,顾客就容易在里面久坐,这样会造成咖啡厅顾客上座率较低,影响咖啡厅的收入。因而,咖啡厅一般选用较轻快的音乐,加上室内构件的回音强,给人以一种比较明快的感觉,促进咖啡厅的人员流动,提高营业

① 杨晓光、赵春媛:《智慧营销 300 例》,金盾出版社,2008 年版,第 182 页。

收入。

三是快餐店。在现今的快节奏社会里,快餐店以其快捷的服务受到人们的欢迎。在快餐店里,店主通常会播放摇滚歌曲。这是因为摇滚音乐节奏快、动感十足、气氛热烈,能起到一种催促作用,使顾客"速战速决",吃完后就离开。如果在快餐店里播放较安静、舒缓的音乐,就会使顾客放松心情,吃饭的速度自然就减慢,这样,餐厅的入座率就会降低,生意自然不会好。而且,快餐店的利润本来就有限,它是靠薄利多销来争取更大的利润。曾经有一家快餐厅就是因为播放过于舒缓的音乐,导致顾客食速下降,客流减缓,最终倒闭。

四是西餐厅。格调典雅、高贵的西餐厅与快餐店则是完全不一样的情景。在西餐厅里我们经常听到的是柔和轻松的音乐或高贵典雅的古典音乐。这是因为这样的音乐使顾客精神松弛、愉悦,他们愿意在餐桌边消磨更长的时间,喝下更多名酒名饮,品尝更多美味佳肴,把钱多花在餐馆里,品味更多高雅与格调。而这时如果播放刺激的摇滚乐或嘻哈风格等快速乐曲,势必会破坏掉这份典雅与格调,食客也就草草结束就餐。

可见,在不同的就餐环境使用不同的背景音乐,对客人的确有较大的影响。这是商家在选择背景音乐时必须注意的方面。

第三节 广告音乐效果的评测元素

音乐在广告、影视等许多领域都有实际的使用价值。广告音乐与广告主题格调的契合度、广告音乐的信息记忆效果及广告音乐树立的品牌态度效果在广告中都发挥着积极作用,是广告音乐效果的重要测评元素。

一、格调契合

音乐因其广泛的应用面以及有效影响观众情感的能力,在广告中被看作一种重要的背景元素。很多广告在音乐的使用上都注重与广告主题相契合,收到了很好的效果。

例如 2003 年第 50 届戛纳广告节的获奖作品儿童热线广告。当小女孩一个人在家孤单害怕时,童话中的动物们给她带来了礼物——儿童热线的号码,从此她的小屋不再黑暗,她的内心不再孤单。该广告采用的是搭配弦乐器的充满灵动的音乐。灵动的音乐似乎象征着童话中的动物们给小女孩带来的希望,而随后加入的弦乐器则象征着儿童热线的到来照亮了小女孩的心房。广告音乐极好地配合了广告的主题。

谱 89　　　2003 年第 50 届戛纳广告节
获奖作品儿童热线广告音乐

肯德基的一则广告描述了这样一则故事:阳光明媚的一天,一位白发苍苍的老太太看着窗外的小朋友们在开心地吃着肯德基,她和老伴儿跳起了舞,勾起了对过去的回忆:他们的中年、少年和童年,如此美好而让人难以忘怀。广告音乐采用的是在钢琴、弦乐器的伴奏下,温情的女声演唱。钢琴一直采用的是八分音符的固定节奏型,它为这个平凡而温暖的故事作好铺垫。女声演唱

则充满柔情。弦乐器在故事的高潮处激情加入,一切都与广告画面的温暖主题很好地融合在一起。

谱 90　　　　　　肯德基广告音乐

在一则国外器官捐赠广告中,一位老人有条非常忠诚的小狗一直陪伴左右。有一天,老人在家中突然感觉不适,被送往医院抢救,小狗也一路跟着救护车到医院,然而,它被拒之门外。但小狗仍然在医院外守候着。老人去世了,但他的器官捐给了一位女士。当女士出院时,小狗兴高采烈地迎向新主人。整个广告非常温情,采用的是同样能展示温情色彩的钢琴与弦乐器演奏,速度舒缓。钢琴演奏主旋律,弦乐器在下面配以一定的和声,给钢琴的主旋律有力的支持,创造出感人的曲调。观众无不被这则广告打动。

谱 91　　　　　　国外器官捐赠广告音乐

二、信息记忆

我国最早的贸易原始市场始于商周时期,发展到春秋战国时期就有专门从事商业活动的商人。商人们为了让顾客们了解自己的商品,把货物销售出去,在市场上占有一席之地,就会大声宣传自己的商品,如此一来,行人和顾客就会注意进而购买该商品。这是我国最早、最原始的叫卖商品行为,这种"叫卖声"就是最早、最原始的广告。

音乐是语言的升华,更是语言的一种特殊形式,它不仅有着娱乐功能,而且还是"生活的教科书"。音乐依靠乐音与时间的运动,

不断地诱发人们的注意力和记忆力。人类社会初期的"叫卖声"广告,是一种原始和廉价的形式,浅显易懂,抑扬顿挫,极具粗犷美,能让顾客印象深刻,长久记忆。商人通过语言音韵的延长和节奏的有机配合,直接说明商品的优劣,能让顾客留下深刻的记忆。这是广告音乐最原始的记忆效果。

在现代社会里,音乐普遍用于广告中,是最能吸引人的元素。在广播、电视广告中,用音乐的形式来宣传商品和企业,最能增强商标的渲染力,也最能让观众对该广告品牌产生记忆。在广告音乐中,把音乐与文稿配合,"来烘托广告气氛,丰富广告形体,塑造广告的主题,增强商品的吸引力。选择这种音乐,需要与商品的产地、季节、时代、品种、民族特点等有着密切的联系,音乐的风格、节奏、速度、力度、情绪等都要以宣传其产品,配合恰到好处。在广告音乐中,另一种形式是广告歌曲。用人声宣传商品是人类最原始、最美妙的旋律和语词组成的,它长于单一的叫卖声。由于人声有着感人的诱惑力,并动于情,易使人们进入记忆境状。所以广告歌曲要从旋律的意境、情趣、气氛三方面来宣传商品,也就是说音乐要服务于商品,开拓、丰富感情空间,使歌曲情景交融于顾客之中"①。伦敦国际广告节获奖作品护舒宝广告是一个很好的例子。

广告一开始,世界末日降临:电闪雷鸣,人们惊恐万分。这时广告中使用的是电闪雷鸣的音效与人们的惶恐声。突然间,护舒宝来到,广告开始使用激昂的音乐,加入管弦乐器的演奏。护舒宝的降临使人们拨开乌云见太阳,万人欢呼,广告音乐也转向明朗的旋律,使用大调音乐,这象征着光明的来到。这首广告

① 陈四海:《中国民族音乐学研究》,国际文化出版公司,1996年版,第224页。

歌曲很好地从音乐的意境、情趣、气氛三个方面来宣传商品,起到很好的广告信息记忆效果,于是这则广告深入人心,大获成功。

谱 92　伦敦国际广告节获奖作品护舒宝广告音乐

在三星手机的广告中,不同国家、不同职业的人们都在进行体育运动。他们中有的踢足球,有的打乒乓球,有的骑车,有的游泳,有的赛跑……人们可以利用三星手机观看精彩的赛事,也可以用三星手机作为一种运动记录工具。广告音乐开始并没有出现,而是随着广告故事的发展而出现的,这与无音乐时刚好形成对比。这首广告歌曲并不复杂,它采用的是交响乐队的演奏,节奏 3/4 拍,给人的感觉非常宽阔而壮美,它用节奏、旋律等特征反映出三星手机的特点——适合每个人。

谱 93　　　　　三星手机广告音乐

在伦敦国际广告节获奖的一则癌症基金会广告中,一位神奇

魔术师的表演博得了大家的喜爱。他还使另一位因化疗而失去了头发的儿童再次长出了头发。魔术本身就是一项神奇的艺术，在故事的叙述中，广告音乐采用了钢琴演奏高音区旋律，能充分表现出魔术的神奇。广告音乐速度适中。在魔术师让儿童再次长出头发时，广告音乐配合魔术，出现了几个休止符号，很好地引起大家的一种期待感。而当儿童真正长出头发时，又出现了几个高音旋律，表现出魔术师的神奇。魔术师的表演感染了在场的所有人。这则广告令人印象深刻。

谱 94　　　　伦敦国际广告节获奖作品
　　　　　　　癌症基金会广告音乐

"在歌曲中进行品牌植入是极易被忽视的植入形式之一。尽管民歌中使用品牌已有很长的历史，但这种做法直到最近才成为一种涉及经济报酬的传播方式，尚未普及。美国说唱音乐和嘻哈音乐是这方面的先驱者。这一新兴市场引起了部分广告客户的兴趣。2005 年 3 月，麦当劳要求 Maven Strategies 公司劝说嘻哈和说唱歌手在他们的歌曲中加入巨无霸品牌，麦当劳愿意为每次无线电广播支付 1—5 美元的报酬。研究的目的是阐述这种新的传播方式，并首次描述其有效性。为此，他们分析了人们对两首法语歌曲中引用的 17 种品牌的记忆度。正如他们凭直觉预测的那样，最易于被记住的是那些提及次数最多的品牌以及那些在副歌部分出现、缓慢唱出的品牌。并且，如果听众能够正确识别歌手，如果听众既喜欢这位歌手又喜欢这首歌曲，那么听众能记住的品牌数量就会更多。他们的这项研究还探讨了听众对品牌植入的感知度。如果听众既认可歌曲又认可歌手，那么对品牌植入就会表现出积极的态度。因此，合作歌手的

选择似乎是品牌植入的决定因素,不一定需要对音乐界及其听众进行精细分析。一般来讲,只要是源于作者的自由创作,歌曲中插入品牌便相对容易被人们接受,甚至会因其具有唤起的力量而被人们认为是成功的作品。"①

尽管电影和电视剧中的品牌植入引起了研究者和从业者的极大兴趣,但是目前我们对歌曲中品牌的融资式插入仍然知之甚少。然而,越来越多的证据表明,这种植入对于吸引某些特定类型的目标受众而言是极为有效的。由此可见,人们对歌曲中品牌提及和品牌植入的记忆度和感知度很高。

研究表明,事件持续时间的回顾性似乎受到认知资源的相互作用的影响,认知资源似乎以与资源匹配假说一致的方式通过重建记忆来运作。因此,影响回忆的条件似乎包括时间性。这表明了使用音乐等环境线索来塑造消费者在商业应用中对时间性认知的有趣可能性。

三、品牌态度

到目前为止,你肯定听到过这句话——"一图抵过千言",至少听到过一次或者两次。这句话尽管已是陈词滥调,但的确非常正确——电视广告的成功直接反映了这一点。在电视购物中,确实是一图抵过千言;在电视购物中,音乐也可以辅助画面树立良好的品牌态度效果。

"当你制作完成新镜头之后,试着关掉声音——记得把音乐轨迹打开。在没有听到任何语言描述的情况下,如果你能完全理解该镜头传达的意义,便证明这是一个非常优秀的镜头。很多情况

① Eric Delattre, Ana Colovic. Memory and Perception of Brand Mentions and Placement of Brands in Songs. International Journal of Advertising, 2009(28):808.

下,一个镜头足以引发或者中断某种反应。举例来讲,想象一下Sylvan学习中心镜头中那位母亲在生日当天收到儿子的成绩单时的表情。那一刻所有的语言都是无力的——她脸上的满足感和骄傲才是整个故事的卖点。Lunesta安眠药广告是另一个无须语言来推销概念的镜头实例。音乐以及视觉效果向我传递了这样的信息:如果我服用 Lunesta,肯定会睡得特别香。"[1]由此可见,音乐与视觉效果配合在一起的强大品牌态度效果。

纽约广告节获奖作品 CCTV 宣传片也是一则很好的例子。广告是用水墨画的形式展现 CCTV 从"无形到有形""从有界到无疆"的主题,最后烘托出主题——相信品牌的力量。在这则广告中,音乐与视觉效果相配合:画面简单时,音乐较宁静;画面丰富、宏大时,音乐随之繁复起来。音乐与视觉画面构成了一幅和谐、具有韵律美的广告,产生了强大的品牌态度效果。

谱 95　　纽约广告节获奖作品 CCTV 宣传片

在麦斯威尔咖啡(Maxwell)广告中,新的一天开始了,咖啡馆的主人放好招牌,咖啡馆也开始营业。在充满活力的吉他伴奏下,清新、充满朝气的旋律开始了。麦斯威尔咖啡与人们的工作、生活息息相关。人们纷纷开始工作了:在农场、餐厅、拳击场、家中、轮

[1] In DRTV, a Picture Really is Worth A Thousand Words. Response, 2007(15):22.

船上、运动场、海滩……人们在享受着麦斯威尔咖啡的同时,也在享受着新一天的工作、生活。广告音乐的旋律并不复杂,也不发生变化,但这轻松、愉快的旋律很好地配合了广告的主题——麦斯威尔咖啡给人们带来新的、愉悦的一天。

谱 96　　　　麦斯威尔咖啡广告音乐

2011 年伦敦国际广告节获奖作品耐克乔丹鞋(Nike Jordan)广告以运动员们的赛前热身为题材。篮球运动员、美式足球运动员都竭尽全力在热身,广告中不断传出他们有力的练习声。广告的前部分采用的是低沉的定音鼓敲击,这体现了耐克乔丹品牌带给我们的深度震撼。在后面的运动员集体热身中,广告中又加入管乐器的演奏,这带来了更加深厚的音响效果,很好地衬托了耐克乔丹品牌画面。

谱 97　　　2011 年伦敦国际广告节获奖作品
　　　　　　　耐克乔丹鞋广告音乐

在有项研究中,作者"采用了一种实验来探讨在播放和不播放音乐的情况下,不同广告引发的情感反应、品牌态度和购买意向方面的差异。他们采用了自我评定测量表(Self-Assessment Manikin,简称 SAM)和 AdSAM®来衡量情感反应。观众在品牌态度和购买意向方面没有差异,然而在情感反应上,音乐组和无音乐组相比,12 支广告中有 6 支出现了显著差异。AdSAM®模

型以描述性的方式揭示了广告在观众中引发的具体的情感反应。"①

在广告中,音乐经常被用来丰富关键信息,可能是商业广告中最具刺激效果的独立因素。音乐被认为是一种潜在的周边线索,可以有效地唤起消费者的兴奋状态。诸如音乐之类的周边线索可以引导消费者对广告产生积极的态度,然后把这种积极的态度转化成积极的品牌态度。由于一般认为商业广告的观众属于可能未介入的、犹豫不决的消费者群体,而音乐具备表达情感和激励人心的作用,因此可以作为一种有说服力的工具来说服消费者购买相应的产品。诸如音乐之类的周边线索在低介入度的广告情形下对消费者品牌态度的影响是最大的。音乐的有些影响可能会通过听众的感受和其他情感反应的间接作用来实现。研究还发现音乐和情感反应之间存在联系。令人兴奋的音乐可以通过皮肤反应和心率(人们认为,这是情绪反应的两种生理表现)增强受试者的情感唤起。

消费者研究人员越来越多地关注消费者对广告的情绪和情感反应。影响听众反应的一个重要因素是伴随商业广告播放的背景音乐。有研究探讨的是音乐与消费者情绪、态度和行为之间的关系。前文提到,戈恩在《市场营销杂志》(*Journal of Marketing*)上发文,从经典条件反射的角度研究了音乐的影响,重新点燃了人们对商业广告和商店中的音乐以及其他"背景"元素的兴趣。该研究讨论、整合并拓展了戈恩和其他研究者的工作,他们从理论和经验的角度探讨了音乐如何影响消费者的反应。

该研究的目的如下:第一,综述重要的概念基础,为讨论音乐

① Jon D. Morris, Mary Anne Boone. The Effects of Music on Emotional Response, Brand Attitude, and Purchase Intent in an Emotional Advertising Condition. Advances in Consumer Research, 1998(25): 518.

和其他非语言元素对消费者情绪的影响,讨论与影响消费者行为的信息和认知方式及非认知方式相关的理论奠定基础;第二,拓展阐述现有的研究,从而探讨背景音乐能否影响消费者情绪以及能否成为评估广告有效性的常用测量指标;第三,结合对一则广告中音乐元素的分析结果,尝试找出可预测这些影响的原则;第四,就如何通过音乐元素有效实现对消费者情绪的影响和产品定位提出一些建议;第五,就今后如何进行广告音乐元素研究并测试其影响指明方向。

阿尔珀特在论文中提及情绪的定义:"一种稍纵即逝的、短暂性感觉状态,通常情况下不强烈,与可具体描述的行为无关。情绪可以是积极的,也可以是消极的,例如欢乐、平静或者内疚和抑郁。有研究者认为,感觉状态是广义的、无处不在的、经常发生的,通常情况下不会中断正在进行的行为。感觉状态或者情绪不同于情感,情感通常更加强烈、明显,据称涉及认知因素。大量的研究表明,情绪可影响态度和行为。综合描述心境和情感交流影响的一个有用的框架是中央和外周信息加工理论。该研究从音乐理论的角度综述了关于音乐的结构元素在影响听众反应方面的作用的关键研究,重点阐述与音乐情感反应相关的重大发现。还有一项研究指出,背景音乐可影响听众的情绪和购买欲望,但是不一定影响其认知。"[1]

四、双面作用

多媒体广告通常采用各种非语言声音和视觉元素来吸引并保留消费者的注意力,并用作消费者以后回忆广告内容的提示线索。

[1] Judy I. Alpert, Mark I. Alpert. Background Music as an Influence in Consumer Mood and Advertising Responses. Advances in Consumer Research, 1989(16): 485.

"这些元素能够以一种有意义的方式与广告内容联系起来,或者与广告内容无关。例如:一次关于美国电视商业广告的大规模采样发现,42%以上含有音乐,但是仅 12%的歌词中包含商业信息。网络 75 家站点中,60%除图像之外还带有声音,大约 29%提供了背景音乐。多媒体广告通常包含非语言声音元素(例如音乐和音效)和非语言视觉元素(例如图像和徽标)。一方面,这些元素可能会产生非预期的不良影响,干扰观众对文字广告内容的处理。两项实验表明,和中文广告相比,声音元素可以更加严重地干扰观众对英文广告内容的理解和认知过程,而视觉元素则是相反的。另一方面,作为全面市场营销计划的组成部分或者作为广告追踪研究的回忆线索重现时,声音和视觉元素可以产生预期的积极作用,增强观众对广告内容的回忆度。另一项实验表明,对于英文广告而言,声音元素是更好的回忆线索,而对于中文广告而言,视觉元素的回忆效果更好。"[1]

为了确定音乐对消费者行为、情绪和偏好性的影响,教育学、心理学、传播学和其他领域研究了音乐在市场营销和消费者行为研究中的作用。"得益于本领域的研究成果,目前我们已经知道,在某些情况下,广告中的音乐可增强传播效果。而其他情况下,音乐有可能会降低传播效果,原因并不太明确(例如:"什么情况下'流行'音乐会成为不恰当的背景音乐?")。"[2]为了理解音乐在传播中的作用,我们有必要讨论音乐如何发挥作用、何时发挥作用以及为什么会发挥作用。

[1] Nader T. Tavassoli, Yin Hwai Lee. The Differential Interaction of Auditory and Visual Advertising Elements with Chinese and English. Journal of Marketing Research,2003(40):468.

[2] Judy I. Alpert, Mark I. Alpert. Contributions from a Musical Perspective on Advertising and Consumer Behavior. Advances in Consumer Research,1991(18):232.

第三章　音乐的风格与广告的选择原则

　　为了找出可能的解释，本书讨论了广告中所含的音乐的结构元素及其与消费者的交互作用。然而，尽管正式音乐分析得出的结果有助于我们推断具体的音乐信息如何影响听众，但是也有必要考虑音乐和广告"传播"发生的背景因素。尽管详细阐述音乐元素和具体加工效应之间的联系不属于本书的讨论范围，但本书要指出为什么音乐在某些情况下可以发挥作用，而其他情况下却不能发挥作用。本书并不综述所有的研究，而是基于迄今为止本领域所做的部分研究进行阐述。因此，我们将考虑音乐结构及其与重要调节因素之间的交互作用，例如卷入度、信息加工、社会因素（例如同辈压力和音乐偏好性）、熟悉度和之前的相关体验等。

　　近来，音乐在广告中发挥的作用引起了营销和消费者心理学领域的极大兴趣。本书将探讨对广告中的音乐结构进行正式分析所起的作用，指出评估音乐产生的影响时还必须考虑关键的文化元素、广告本身以及先于广告播放的内容、消费者的感觉、情绪和卷入度以及音乐与广告主题的契合度。

　　还有研究探讨了与音乐相关的不愉快经历对消费者以后再次置身于涉及同样音乐的广告情境时对某品牌的态度的不良影响。"采用二阶经典条件反射程序进行的一项实验表明，和之前未接触过、仅在条件反射试验中接触到某音乐的受试者相比，最初接触该音乐时有不愉快经历的受试者对该品牌的态度不那么积极。"[①]

　　鉴于广告音乐在广告中的作用，很多商家通过合作伙伴为本品牌打造新音乐，有效促进了两者间的合作。

　　视听供应商 Mood Media 以及网络和卫星广播商 Pulse Rated 已经加入为零售商提供未签约新锐乐队来制作店铺音乐的大

[①] M. Elizabeth Blair, Terence A. Shimp. Consequences of an Unpleasant Experience with Music: A Second-Order Negative Conditioning Perspective. Journal of Advertising, 1992(21): 35.

军中。

目前,一个新频道正在英国各商店试运行。该频道的设计初衷是确保零售商和品牌商能够以较低的技术使用费播放原创音乐。

"Pulse Rated 的业务发展经理彼得·戴维斯(Peter Davis)说,定制服务意味着零售商可以选择符合其需求、迎合其顾客口味的音乐。'如果 Mood 找到我们,说这家零售商需要摇滚乐,那么我们就会把一些摇滚乐汇编起来。'他接着说,'我们的独特之处是,人们把音乐发给我们,由我们来审查这些歌手,这就意味着我们可以获得质量更高的音乐。这和 YouTube 不同,在那里任何人都可以上传东西。'英国 Mood Media 的总经理蒂伯·科瓦里(Tibor Kovari)认为店铺音乐能够为双方带来巨大好处。'这是一件共赢的事情。这意味着我们力推的很多歌手有机会接触某些大品牌。歌手获得曝光率,而客户以更低的价格获得音乐。'他接着说,'这种做法使我们的部分客户有机会播放好音乐,否则他们可能不会考虑这些音乐。'"[1]这对于音乐人与广告客户来说,确实是件双赢的好事。

[1] Partners Bring New Bands to Big Brands. IN-STORE,2007-01(33).

第四章
音乐的调性与品牌形象的建构

广告音乐是广告中一种极具创造力与表现力的手段。凭借其特殊的艺术特色,它在品牌的形象塑造与品牌传播中发挥着日渐重要的作用,促进了品牌影响力的扩大。

第一节 音乐风格定位产品与品牌

一、古典风格广告音乐

好的广告音乐能让消费者产生好感,加强消费者对广告的记忆。在广告音乐中,音乐作品和声乐作品是我们常见的两种形式:音乐作品能很好地烘托广告画面、营造广告氛围,具有较强的感染力与丰富的想象力;声乐作品可以把广告要宣传的商品特点都融入歌词中,用优美动听的歌曲感染消费者。在这些广告音乐中,我们一般可以把它们分为古典风格、民族风格和现代流行风格。古典风格广告音乐典雅高贵,使观众感受到一种意境美;民族风格广告音乐能够体现出独具特色的民族特性,使广告独树一帜;现代流行风格形式丰富,易于被观众接受,使人感受到强烈的时代气息。

古典音乐"广义上泛指从维也纳古典乐派往前追溯一至二个世纪,包括文艺复兴以来所有欧洲著名音乐家的创作"①。古典风格广告音乐有丰富的表现内涵、完整的曲式结构和多样化的乐器织体,这种均衡、古典的美感与广告的完美结合将为观众带来一种典雅、高贵的感受,在消费者心中树立该广告商品的尊贵形象。

例如伦敦国际广告节获奖作品 Sierra 啤酒广告描述的是教士在冰雪天获取一箱啤酒的故事。整个故事的环境和故事的情节并没有语言的描述,而是以画面与音乐展开的。广告采用了匈牙利著名作曲家李斯特的经典名作《匈牙利狂想曲第二号》展现这一主题。在它的衬托下,冰雪天的情形和教士获取啤酒的故事展现得淋漓尽致,充满生机。广告一开始描写的是冰雪天,使用钢琴高音区灵动的声音,使观众感受到冰雪天的一种晶莹剔透感。当故事情节紧张时,它运用大量快速八度音程音乐制造出一种紧张感;当大家都在找啤酒时,它又运用了大量高音区的快速音型音乐;当啤酒突然出现时,大量的高音区颤音音乐带来了一种惊喜。整个广告作品的音乐把广告衬托得多姿多彩。

谱 98　伦敦国际广告节获奖作品 Sierra 啤酒广告音乐

① 缪天瑞:《音乐百科词典》,人民音乐出版社,1998 年版,第 214 页。

在大森 Touch Wood 手机广告中,制作人员将广告的拍摄地选在大自然的山间。他们搭建了长长的音乐键盘,设置好录音设备,通过一个圆形物品奏响了广告音乐。在大自然纯净的原声——山、水和森林的声音的映衬下,广告音乐清脆动听。该广告音乐选用的是巴洛克时期伟大的作曲家赛安斯蒂安·巴赫的名作——《耶稣,世人期待的喜悦》。该曲一直采用的是流动的三连音节奏,旋律美妙、悠扬,让人沉浸于它的优美与舒缓中。这些都与大森 Touch Wood 手机的木材质相呼应。该音乐的古典美感也为观众营造出一种典雅的氛围。

谱 99　　　大森 Touch Wood 手机广告音乐

二、民族风格广告音乐

民族音乐是产自民间,流传在民间,表现民间生活、生产的歌曲或乐曲。世界各地丰富的民族音乐是人类共同的精神文化。"民族民间风格主要是指在广告音乐作品中所表现出的鲜明地方特色与典型民族特性。"①世界各地的民族风格音乐种类繁多,丰富的民族乐器、民族歌曲,多样的艺术表现手法,强烈的艺术表现力,为观众带来不同寻常的、丰富多彩的听觉感受。目前在全球经济一体化进程下,各大国际品牌竞相开拓国际市场。跨国公司通过喜闻乐见的民族音乐,可以使广告深入人心,引起

① 于少华:《广告音乐的风格》,《记者摇篮》2008 年第 8 期,第 87 页。

共鸣,激发民族情结,使产品更具亲和力。此前介绍过的巴克莱卡和可口可乐广告便是民族音乐在广告中运用的范例。

三、现代流行风格广告音乐

现代音乐是"泛称相对于前一个时代而言的新出现的音乐风格或流派"。① 今天所说的现代音乐一般指印象乐派以后诸家的音乐。在现今广告中,现代音乐和流行音乐使用得很多,也有将二者结合的形式。现代流行风格广告音乐包括电子音乐、布鲁斯、爵士乐、摇滚乐等多种形式,丰富了广告音乐的表现形式;它贴近生活、易于接受,有广泛的受众群;它节奏鲜明、旋律朗朗上口,观众较易产生记忆。现代流行风格广告音乐具有极强的艺术感染力。

一是电子音乐。"电子音乐可以泛指一切利用电子手段产生、修饰的声音制作而成的音乐,与由共鸣体自然发音的音乐相区别。"② 在 2003 年第 50 届戛纳广告节获奖作品本田汽车广告中,大部分是汽车制造流水线的简单演示过程中所产生的原始声音,直到汽车快完成时广告才响起充满动感的简单打击乐和厚重的低音旋律。打击乐采用一种固定的节奏循环演奏:简单的三个四分音符、两个切分音和两个八分音符;打击乐器打的是一个固定的高音。厚重的低音旋律开始是偶尔奏响,使用后半拍的快速、短小旋律;最后出现一个持续的短旋律,此时,打击乐开始在 2 拍、4 拍等弱拍上奏响固定四分音符节奏。最后出现的这个广告旋律配合汽车产品与品牌标志画面,使广告末尾让人记忆深刻。

① 缪天瑞:《音乐百科词典》,人民音乐出版社,1998 年版,第 657 页。
② 邹健林:《音乐知识与中外作品欣赏》,百花洲文艺出版社,2008 年版,第 290 页。

谱 100　　　2003 年第 50 届戛纳广告节
　　　　　　获奖作品本田汽车广告音乐

二是交响乐。MINICooper 是宝马公司的经典产品，它以小巧的外形和灵活的特点广受人们的喜爱。纽约广告节金奖作品 MINICooper 突出该车的灵巧和快速。这个广告描述了小巧而灵活的 MINICooper 快速穿行在不算宽阔的街道上。广告音乐是用丰富的交响乐演绎的：管乐的朝气嘹亮、打击乐的掷地有声与点缀、弦乐的衬托再与 MINICooper 在快速行驶中发出的声音相配合，为受众编织了一幅音色丰富、富于变化的绚丽广告音乐。该广告音乐虽然未采用交响乐强有力的演奏方式，但它快速的节奏、丰富的旋律、绚丽多彩的音效与多辆 MINICooper 在多条道路高速穿行的画面相得益彰，强烈地冲击着受众，使受众记忆深刻，积极有效地突出了 MINICooper 的品牌主题——灵活而快速。红色的 MINICooper 和整个故事的快节奏给受众带来强烈的视觉、听觉冲击。

谱 101　纽约广告节金奖作品 MINICooper 广告音乐

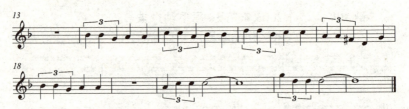

三是流行歌曲。耐克是全球知名的体育用品品牌,在消费者特别是年轻消费者市场中占有极大的比重,在人们的心中一直是运动、活力、时尚的象征。在2003年第50届戛纳广告节获奖的体育品牌中,耐克有数个作品获奖。在其中的一则广告中,耐克使用了两个系列短片广告,分别是一个虚拟人物与年轻人打篮球和玩飞盘的故事。当虚拟人物和年轻人打篮球时,广告使用的是男声歌曲,有简单的电子乐伴奏。在吉他的简单织体伴奏下,男声将年轻人喜爱的说唱和演唱结合于一体。"说唱乐(又译饶舌乐),70年代末起源于纽约的黑人贫困区,它的主要特点是在机械的节奏背景下,快速地念诵一连串押韵的词句,没有旋律,只有节奏。"①歌曲融抒情性与时尚性于一体,广告音乐配合故事情节紧凑地展开。音乐在有些部分加入众男声的合唱,体现了篮球这一团体运动的特点。在飞盘广告中,音乐也采用和篮球广告大体一致的歌曲和简单伴奏形式。但它的音乐节奏比篮球广告快,带给受众更多动感与活力,这也与该广告内容——飞盘的速度相吻合。耐克品牌的这一系列广告用动感、时尚的音乐很好地突出了它作为运动品牌的主题与特点。在广告中,耐克并未请大牌体育明星主演,而是让普通运动爱好者参与广告。普通运动爱好者参与广告,使耐克品牌更贴近它的消费群体——普通年轻人,与消费者的沟通更有助于产品的推广。广告无论从创意、画面还是音乐上,都向受

① 尤静波:《流行音乐历史与风格》,湖南文艺出版社,2007年版,第356—357页。

众生动地展现了耐克这一品牌运动、年轻、活力、时尚的精神,也与耐克这一品牌产品内容的特征相一致。

谱 102　　2003 年第 50 届戛纳广告节获奖作品耐克广告音乐

第二节　广告音乐的形象建构

广告音乐作为媒体在广告宣传中使用的一种重要商业文化手段,既有一般音乐艺术的某些美学特征,也有其特质。对广告音乐美学特征的研究有助于我们把握广告音乐的本质及发展规律,对广告音乐形象建构的了解有助于我们更明晰地把握广告音乐的特质。

一、广告音乐的鲜明性

广告音乐的鲜明性是由广告音乐的专有性特征决定的,影视广告的音乐形象必须体现鲜明的个性特色。音乐本身具有高度概括性和抽象性,但它所表现的音乐形象和意境应当而且完全可以是具有鲜明特色的。影视广告需要对它的受众产生尽可能大的吸引力和冲击力。从音乐的角度说,这种吸引力和冲击力的产生,只有通过富有鲜明特色的音乐形象才能实现。时下各类商品、药品纷纷抢占电视广告,令人眼花缭乱。那些缺乏特色的或是特色不鲜明的电视广告音乐不可能对观众产生强烈的吸引力和冲击力。2011 年伦敦国际广告节获奖作品百威啤酒采用的是在轻轨

上拍摄的一组丰富、流动的城市画面,与流行音乐相结合。百威啤酒是享誉世界的啤酒品牌,已有100多年的历史,被誉为"啤酒之王"[1]。百威啤酒在这则广告中传达了他们"众人合作齐欢乐"的主题。我们在广告中看到人们或单个或团体地参与到这个广告中,广告音乐也与之呼应,采用了女声独唱与众人合唱结合的形式,演绎这一简单活泼、轻松快乐的流行歌曲。音乐在简单的吉他伴奏下展开,最初是简单、快乐的数字歌。百威的消费群体广泛,这则广告可以拉近它与消费者之间的距离,丰富多彩的画面、轻松快乐的歌曲,都会给消费者带来快乐。在这则广告音乐中,以众人合唱的形式居多。他们的演唱整洁、有力,伴奏织体较简单,时而加入的几声打击乐,与合唱很好地呼应着。在广告的2/3处,音乐、画面开始加速,把广告的气氛推向高潮,也把我们引向众人齐聚的广场,百威啤酒的巨幅海报印在墙上——"百威,啤酒之王"。整个广告层层递进、轻松快乐,多彩的画面和丰富的合唱渲染气氛、感染消费者,向他们传达了百威啤酒众人齐欢乐的主题。

谱103　　2011年伦敦国际广告节获奖作品
百威啤酒广告音乐

[1] 何平华:《中外广告案例选讲》,华中科技大学出版社,2010年版,第269页。

纽约广告节的一则精品广告是关于信用积分网站的。广告告诉观众生活的胜利秘诀,采取的是五人乐队演奏、歌手演唱的音乐形式演绎。整首歌曲速度较快,主唱把广告内容通过说唱的形式演绎出来,乐队给予他强有力的支持,三把吉他、一架钢琴、一个架子鼓的演奏热烈而欢快。这首广告音乐的特色非常鲜明,可以对观众产生强烈的吸引力和冲击力。

谱104 纽约广告节精品广告信用积分网站广告音乐

二、广告音乐的优美性

"优美是一种优雅、柔性而偏重于静态的美。作为审美表现的样式之一,它的根本特点在于和谐。优美以主体与客体、内容与形式浑然交融、和谐统一为其基本的审美特征。在审美感受上它给人以温柔、舒适、赏心悦目、轻松愉快之感。优美的样式在音乐艺术也是一个普遍的范畴。优美的音乐一般具有温柔、平和、纯净与细腻的特点。舒展流畅的旋律,平稳有序的节奏,适中的速度与力度,以及均衡的结构形式是构成音乐优美样式的基本审美特征。优美性质的广告音乐是广告宣传过程中,作为背景音乐使用最多的一种样式。"①

2011年伦敦国际广告节的获奖作品Tropicana广告讲述的是在冬季的伊努维克(Inuvik),人们见不到阳光,但Tropicana工作人员给人们带来了光明和Tropicana饮料,这令人们温暖而开

① 于少华:《广告音乐的形态美》,《记者摇篮》2007年第8期,第38页。

怀。广告开始的部分,出现的仅仅是钢琴伴奏的音乐,速度适中,这是广告音乐的前奏。人们见到光明时,男中音富有磁性的演唱开始了。男中音的演唱温暖而优美,他舒展流畅的旋律和平稳有序的节奏,很好地配合了画面中 Tropicana 给人们带来光明使人们感受到温暖的情节。而且,他的演唱使人感到内心的一种纯净。

谱 105　　　　2011 年伦敦国际广告节
　　　　　　获奖作品 Tropicana 广告音乐

我们再看一则海尼根啤酒(Heineken)的获奖广告。① 广告开始时,首先由钢琴演奏简单的旋律和轻柔的重复音型。伴随着酒吧男搬运啤酒时酒瓶摔碎的瞬间,不祥的雷声音乐第一次响起。此后,一次次不祥的雷声音乐,就是贯穿海尼根啤酒广告中的线索,在不同的场景中出现。它都暗示着啤酒瓶打碎时,不同地方的男主角们所受到的震动。拳击手思维不集中被击倒,低音区加入大提琴的拨弦演奏。大提琴的拨奏主要是简单的分解和弦音型,但它丰富了整个广告音乐的织体,为广告增添了一些神秘的色彩。当医生停止手术、歌手录音、路人行走时,广告中加入高音区的电声音乐,与此同时,大提琴也演奏一条有别于高音区音乐的旋律。各种音乐元素推动着广告故事情节的发展。躺在床上的一对男女,男人感到悲伤,于是男女展开对话,其他乐器的演奏停止,只剩下轻柔的钢琴旋律,它很好地烘托了男主角的悲伤、忧郁之情。最后,镜头重回广告开头酒瓶摔破的瞬间,伴随着不祥的雷声、钢琴的低音和弦演奏,广告结束。

① Kristin Wilcha. Behind The Music. SHOOT,2005(46):13.

该广告以优美、悲伤、忧郁的旋律作为基本音调,在不同场景中加入不祥的雷声音乐,以此突出海尼根啤酒摔破对男主角们的震动,与广告画面相呼应,加强了此广告的视听优美性的双重冲击感。

三、广告音乐的壮美性

"壮美,也有人称其为'崇高美'。壮美是与优美相比而存在的,是一种普遍、常见的审美样式。与优美不同,壮美的根本特点在于对立、冲突。它以主体与客体相对抗为其基本的审美特征。在美的感受上给人以惊心动魄、激奋昂扬的感受。壮美体现了实践主体与实践客体处于激烈矛盾状态时所显示的强大精神和巨大力量。壮美样式的音乐则表现出刚劲、果敢、壮丽、粗犷的审美特征。壮美样式的广告音乐给受众以庄重、严肃之感;壮美样式的广告音乐有时又给人以情绪激昂、精神振奋的美感。"[①]

在伦敦国际广告节的多乐士广告中,乐曲一开始采用欢快的短笛声、电子音乐与略带抒情的女高音作为背景,为我们营造了一幅音调色彩丰富的场景:人们拿着涂刷用的各种工具,纷纷给旧的墙壁、房子、街道涂上多乐士的彩色油漆——红色、黄色、绿色、蓝色。画面以较快的速度移动,背景音乐也以较快的速度映衬,体现多乐士彩色油漆给城市带来的快速、巨大的变化。画面越来越宽广,整个城市一派新貌。女声的抒情演唱,伴奏声部的灵动跳跃,也很好地映衬了变化迅速的画面。整个广告向观众呈现出壮丽、昂扬之感,体现了广告音乐的壮美性。

① 于少华:《广告音乐的形态美》,《记者摇篮》2007年第8期,第38页。

谱 106　伦敦国际广告节多乐士油漆广告音乐

广告音乐的形象建构出广告音乐的意境美。广告音乐的意境美提高了受众对广告宣传内容及画面的想象、联想力;加强了广告宣传内容及画面的节奏感;加强了广告宣传内容及画面的时空感;加强了广告宣传内容及画面的情感表现力。广告音乐的意境美在广告中的作用是多方面的,它对推动广告艺术的发展有重要意义。

第三节　广告音乐服务品牌传播

音乐和广告行业在电视和流行文化史上创造了一些最重要的时刻——从李维斯的"洗衣店"到吉百利的"大猩猩"。当正确结合的时候,音乐和广告可以产生惊人的效果。音乐和广告行业的目标是通过正确的方式,针对正确的人,在正确的时间制作音乐,并在适当的时候制作广告。音乐在不同的领域扮演着不同的角色。在每个具体的工作上,音乐能满足机构和客户的需求,更好地服务品牌传播。

一、广告音乐阐释品牌文化

当提及音乐的时候,麦当劳等品牌显露出机构的世界影响力。

第四章 音乐的调性与品牌形象的建构

音乐产业觉察到自身在持续走螺旋式的下坡路,却没有任何人可以责备。这个行业过去是流行文化的代表,直到它淘汰掉无线和独立版权唱片为止,这就打碎了汽车间乐队、咖啡吧独立演奏者、博览会中引起轰动者、热衷于小镇者、日落大道梦想者、卡巴莱歌舞风格的返祖者以及非主流楷模们的梦想——基本上是所有有天赋的人。

"音乐产业放弃支持这些类型的乐队是因为他们转向了以金钱衡量成功的程式,而这程式不包括正在崭露头角的艺术家。这个产业没有为这些艺术家提供他们的天赋应得的支持和展现机会,因而以疏远听众、减损自身的信誉和失去流行文化的脉搏而告终。这种说法听起来不大现实,但迄今为止,确实已是这个结果。然而,流行文化的脉搏不是死的,而是相当有生命力的,正在广告机构中休养生息。严肃说来,广告一直与流行文化有联系,但相比以往,广告机构现在变得更加适应流行文化的节拍,更懂得如何将这种节拍运用于品牌宣传中。并且,所有的品牌在流行文化中都是有作用的。其中一些在流行文化中具有合适的位置,还有一些具有更广阔、更重要的延伸作用。麦当劳曾赞助一个十城音乐会之旅,专门在麦当劳餐厅的停车场举行。这个旅行正打破传统的音乐赞助作用,因为麦当劳正在管理和安排这场旅行。"[1]麦当劳利用自身极高的知名度和将新兴艺术家的粉丝直接与他们联系起来的能力给这些艺术家提供成功所需的出头机会——这是种搭档关系。麦当劳也利用这些艺术家带来的音乐诠释了自己强大的品牌文化。

虽然研究者们将美概念化为一维的东西,当今对美的文化定义却是多维的。有论文聚焦于"两种形式的大众传媒,即时尚杂志

[1] Peter Nicholson. Branded For Success. Billboard,2007(119):33.

广告和音乐电视中的音乐视频。它们在传递关于多重和多样性的美的文化理想模型的信息中发挥着重要作用。作者考察了不同的美的理想模型的普遍存在性和这些模型如何在每种媒体中分布。他们还两两比较不同理想模型的着重点。这些研究结果所包含的内容关系到理解美的理想模型的文化构造及广告和其他大众媒体如何对这些理想模型做出贡献。"①

二、广告音乐赋予品牌个性

音乐公司应尽早参与商业创意过程,以确保获得最大程度的影响力。广告音乐在赋予品牌个性方面,也具有强大功效。在圣诞来临之际,苹果和微软的 Xbox 也以独具特色的品牌活动迎接每年的欢庆时刻。广告音乐赋予这些品牌独特的个性。

Argos 是公开发起圣诞运动的首批常规的电视广告者之一。"今年的活动围绕着乔纳·刘易(Jona Lewie)的 1980 年排名前三的单曲'Stop The Cavalry',这个曲子最初是在 Stiff 上发行的,随后被 ZTT 购买,在今年早些时候完成的一笔交易之后,这首曲子又被 Union Square 施以对口型和其他授权。从前,巧克力和香水似乎主导着节日期间的广告运动,现在以年轻消费者为导向的电子产品在屏幕上大出风头。苹果正在举行两场这样的活动,都是以异乎寻常的不为大多数人知的古怪行为为特征的,这一点成了这种活动的标志。"②

第一个是为了宣传最新的 iPod 产品,用到了活泼轻快的

① Basil G. Englis, Michael R. Solomon, Richard D. Ashmore. Beauty Before the Eyes of Beholders: The Cultural Encoding of Beauty Types in Magazine Advertising and Music Television. Journal of Advertising, 1994 (23): 49.

② Chas de Whalley. Cavalry Horn Ushers in Xmas Campaigns. Music Week, 2012-11-28(10).

"Bourgeois Shangri-La",这是 Bucks Music 管理的乐曲,由瑞典女歌手李小组(Miss Li)演唱。微软的 Xbox 也有多种搬上荧屏来吸引游戏大众中不同的部分。最新取得巨大成功的 Guitar Hero 的世界之旅版本是以一群穿着男士 T 恤的婴儿扔着重金属球为特写的演奏。这儿的音乐是旧时代的摇滚风格,正如 1978 年美国摇滚乐手鲍勃·西格(Bob Seger)为 Capitol 录制的唱片那样,鲍勃·西格后来和格林·弗莱(Glenn Frey)一起打造了"Heartache Tonight"这首脍炙人口的歌曲。与此同时,Xbox 已经将 Chrysalis 出版的"Dominos"(The Big Pink 作品)等令人魂牵梦萦的 4AD 单曲用到了两步独立的影片中,影片以平台中的其他游戏和主控台的电视连接性作为焦点。

在伦敦国际广告节获奖作品星巴克咖啡(Starbucks)的一则广告中,男主角在清晨饮用了星巴克咖啡后带来一天的好心情。广告中始终由一个充满动感的五人流行乐队演唱。一大早,男主角就饮用了星巴克咖啡,乐队开始奏响节奏强劲、富有动感的音乐。随后男主角刮胡子、等车、乘车、进公司上班,五人乐队都跟随着他演唱,男主角始终都是精神抖擞、自信满满的状态。这都是星巴克咖啡给他带来的。五人流行乐队演奏的广告音乐营造了充满动感、活力四射的氛围,彰显了星巴克咖啡的品牌个性。

**谱 107 伦敦国际广告节获奖作品
星巴克咖啡广告音乐**

三、广告音乐展现品牌深度

品牌构建的最终目的是使品牌核心价值成为连接品牌和消费者之间的精神桥梁。在一个品牌广告中放入音乐，随着时间的推移，一家公司所拥有的是社会中的一代人见证音乐在一个品牌中扮演重要角色，并可能实现代际传承，这将对品牌的长寿产生深刻而有意义的影响。广告音乐在品牌构建过程中可以发挥积极有效的作用。

"自我类化理论认为，个体在产生社会知觉时，主观上会将自己归属于某个全体，并将自己看作是具有这个社会群体特征的一员。单个个体的独特个性会让位于群体的主要特征。所以，人们认同于自己群体的时候，就开始出现自我刻板的过程。人们会根据自己所属群体的主要特征进行自我类化，并将这种自我刻板过程夸大，给自己贴上某种群体标签的同时，也会给别人贴上某种群体标签。在认知水平上渐渐地缩小群体内部的差异，扩大群体与群体之间的差异。自我刻板的结果就是个人的自尊和群体的命运紧紧相连，为了自我感觉良好，人们就会对自己的群体产生积极看法，并在任何场合下捍卫这种群体荣誉。许多知名品牌都在其广告中竭力打造出品牌独一无二的个性与形象，表现出品牌的深度，并试图勾勒出品牌消费群体的性格特征及其令人羡慕的生活方式。消费者为了能够成为这种特定群体的一员、别人眼中具有某种个性特征的人，或是使用这种产品后成为如同有其品牌深度的人而购买商品。各种名牌商品已经构成他识别自身所属群体的标签。人们更倾向于与具有相似品牌标签的群体交往，消费社会中的这种自我类化过程已经成为不可阻挡的趋势。"[1]

[1] 高锐:《广告音乐在品牌构建过程中的作用》，苏州大学硕士学位论文，2009年，第34—35页。

广告音乐能有效地表现品牌的深度。很多广告音乐，尤其是广告歌曲可以用来塑造品牌个性、表现品牌的深度、宣传品牌的核心价值观。例如耐克公司的一些经典广告。耐克公司聘请了很多体育明星作为其形象代言人，在其具有强势冲击力的视频、音频广告下向人们宣传其"Just do it"的品牌核心价值，表现了耐克的品牌深度，使观众们纷纷效仿他们的偶像，爱上耐克，追逐耐克。这正是广告音乐的品牌深度带给观众的，它成为连接耐克品牌、明星与观众们之间的一条重要纽带。

广告音乐作为媒体在广告宣传中使用的一种重要商业文化手段，可分为以下几种风格：古典风格，使观众感受到一种意境美；民族风格，使广告独树一帜；现代流行风格，形式丰富，使人感受到强烈的时代气息。广告音乐积极服务品牌传播，在阐释品牌文化、赋予品牌个性和展现品牌深度方面发挥着极大的作用。

第五章
当前西方广告音乐的趋势及其问题

在当今全球众多广告节中,法国戛纳广告节、美国纽约广告节和英国伦敦国际广告节无疑是世界上最重要、最权威、影响力最大的三大广告节。本章通过对近年来这三大广告节中 100 个获奖视频广告的研究,从广告与广告音乐的关联度、以音乐风格分类的广告音乐、以商品类型分类的广告音乐等方面,介绍世界广告界广告音乐的各项成果和发展趋势。

第一节 广告音乐阐释广告品牌内涵

音乐是一种表现力丰富的艺术手段,在现代广告中起着非常关键的作用。广告音乐在广告传播过程中阐释品牌内涵和特征,塑造品牌个性。广告音乐在品牌构建过程中发挥的作用有:"吸引消费者注意力;打造品牌音乐 LOGO;记忆的迅速与持久;对消费者情感的激发;对品牌独一无二的个性的诠释;对品牌知名度和美誉度的提升。"①在

① 高锐:《广告音乐在品牌构建过程中的作用》,苏州大学硕士学位论文,2009 年,摘要。

广告中,"声音与画面成为表现广告的主要途径。声音不仅仅是画面的解释说明,它还以相对的独立性与画面产生相互作用"①。它与画面的中心内容协调配合,起着说明、强调或抒情的作用,可以用来暗示象征,强化画面,烘托气氛。音乐是一门情感的艺术,广告可通过音乐渲染气氛,感染受众的情绪。广告音乐有利于传达广告的意图。②广告音乐在广告中发挥着重要的作用。"研究表明,当音乐与广告主题没有关联时,音乐会对广告宣传信息产生干扰作用。这就要求我们在广告中加入音乐元素的时候,一定要注意音乐'信息一致性'的原则。"③唯有如此,广告音乐在广告中的效果才能发挥出来。本章对近年世界三大广告节的获奖视频研究,主要集中在法国戛纳广告节的 50 个广告、美国纽约广告节的 25 个广告和英国伦敦国际广告节中的 25 个广告上。以下,将以几个获奖作品作为范例阐述广告与广告音乐的关联度。

一、广告音乐诠释品牌主题

在 2003 年第 50 届戛纳广告节的获奖作品尊尼获加威士忌广告的开始画面中,广阔的海底静谧、神秘,众多人(模仿人鱼)前行,画面充满灵动。此时的广告音乐与画面内容配合,使用木琴演奏旋律。木琴的音色剔透、清脆,音区较高,它用快速的节奏展现海底的丰富内容及人在海底前行的灵动画面。这段广告展现了尊尼获加威士忌品牌"前行"的主题,但广告并未说出主题标语,而是通过音乐和画面向观众暗示,使观众产生

① 王磊、邓公正、杨扬:《音乐在电视广告中的作用》,《艺术研究》2008 年第 3 期,第 22 页。
② 赵云欣:《论音乐在电视广告中的作用与运用》,《大众文艺》2011 年第 10 期,第 12—13 页。
③ 孙辉:《音乐在现代广告宣传中的运用》,《新闻爱好者》2012 年 6 月刊(下半月),第 46 页。

联想,用"音乐、画面和信息一致性"的原则吸引受众的注意力。随着破水而出的声响,广告中展现海面上人鱼飞跃的景象,音乐也变为有规律的打击乐效果。弦乐器演奏充满律动的固定后半拍节奏,为众人鱼在辽阔的海面争先恐后、飞跃前行的景象营造充满张力的音乐。此外,音乐中还伴有管乐器的重低音。尊尼获加威士忌品牌"前行"的主题通过更激烈的音乐和画面冲击着观众,观众的震撼感受更强。最后广告一片寂静,画面打出"Take the first step"的广告语。此时,男主角上岸,广告再次响起海底最初的灵动木琴音乐,首尾呼应。整个广告用古典音乐的曲式结构、丰富的音色与广告中神秘的海底世界相融合,阐释尊尼获加威士忌品牌的内涵和特征,不断让观众产生联想,突出了尊尼获加威士忌品牌的"前行"主题。

谱 108　　　　2003 年第 50 届戛纳广告节
获奖作品尊尼获加威士忌广告音乐

2003 年第 50 届戛纳广告节的获奖作品耐克广告讲述的是一对男女在天气不好、道路泥泞的情况下赛跑的故事。整个广告音乐的速度很快,气氛很热烈,可以很好地表现赛跑的主题。这对男女在开始比赛时,广告音乐采用的是弦乐器演奏、打击乐器伴奏的

形式,这种音乐形式拉开了比赛的序幕。随着两人比赛的深入,比赛天气、道路的情况更加恶劣,广告音乐使用更加热烈的管乐器演奏,打击乐器仍起到推波助澜的作用。整个广告音乐都很好地诠释了耐克品牌的主题——享受天气。

**谱 109 2003 年第 50 届戛纳广告节
 获奖作品耐克广告音乐**

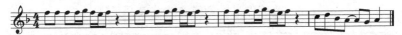

二、广告音乐展现品牌特性

2003 年第 50 届戛纳广告节获奖作品标致汽车广告讲述的是一个发生在印度的故事。一位青年通过各种方式把他的汽车改造成造型优美的标致汽车。广告的主题强调的就是法国标致车这一品牌的特点——外形让人无法抗拒。这是国际汽车品牌——标致汽车的一则跨国广告。标致汽车的广告采用发生在印度的故事就是为了根据当地的民族性、地域性特点更好地迎合当地消费者。广告音乐的创意有时候会受到产品产地的制约,有些产品要强调地域特征。广告通过强调产品的地域特征,来表明产品的可靠性与可信性。除了故事本身外,作为广告重要元素的音乐也在广告中发挥了重要作用。该广告共有三处印度音乐,贴近受众,进一步加强了"信息—音乐一致性"的原则,给受众留下深刻印象,从而促成消费行为。广告开始时印度街头的画面搭配着短暂的女声歌曲。独特的演唱和忧伤的小调,具有印度歌曲的特征,用音乐再次强调了广告故事的发生地。广告中间配合故事情节,出现印度弹拨乐器的一声长音演奏。这个长音在中低音区演奏,有古琴的韵味,暗示故事情节的变化。广告最后,当男主角得意地在街头驾驶着自己改造好的外形酷似标致的汽车时,广告响起印度男声歌曲。

该歌曲显示出男声的刚劲,节奏是弱起,产生一种特殊的节奏效果;加之用电子音乐伴奏,广告具有强烈的动感。此外,配合音乐节奏,男主角也摇头晃脑,音乐与广告故事情节很好地融合在一起。仅仅一辆改造的、外形酷似标致的汽车,就给男主角带来自豪感和路人的羡慕,再次突出标致汽车外形对消费者强大的吸引力。

谱110　　　2003年第50届戛纳广告节
　　　　　　获奖作品标致汽车广告音乐

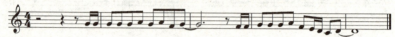

在伦敦国际广告节铜奖作品大众汽车广告中,一对老年夫妇正开车愉快地前行。开车的是老太太。广告中播放的是轻松、愉快的男声歌曲,由吉他伴奏。这个广告音乐很形象地描述了老年夫妇的状态。老年夫妇到达目的地,老太太停车,广告音乐停止。这时老太太变成一个年轻男性,他用了大众停车助手,迅速停好车。但他变化的形象吓坏了老伴。但停好车后,老太太又变了回来,广告开始时轻松、愉快的男声歌曲又再度响起。广告音乐很好地阐释了大众停车助手给人们带来的便捷。

谱111　　　伦敦国际广告节铜奖作品
　　　　　　大众汽车广告音乐

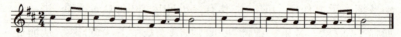

三、广告音乐呼应广告故事

2003年第50届戛纳广告节获奖作品阿根廷航空讲述的是一则充满乡情的故事:一位飞行员写信告诉妈妈他将第一次在高空飞过自己的家乡。家乡的父老乡亲都很激动,他们守候在那一刻看到了上空飞过的飞机。广告音乐使用的是充满温情的

曲调：当邮递员送飞行员的信时,广告音乐使用的是吹奏乐演奏的轻快小调,使观众体验到一种欢愉感。当飞行员的妈妈为乡亲们念信时,广告音乐采用小提琴演奏、钢琴伴奏的形式,小提琴的演奏充满深情,强化了这一充满亲情、乡情的画面。当乡亲们等待飞机飞过时,广告音乐戛然而止,音乐也反映出一种等待。而当大家看到那架飞机不禁雀跃时,小提琴演奏的感人音乐又再度响起,广告画面与音乐都把人带入无限的乡情中。

谱112　　　　2003年第50届戛纳广告节
　　　　获奖作品阿根廷航空广告音乐

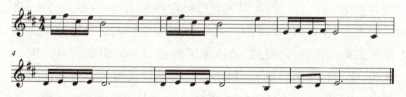

第二节　当前西方广告音乐的问题

在前文中,笔者分析了世界三大广告节获奖作品等多种广告音乐,它们均是广告中的精品,得到了广告界人士与普通消费者的认可。与此同时,本研究在这次考察中也发现了西方广告音乐使用的一点问题,希望在如何做好广告音乐、如何让音乐更好地为广告服务这两方面与同行们进行一点探讨。

一、使用音响、未使用音乐广告

在现今的广告中,有小部分广告并未使用广告音乐。笔者通过研究、分析认为：未使用广告音乐的广告较之使用广告音乐的

广告在传播效果上还是略逊一筹。它带给受众的感染力和想象力并不是那么强,通过画面和语言对品牌进行的阐释不能让受众得到当今科技高速发展给人们带来的丰富多媒体感受。未使用广告音乐的广告较简单乏味,并不大能吸引消费者的注意力,使他们对这个广告产生印象。

例如这则耐克 Presto 的广告。它讲的是一位穿着耐克 Presto 鞋的年轻人被一只生气的鸡追赶的故事。这则广告没有广告音乐,只有鸡叫的音响。年轻人从高楼上跳下,生气的鸡紧追不舍;年轻人在街道、楼道、楼宇间、广场上、房间内不断穿梭,这只鸡叫嚷着紧跟他;有时年轻人以为自己已经甩掉了鸡,但不一会儿,鸡又跟上他;但最终,穿着耐克 Presto 鞋的年轻人还是甩掉了这只生气的鸡。这则广告很好地体现了耐克 Presto 鞋的神速。笔者认为,除了鸡叫的音响外,如能加上略显紧张的广告音乐作为背景,将能更好地烘托这则广告,使观众身临其境地感受这一场景。

二、民族音乐广告较少

在这次对西方当前广告音乐的研究中,笔者发现使用民族音乐作为广告音乐的广告较少,这无疑减少了广告音乐表达的多样性。

民族音乐是产自并流传于民间的,表现民间生活、生产的歌曲或乐曲。世界各地丰富的民族音乐是人类共同的精神文化。

"越是民族的,越是世界的。"世界各地的民族风格音乐种类繁多,具有非常鲜明的特色。在广告中使用民族音乐能收到很好的艺术效果:其多样的艺术表现手法,强烈的艺术表现力,会给观众带来不同寻常、异彩纷呈的听觉感受,吸引他们的注意力,使其对产品产生好感,继而促成消费行为。用民族音乐吸引消费者不失为一种积极、有效的广告方式。

三、跨国品牌使用民族音乐较少

目前在全球经济一体化进程下，各大国际品牌竞相开拓国际市场。跨国公司为更好地迎合各国、各民族消费者，在广告中会使用一些当地的明星代言，这无疑会增强广告的效果，吸引更多的观众。与此同时，音乐无疑也是广告中展现民族性的一种重要方式。商家可根据当地的民族性或地域性特点，根据产品针对的这一地区的消费群体以及这一消费群体自身的特点，制作出深受当地消费者喜爱的具有独特民族风格的广告音乐。在广告中展现出该地区的民族特色，勾起消费者的民族记忆，引起消费者的情感共鸣，打动、影响消费者。通过民族音乐这种独特的、极具表现力的艺术形式，广告可以从当今繁杂的市场中脱颖而出。

而目前在一些跨国品牌的广告中，使用当地民族音乐的情况较少。这无疑使广告效果失色不少。广告公司在跨国品牌广告中应该充分发挥音乐艺术的特性，多创作出有个性、有新意，能够代表该跨国品牌的广告音乐，使民族音乐更贴近消费者。

周杰伦在百事可乐广告中演唱的《龙拳》无疑是一则很好的例子。《龙拳》主要描述了中国的历史和地理以及"我"的"化身为龙"。它体现了民族团结的观念，它的主题是"龙"，灵感来自源远流长、博大精深的中国功夫。我们在广告中也确实见到他"呵呵哈衣"曲调的强悍中国功夫。

谱 113　　　　　百事可乐广告音乐

广告中《龙拳》的"我就是那条龙"的豪迈气概，充盈着激励人心的能量，他对"中国风"的不懈追求，又将文学美与意境美注入广告音乐内，使这则百事可乐广告具有极高的文化品位。瞬息间，百

事可乐与《龙拳》传遍中国大江南北,深入人心。有数据显示,从2001年开始,百事可乐主营业务收入保持了7％左右的增长率。我们不难发现,百事可乐的明星广告战略是其成功的重要因素之一。

在当今科技高速发展的多媒体时代,广告较之传统的传播时代带给受众更大的冲击。作为广告重要组成部分的音乐,未来在广告中应用的范围将更加广泛、形式更加多样、内容更加丰富,它将以强烈的感染力和丰富的想象力在广告传播、品牌构建中发挥重要作用。

结　论

在这次研究中,笔者分析了多则优秀的西方广告音乐作品,它们均是广告中的精品,得到了广告界人士与普通消费者的认可。中国广告近些年来在学习与借鉴西方广告音乐经验方面做了很多积极的尝试,发展较快,也创作了一些广告音乐的精品。例如南方牌黑芝麻糊。

"黑芝麻糊诶……"阿姨的叫卖声和叫卖的木板敲击声拉开了整个广告的序幕。在两串灵动的笛子音后,广告音乐的主题由琵琶舒缓、优美地奏出。男主角的童年回忆娓娓道来:"小时候,一听到芝麻糊的叫卖声,我就再也坐不住了。"此刻,男主角的说词结束,只剩下音乐在演奏。这时的音乐织体变得更丰富,由笛子、琵琶、打击乐器等一起演奏,突出音乐。音乐的旋律比较简单,由两个开头相同的乐句组成。上半句结束在属和弦上,下半句结束在主和弦上。最后在音乐声中,由男声道出该广告主题——"南方黑芝麻糊"。

这则广告选择舒缓、优美的音乐作为背景音乐,与男主角的童年回忆主题和谐贴切,浓浓的思念缓缓道来。广告音乐、语言和音响的搭配时而你进我出、时而相伴相依,共同成就了这则经典、优秀的广告,无疑在人们心中留下深刻印象。

谱114　　　　南方黑芝麻糊广告音乐

孔府家酒也是这样的一则经典广告。孔府家酒当年采用了红遍大街小巷的《北京人在纽约》的主题曲,使其产品瞬间在大江南北为人所知。这首歌曲音域跨度大、激情澎湃、感人至深,欣赏者无不为之感动。孔府家酒和这首主题曲的契合点就在"回家"的主题,加之歌唱家刘欢的深情演唱,使这则广告深入人心。

谱115　　　　孔府家酒广告音乐

一、当今中国广告音乐运用中存在的问题

我国的广告音乐尽管取得了一定的成绩,出现了一些精品,但与发展成熟的西方广告音乐相比,我国的广告音乐起步较晚,水平也不高,仍然存在如下问题:

一是广告音乐制作粗陋。一则优秀的广告需要语言、画面、音乐的紧密结合。如果其中一条欠佳,就会影响这则广告给观众带来的整体效果。广告音乐在广告中是"绿叶",是陪衬,并非主角。[①] 但是如果广告音乐制作粗陋,势必会影响广告的传播效果。

中国某酒类广告就是一则这样的案例。该广告没有广告歌曲,主要采用简单的电声音乐为广告背景配以广告词。该广告音乐只有单一的电声乐器演奏,无法丰富广告中的产品。整首广告音乐显得乏味、单调,未能很好地配合广告词,烘托广告主题。

① 高运峰:《广播广告音乐误用问题面面观》,《中国广播电视学刊》2001年6月刊,第52—54页。

谱 116　　　　　某酒类广告音乐

二是广告音乐单调。和声是广告音乐"'纵'向上的美丽装饰",它使音乐具有层次感和立体效果,构造的音乐形象也更丰满。和声能使用丰富的表现手法,展现广告中事件、人物的各种变化。现在西方广告音乐的制作手法越来越丰富多样。

而反观中国广告,尤其是民歌,则一般是大齐奏,也就是所有乐器一起只演奏横向的旋律,如此一来,音乐必然单调、贫乏。例如某保健品广告,是广告音乐的经典差评案例。该广告采用简单的电声旋律为背景,广告歌曲则由一男声演唱。该广告音乐简单、简短,虽然能够引起观众的注意,但广告音乐与广告并没有什么联系,旋律本身也没什么起伏变化,很难令观众记住。

谱 117　　　　　某保健品广告音乐

三是广告音乐音色简单。在国内,广告歌曲在音色上丰富画面并取得成功的案例并不多,通常只是一首音色简单的旋律,如某药品广告音乐等。该广告采用简单的吉他伴奏、口哨主奏的旋律。这类广告歌除了作为简单的伴奏音乐背景之外,并没有对丰富广告的音色有实质帮助。在对广告语的烘托呈示上,该广告音乐也未起到画龙点睛或其他作用。

谱 118　　　　　某药品广告音乐

四是古典音乐较少运用。我们可以看到,在西方国家里,古典风格音乐因其典雅高贵的特质,在广告中经常被使用。广告人经常选择这类音乐是因为他们想展现典雅和精致。它的花费也相对便宜,因为大多数伟大的古典音乐已经公版。中国是一个有着五千年历史的国家,孕育了大量灿烂、辉煌的艺术文化作品。其中当然不乏优秀的古典音乐作品。我们如果在一些有着一定历史或者经典的品牌广告中运用古典音乐作品,无疑会使该品牌锦上添花,让消费者较深刻地记住这类品牌。

二、当今中国广告音乐存在问题的原因

与发展成熟的西方广告音乐相比,我国的广告音乐存在着制作粗糙、音乐单调、音色简单、古典音乐应用较少等这些问题,影响着我国广告音乐的质量,其原因在于:

(一)中国广告界对广告音乐不够重视

广告音乐具有艺术和经济双重价值。优秀的广告音乐不仅具有较强的艺术观赏价值,而且可以补充和完善广告的画面、文字和语言,加深受众对广告信息的记忆,激发受众对于产品、品牌及企业的好感,最终发生购买行为或认同企业文化价值。

国外对广告音乐的研究已经有一定的历史。最早的关于广告音乐的研究是1982年戈恩对广告音乐效应进行的实证研究。戈恩发表的关于背景音乐在广告中所起的作用的开拓性文章引起了巨大反响,也激起了人们对该领域的研究热情。在戈恩之后,学者们还在广告音乐的传播效果、广告音乐与品牌塑造的关系等多方面展开深入研究。在国外广告学术界积极发展的同时,国外广告业界的精品也频繁出现。每年均有众多的广告节在世界各地举办。其中,法国戛纳广告节、美国纽约广告节和英国伦敦国际广告节是世界上最重要、最权威、影响力最大的三大广告节。它们均向

世人展现着精品广告。

反观中国学术界,本研究选取了《新闻界》《中国音乐学》《新闻传播》等多种国内重要高校学报、商业期刊和传媒期刊作为参考。中国学术界在广告音乐、广告音乐与传播、广告音乐与广告效果、广告音乐与品牌塑造、广告音乐与商业等方面产生了一些学术研究成果。

我们可以看出,虽然近年来随着中国广告业的发展,中国广告音乐的学术研究也日益增多,但纵观国内广告音乐学术研究,我们仍会发现它与国外广告音乐研究在数量和质量上的差异。这反映出中国广告界对广告音乐的重视不够。国内广告音乐的学术研究应进行更深入、更广泛的研究。国外广告音乐对于起步较晚、发展不完善的中国广告音乐活动有很好的学习和借鉴意义。

(二)广告音乐中原创不够

现今,电视、电影、网络广告铺天盖地。它们的特点就是图文并茂、声画并重。人们对产品画面的开发丰富多样,但对产品音乐的开发明显不足。我们需要大力开发产品的音乐,就如同开发产品的视觉形象一般。声音的开发、利用应该是普遍的,不应是任何一个品牌的独特行为。品牌的音乐就是品牌的声音标志,它就像产品的视觉形象一样具有专有性。心理学研究证明,听觉的记忆影响力比视觉的记忆影响力更大。在广告的传播过程中,听觉具有独特的魅力和影响。它具有可持续的生命力,蕴含着品牌的核心理念和精神意义。产品的听觉记忆一旦形成,将比视觉记忆更持久、更深刻。

实验证明,将一段音乐放入品牌中能更有效地增加消费者的新奇感,并且使他们记住广告品牌的名字。对品牌来说,使用音乐是它触及更广泛受众的一种好方式。但这不仅在于挑选好听的音乐,还必须让音乐同品牌和消费者紧密联系。为品牌构建一种音乐身份是件非常有意义的事情。但需要注意的是,无论你多喜欢

这个音乐，它都不该单单为取悦你而存在，"它必须代表品牌，取悦受众。如果做得好，这个音乐将使品牌长期具有即刻识别性和品牌价值"①。

现在在我国的广播、电视、网络节目中，处处可见广告的身影，而且很多的广告作品都配有广告音乐，但其中原创广告音乐作品并不是很多，优秀的作品就更少。在音乐的使用上，原创广告音乐能与画面相融合。这是因为原创音乐是专门为广告创作的，它能很好地把该产品的性能、特点等融入歌词中，而且能很好地随其画面形象变化而变化，提升广告的全面性与丰富性。这些都是使用原创音乐的作用。中国的广告音乐视野较狭窄，缺少世界级的广告音乐作品。广告音乐作为广告的重要组成部分，还有很多需要完善的地方。

广告音乐作为产品的有声商标，是企业和产品的代表形象。企业和广告音乐人应该充分重视和发挥广告音乐艺术的特点，多创作出有个性、有特色、能代表企业、具有品牌特征、使消费者印象深刻的原创广告音乐。

（三）没有把音乐作为广告的必要元素，没有将音乐纳入广告创意的重要元素中

毋庸置疑，消费者的经验证明，如果运用得当，音乐将是建立品牌认知和忠诚度的一个强有力的工具，它会加强消费者与品牌的联系。因而，考虑音乐对品牌的表述是非常重要的。通过音乐，商家能大声而清晰地说出它想怎样向消费者传达商品品牌。然而在中国，很多商家和广告人并没有把音乐作为广告的必要元素，只是把它当作一个背景音乐而已。这是由于他们长期忽视广告观众

① Kevin T.Tracey. Let the Music Begin. ABA Bank Marketing, 2003(9): 39.

的需求造成的。现今,广告音乐选择的广度和深度非常大,但商家和广告人如果仅仅从自己的角度出发,凭自身的喜好选择和创作音乐,而忽视了收看广告的观众,他们就有悖于观众,没有把观众的需求放在首位。另外,唱片公司和音乐出版商指责商家选择歌曲经常随意地临时做决定,并不欣赏音乐的价值,在音乐上的花费也很少。

此外,广告人没有将音乐纳入广告创意的重要元素中。广告创意是指通过独特的技术手法或巧妙的创作脚本,更突出体现产品特性和品牌内涵。广告创意是广告的灵魂,而作为广告重要组成部分的广告音乐无疑需要在创意方面出其不意才能更好地吸引消费者。许多知名品牌都在其广告中竭力打造出品牌独一无二的个性与形象,表现出品牌的深度,并试图勾勒出品牌消费群体的性格特征及其令人羡慕的生活方式。消费者为了能够成为这种特定群体的一员,或是别人眼中具有某种个性特征的人,或是使用这种产品后成为如同有其品牌深度的人而购买商品。然而,在中国的广告界,很多广告人没有将音乐纳入广告创意的重要元素中,这是由于广告人轻视广告音乐的作用造成的。广告创意来源于人们对品牌相关信息的理解而产生的思想,它跟人的情感产生了强大的关联性,它要达到的目的是让消费者产生认同感。一个广告创意的好与坏,从消费者角度出发,基本评判标准就是情感因素。音乐正是一门情感艺术,具有表达情感的功能,有强大的感染力。在一些广告中,通过使用广告音乐来引发观众的情感反应,会促使观众记住广告品牌。这体现了广告音乐在广告中的重要作用,也是当下很多广告的惯用手法。音乐因其广泛的应用以及增强观众情感的能力,在广告中被看作是一种重要的背景特色元素。很多广告在音乐的使用上都注意发挥其巨大的情感效应。因而,广告人在制作广告时应积极将音乐纳入广告创意的重要元素中。

(四)广告音乐创作人才不多,精通广告的音乐人才不多

如今,比起广告的快速发展,广告的音乐创作人才并不算多。这和我们长期对广告音乐人才发展的不重视有关。此外,精通广告的音乐人才也不多。一些广告音乐人员的素养虽然很高,但对广告的认识较少,他们重视的更多是广告音乐曲调的动听与否、旋律抒情与否,而较少重视广告音乐是否适合该广告、是否有利于该广告的表达。

音乐是一种表现力丰富的艺术手段,在现代广告中起着非常关键的作用。广告音乐在广告传播过程中阐释品牌内涵和特征,塑造品牌个性。在广告中,声音与画面成为表现广告的主要途径。声音不仅仅是画面的解释说明,它还以相对的独立性与画面产生相互作用。它们与画面的中心内容协调配合,起着说明、强调或抒情的作用,可以用来暗示象征,强化画面,烘托气氛。[1] 研究表明,当音乐与广告主题没有关联时,音乐会对广告宣传信息产生干扰作用。这就要求广告音乐人在广告中加入音乐元素的时候,一定要注意音乐"信息一致性"的原则。唯有如此,广告音乐在广告中的效果才能发挥出来。

广告音乐人在创作广告音乐的时候,要使音乐恰当地烘托广告主题,积极地配合广告画面、广告语言等其他重要因素,这样才能迅速地引起目标观众的共鸣,而不至于让他们产生心理隔阂。例如当广告是非常感性的主题、画面、语言时,我们可以采用抒情性极强的弓弦乐器演奏的音乐,如大提琴、小提琴。因为这类乐器是极其接近人声、富于歌唱性的,它们有着其他乐器无法做到的持续长音表达。当感人的场景出现在屏幕上,抒情性的音乐随之而

[1] 王磊、邓公正、杨扬:《音乐在电视广告中的作用》,《艺术研究》2008年第3期,第22—23页。

来,观众必然更深刻地感受到该广告的主题。而如科技产品的理性诉求广告,则可以使用现代合成的电子音乐。例如一则笔记本电脑广告采用的是充满动感、极富时尚性的音乐。合成的各类笔记本电脑的镜头在电子音乐特效的伴奏下更加炫酷、更具时尚感。观众怎能不被这样的产品广告打动。因而,中国的广告音乐人需要更深入地学习广告和广告音乐的理论知识,在创作广告音乐时要更加注重二者的联系,唯有如此,才能创作出优秀的广告音乐作品。

三、解决中国广告音乐运用问题的路径

国外对广告音乐的研究已经有一定的历史,国外广告业界的精品也频繁出现。每年均有众多的广告节在世界各地举办。而中国广告界的学术研究与业界成果都较少。鉴于中国广告音乐制作的以上不足,我们可以从以下方面加以改进:

(一)学习西方广告音乐的理论和经验,加强对广告音乐的重视

广告来源于西方,西方广告音乐学术研究成果丰硕、内容全面。西方广告音乐代表着广告音乐发展、前进的方向。西方广告音乐不断出现的丰硕成果值得我们研究与学习。中国广告因本身起步较晚,所以相关的理论研究也较国外晚些,关于广告音乐的学术研究也较少,总体研究水平不高。了解国外广告音乐研究的最新动态,有助于中国广告音乐研究的发展。国内广告业界近年的发展较快,但由于起步晚、制作水平不高,所以整体发展较国际水平还是有相当差距。了解国外广告业界的最新动态、广告音乐的发展情况,有助于对国外广告音乐进行深入、全面的研究与分析,有助于国内建立广告音乐数据库,也为广告音乐的选择提供借鉴。

当今全球广告业蓬勃发展。我们不难看到,国外在广告音乐

方面的学术研究内容全面而深入；在快速变化的现代社会，广告业界也不断推陈出新、飞速发展，这些都代表着国外广告音乐的学术成果与未来的发展趋势。而中国广告音乐学术研究起步较晚、内容还不够全面，要加强学习国外内容全面、成熟的学术理论与研究。我们要理论联系实践，学习与借鉴国外的学术与实践成果，加快促进中国广告业的学术研究与发展。快速发展的中国广告业界也不断为我们的学术研究提供大量的实例，我们将在实践中不断总结经验，加快自身发展。

与此同时，中国的广播、电视、网络界要加强自身的广告审查。中国的广播、电视、网络界应建立、健全自身广告监测制度，把广告音乐的质量问题列为重要的效果判别标准。广告主方面也要重视广告音乐的作用，多支持能表现自身产品特点的优秀广告音乐。以往，出于对自身资金投入的考虑，广告主不大愿意在广告音乐上投入过多资金、时间与精力。而现今，广告主意识到广告音乐在广告中的重要作用，他们改变了过去对广告音乐的轻视态度，在广告的效果测定时把音乐同其他要素放在同等重要的位置，加强广告审查。这种做法必将提高广告音乐的质量。

（二）提高广告音乐人的素养

广告音乐人担当着用音乐在广告主与观众两者之间沟通的重要作用。广告音乐人不仅需要具有较高的音乐素养、音乐创作技能，还需具有一定的广告理论和广告实践知识，审视广告音乐是否与广告匹配等。广告音乐人只有通过加强对各种广告知识的学习，不断完善自身的各类知识结构，才能创作出广受人们喜爱的优秀广告音乐作品。

第一，广告音乐要与广告主题相一致。广告主题，就是广告讯息的中心内容，是广告内容和目的的集中体现和概括，是广告诉求的基本点、广告创意的基石。通常在选择音乐时要考虑商品特性、

场景、人物等。广告音乐要恰当地营造一种意境来表现商品的特性。广告音乐人在创作广告音乐时,应将广告发生的场景、广告中出现的人物的语言、表情、动作都纳入考虑的范围内,唯有如此,创作出的广告音乐才能与广告主题相一致。

第二,广告音乐要展现品牌深度。品牌构建的最终目的是使品牌核心价值成为连接品牌和消费者之间的精神桥梁,广告音乐在品牌构建过程中可以发挥积极有效的作用。广告音乐能有效地表现品牌的深度。很多广告音乐,尤其是广告歌曲,可以用来塑造品牌个性、表现品牌的深度、宣传品牌的核心价值观。例如耐克公司的一些经典广告。耐克公司聘请了很多体育明星作为其形象代言人,在其具有强势冲击力的视频、音频广告下向人们宣传其"Just do it"的品牌核心价值,表现了耐克的品牌深度,使观众们纷纷效仿他们的偶像、爱上耐克、追逐耐克。这正是广告音乐的品牌深度带给观众的,它成为连接耐克品牌、明星与观众们的一条重要纽带。

第三,提高广告音乐人的素养。现今,中国观众的欣赏水平逐步提高,所以要求音乐创作者的专业素养也应不断完善。广告音乐人只有不断提高创作水平,才能满足观众日渐增长的欣赏需求。对于广告音乐人来说,深入地了解广告中的故事情节,深刻感受主人公的心情变化是十分必要的。根据剧情发展调整自己的广告音乐构思,根据剧情的拍摄来逐步完善自己的音乐部分,统一自己的作曲风格,争取创作出符合广告主题、积极阐释品牌文化,并且受到大众喜爱的广告音乐。

(三)鼓励广告音乐原创作品,多举办广告音乐比赛

广告音乐是品牌的有声商标,是企业和产品的代表形象,企业、广告主、广告音乐人、受众现在都已认识到广告音乐在品牌传播中的重要作用。与此同时,他们还应充分重视广告音乐原创作

品在广告中的重要作用,不要忽略广告音乐的独特功能。纵观法国戛纳广告节、美国纽约广告节和英国伦敦国际广告节这三大最重要、最权威、影响力最大的广告节,获奖作品中原创音乐占了较大比重。可见当前在世界范围内人们对广告音乐的认同以及对广告音乐原创作品的重视。

现代社会发展的速度非常快,广告的更新速度也非常快,只有不断地创新发展,才可以创造出真正属于我们中国的优秀广告音乐作品。在广告音乐的创作中,坚持广告音乐的原创,鼓励广告音乐的原创,才能让受众欣赏到内容和形式都具有独特个性的、拥有社会共识价值的广告音乐作品。长此以往,才能推动中国广告音乐的发展。

此外,我们还可以在广告音乐中运用一些中国特有的民族音乐元素。中国是一个有着五千年历史的国度,中华文化博大精深,很多优秀的民族音乐素材可以供我们使用。我们如果能将古老的传统文化和民族音乐融合在一起,将它们运用到我们的广告音乐创作中,相信会创作出非常优秀、受人喜爱又极具中国特色的广告音乐。例如,中国的五声音阶是极具中国特色的一种音阶调式。如果我们在为极具中国特色的商品做广告时,就可以在音乐中运用五声音阶。这必将引起受众的民族文化共鸣,起到良好的传播效果,因为它符合中华民族的审美习惯。

另外,多举办广告音乐比赛也是增加广告音乐原创作品的积极有效途径。广告音乐比赛能给广告音乐人一个展示作品的舞台,促进广告音乐人之间的交流、学习和友谊。广告音乐比赛也能给广告人、受众提供一次开阔眼界的机会,使他们欣赏到更多、更好、更优秀的广告音乐作品,促进广告音乐在中国的发展。

通过这次考察我们可以肯定:广告音乐是广告的重要组成部

分,它通过富有感染力和想象力的表现手段在当今多媒体广告时代显现出强大的影响力,是广告中一种重要的商业文化手段。中国广告界近年的发展较快,但由于起步晚、制作水平不高,所以整体发展较国际水平还是有相当差距。了解和学习国外广告界的最新动态与广告音乐的发展情况,有助于对国外广告音乐进行深入、全面的研究与分析,有助于国内广告界和广告音乐的发展。

在全球一体化高速发展的今天,经济全球化也是一种不可阻挡的趋势。在商品经济高速发展的同时,广告——这种传播商品信息的重要形式与手段,也在蓬勃发展。广告音乐,作为一种表现力丰富的艺术手段,在广告传播过程中起到阐释品牌内涵和特征、塑造品牌个性的作用。如今,在广告这种重要的传播方式中,广告音乐凭借其艺术感染力和艺术表现力发挥着积极有效的作用。

# 参考文献

1. 曾遂今:《音乐社会学》,上海音乐学院出版社,2004年。
2. 曾田力:《中国音乐传播论坛(第一辑)》,北京广播学院出版社,2004年。
3. 汪森、余烺天:《音乐传播学导论》,西南师范大学出版社,2008年。
4. 黄晓钟、杨效宏、冯钢:《传播学关键术语释读》,四川大学出版社,2005年。
5. 洛秦:《音乐中的文化与文化中的音乐》,上海音乐学院出版社,2010年。
6. 陈义成:《电视音乐与音响》,中国广播电视出版社,2001年。
7. 陈斌、程晋:《影视音乐》,浙江大学出版社,2004年。
8. 聂鑫:《影视广告学》,文化艺术出版社,2004年。
9. 樊丽、吴晓东、王亚男:《1979—2010中国电视广告艺术》,吉林大学出版社,2010年。
10. 宫承波:《影视声音艺术概论》,中国广播电视出版社,2010年。
11. 王碧惠:《沃土来自教育前沿的心声》,中国大地出版社,2004年。
12. 高廷智:《电视音乐音响》,北京广播学院出版社,2002年。

13. 姜伟：《世界广告战》，辽宁民族出版社，1993年。
14. 韦振斌：《编播业务杂谈》，中国广播电视出版社，1985年。
15. 杨乃近：《广播广告创作》，浙江大学出版社，2005年。
16. 杨晓鲁：《音乐电视 MTV 编导艺术》，世界知识出版社，2000年。
17. 李宗诚：《广告文化学》，郑州大学出版社，2008年。
18. 中国广告协会电视委员会、北京广播学院电视系编：《电视广告创意与制作》，科学技术文献出版社，1992年。
19. 王诗文、王中娟、苏颜军：《影视广告创作基础》，合肥工业大学出版社，2004年。
20. 聂艳梅、林永强：《电视广告创意》，中国市场出版社，2009年。
21. 王诗文：《影视广告策划与创作》，中国广播电视出版社，2009年。
22. 居其宏：《笑谈与独白　音乐杂文、散文选》，中央音乐学院出版社，2006年。
23. 黄学有：《广播新论　沈阳电台获奖论文选》，沈阳出版社，2003年。
24. 张南舟、厦门商业广告公司编著：《广告创意探秘——成功广告案例析》，厦门大学出版社，1993年。
25. 高兴：《音乐的多维视角》，文化艺术出版社，2004年。
26. 陈宝琼：《广告学》，武汉大学出版社，1995年。
27. 杨晓峰：《文化传播中的中国音乐电视》，甘肃文化出版社，2005年。
28. 胡菡菡：《广播电视广告》，南京大学出版社，2007年。
29. 王育济、齐勇锋、侯样祥、韩英：《中国文化产业学术年鉴2003—2007年卷上》，文化艺术出版社，2009年。
30. 陈朝霞：《广告音效设计与制作》，浙江大学出版社，2014年。

31. 李默：《影视广告》，重庆大学出版社，2012年。
32. 段汴霞：《广播影视配音艺术》，河南大学出版社，2011年。
33. 迟志刚、上海市文学艺术界联合会：《2006上海文化漫步关注2007事件·作品·评论》，文汇出版社，2007年。
34. 张新贤：《数字音频制作实践》，北京师范大学出版社，2009年。
35. 陈四海：《中国民族音乐学研究》，国际文化出版公司，1996年。
36. 高廷智：《电视声音构成》，北京师范大学出版社，1998年。
37. 胡天佑：《医药品牌营销 实战方法与案例评析》，中国医药科技出版社，2003年。
38. 刘友林、郑智斌等：《电波广告实务》，中国广播电视出版社，2003年。
39. 李东进：《现代广告学》，中国发展出版社，2005年。
40. 汪建新、周玫：《破译广告》，中国经济出版社，1999年。
41. 周鸿铎：《中国实用广告知识手册》，中国发展出版社，1994年。
42. 王维平：《现代企业形象识别系统》，中国社会科学出版社，2010年。
43. 王芳智、巫壮：《广告商标实用知识辞典》，中国社会出版社，2001年。
44. 中国版权年鉴编委会：《中国版权年鉴2010》，中国人民大学出版社，2011年。
45. 戴贤远：《深层营销技术》，清华大学出版社，2007年。
46. 孙亮、翟年祥：《广告词典》，四川人民出版社，1997年。
47. 陈先枢：《实用广告辞典》，湖南科学技术出版社，1993年。
48. 林圣梁：《隐藏的说客 潜意识广告研究》，厦门大学出版社，

2009年。
49. 黄虚峰：《美国版权法与音乐产业》，法律出版社，2012年。
50. 贺雪飞：《全球化语境中的跨文化广告传播研究》，中国社会科学出版社，2007年。
51. 陈培爱：《中外广告史新编》，高等教育出版社，2009年。
52. J.Z.爱门森：《国际跨文化传播精华文选》，浙江大学出版社，2007年。
53. 杰伊·莱文森、西斯·高顿：《游击式营销手册》，中国财政经济出版社（总社），2005年。
54. 肯·西格尔：《疯狂的简洁》，北京联合出版公司，2013年。
55. 格瑞芬、莫里森：《广告创意大解码》，上海人民美术出版社，2012年。
56. 詹姆斯·韦伯·扬：《创意的生成》，中国人民大学出版社，2014年。
57. 乔治·贝尔奇、迈克尔·贝尔奇：《广告与促销　整合营销传播视角》，中国人民大学出版社，2009年。
58. 大卫·J·莫泽：《音乐版权》，西安交通大学出版社，2013年。
59. 艾·里斯、劳拉·里斯：《品牌的起源：品牌定位体系的巅峰之作》，山西人民出版社，2010年。
60. 邢晓丽、刘小寅：《试论电视广告音乐的基本属性》，《中国广播电视学刊》2012年第6期。
61. 王长城：《广告音乐特点初探》，《贵州民族学院学报（哲学社会科学版）》2001年第1期。
62. 陈辉、任志宏：《电视广告音乐美学特质解析》，《电影文学》2008年第16期。
63. 于少华：《广告音乐的形态美》，《记者摇篮》2007年第8期。
64. 于少华：《广告音乐的意境美》，《记者摇篮》2007年第11期。

65. 刘燕:《广告音乐的使用探讨》,《消费导刊》2010年2月刊。
66. 赵云欣:《论音乐在电视广告中的运用与作用》,《大众文艺》2011年第10期。
67. 李玉琴:《商业广告音乐的使用探析》,《辽宁商务职业学院学报》2002年第1期。
68. 孙辉:《音乐在现代广告宣传中的运用》,《新闻爱好者》2012年6月刊(下半月)。
69. 张晓君:《传播学视域下的广告音乐浅析》,《福建论坛(人文社会科学版)》2013年第5期。
70. 戴世富、徐艳:《背景音乐在电视广告传播中的作用》,《新闻界》2008年第1期。
71. 王兆东:《论音乐在传播过程中体现出来的商品价值——以广告音乐、手机彩铃为例谈以现代传播手段为载体的音乐在传播过程中体现的商品性》,《黄河之声》2009年第11期。
72. 刘书茵:《探析广告音乐对品牌传播的影响》,《新闻传播》2011年第6期。
73. 仇欢欢:《优雅的行销:药业行业品牌传播策略分析——以康美药业音乐电视广告片〈康美之恋〉为例》,《现代营销》2013年第5期。
74. 钟旭:《异质同构——广告音乐塑造品牌"立体"传播》,《新闻传播》2011年第1期。
75. 于君英:《背景音乐对电视广告效果的影响及实证分析》,《东华大学学报(社会科学版)》2007年第7卷第2期。
76. 邵青春:《音乐对广告效果的影响途径研究》,《商场现代化》2009年4月(中旬刊)。
77. 熊国成:《音乐电视"康美药业"的广告效果分析》,《新闻爱好者》2011年2月刊。

78. 杨孟丹：《音乐卷入度对广告效果的影响——从精细加工可能性模型的角度》，华中科技大学硕士学位论文，2010年。
79. 黄晨雪、刘丽芳：《广告音乐效果的心理因素研究：文献综述》，《北方文学》2011年3月刊。
80. 高锐：《广告音乐在品牌构建过程中的作用》，苏州大学硕士学位论文，2009年。
81. 鲍芳芳、任杰：《广告音乐在品牌构建中的作用》，《学园》2013年第27期。
82. 王新征、陈茹：《广告音乐在现代品牌塑造中的强势作用》，《徐州教育学院学报》2006年9月刊。
83. 钟旭：《影视广告音乐对品牌传播影响的研究》，广西大学硕士论文，2009年。
84. 杨茜：《电视广告音乐在品牌塑造中的功能研究》，上海师范大学硕士论文，2013年。
85. 吴文瀚：《品牌形象塑造中广告音乐的类型与心理接受机制探析》，《新闻界》2011年第3期。
86. 钱建民：《广告音乐及其商业文化内涵》，《交响——西安音乐学院学报》1997年第1期。
87. 常虹：《电视广告音乐艺术与商业属性分析研究》，中国传媒大学硕士论文，2007年。
88. 李霜：《当商业广告遇上音乐》，《飞天》2011年第2期。
89. 李莉：《将音乐营销运用于广告营销的策略分析》，《中国投资》2013年9月刊。
90. 黄婷婷、王琬：《传统文化视野下的中西方广告音乐差异》，《海南广播电视大学学报》2011年第2期。
91. 李剑琴：《电视广告音乐创意三论》，《华南师范大学学报(社会科学版)》2009年第4期。

92. 刘亚平：《电视广告音乐的功能初探》，《新闻世界》2011 年第 12 期。
93. 肖慧：《电视广告音乐的市场效应》，《商场现代化》2012 年 8 月刊。
94. 张星高：《电视广告音乐主题的特征分析》，《黄河之声》2011 年第 23 期。
95. 孙海垠：《电视广告中的音乐特质研究》，《当代电视》2011 年第 9 期。
96. 高运峰：《广播广告音乐误用问题面面观》，《中国广播电视学刊》2001 年 6 月刊。
97. 方凡：《广告音乐作为"表音标识"的重要性及运用探析》，《东南传播》2008 年第 12 期。
98. 林升梁：《广告中的音乐研究综述》，《昌吉学院学报》2011 年第 4 期。
99. 丁晓莉：《解析音乐对影视广告的影响》，《中国广告》2010 年第 5 期。
100. 吴文瀚：《论广告音乐与受众心理的关系》，《湖南科技学院学报》2008 年第 10 期。
101. 孙启迪：《论音乐与声乐在现代广告中的应用》，《商业文化》2009 年第 11 期。
102. 赵云欣：《论音乐在电视广告中的运用与作用》，《大众文艺》2011 年第 10 期。
103. 茅佳妮：《迈克尔·杰克逊 与广告——纪念作为品牌代言人的流行音乐天王》，《中国广告》2009 年 8 月刊。
104. 刘扬：《民族音乐在广告中的运用》，《记者摇篮》2011 年第 6 期。
105. 刘籽伸：《浅谈广告创意中的音乐元素》，《大众文艺》2009 年

第 23 期。

106. 姚建惠：《浅谈广告与音乐的跨行业整合》，《商业文化》2012年 10 月刊。

107. 邹文武：《失败的诺基亚音乐手机新年贺岁广告》，《广告主市场观察》2008 年 3 月刊。

108. 柯贤兵：《试论广告音乐的隐喻认知》，《咸宁学院学报》2008年 4 月刊。

109. 东方船：《音乐·欲望·诱惑——理丹 VCD 随身听影视广告策略及表现分析》，《大市场》2004 年 2 月刊。

110. 赵玉：《音乐营销在广告营销中的应用模式》，《科技信息》2011 年第 3 期。

111. 申琦：《音乐营销在广告中的作用》，《当代传播》2008 年第 4 期。

112. 董理：《音乐在影视广告中的合理利用》，《中国传媒科技》2012 年 7 月刊。

113. 程磊：《音响音效、音乐在广播公益广告中的作用》，《新闻窗》2012 年第 4 期。

114. 李娜娜：《影视等传播媒介中广告音乐之美学特征探析》，《中国报业》2011 年 6 月刊。

115. 黄婷婷：《影视广告中的电子音乐》，《电影评介》2010 年第 21 期。

116. 李德成：《用音乐制品作广告宣传是侵权吗？》，《中国经济快讯周刊》2003 年第 14 期。

117. 龚赟：《植入广告中的音乐运用》，《东南传播》2012 年第 4 期。

118. 杨旭、汪少华：《电视广告音乐的多模态隐喻机制分析》，《外国语言文学》2013 年第 3 期。

119. 王蕾：《从画面、音乐出发谈动画广告的美学特征》，《文化艺术研究》2010年1月。
120. 钱建明：《广告音乐及其商业文化内涵》，《交响·西安音乐学院学报》1997年第1期。
121. 朱秋华：《谈广告音乐》，《中国音乐学》1995年第1期。
122. A Bankable Piece of Music for Classical Star Kats-Chernin. Music Week，2007，Vol.4.
123. A Dramatic Detour in The Search for Something Iconic. SHOOT，2012，Vol.53.
124. A Nice Refreshing Ad Campaign for Architecture in Helsinki. Music Week，2007，Vol.6.
125. Ad Songs We Never Need to Hear Again. Advertising Age，2010，Vol.81.
126. Aditham，Kiran. Music Goes Interactive. CREATIVITY，2007，Vol.15.
127. Advertising Age's Guide to Music Marketing. Advertising Age，2003，Vol.74.
128. Adwatch of the Year 2007. Marketing，2007，Vol.2.
129. Aitchison，Jim. Jingle Sales. Media，2003－5－30.
130. Allan，David. Effects of Popular Music in Advertising on Attention and Memory. Journal of Advertising Research，2006，Vol.46.
131. Alpert，Judy I. & Alpert，Mark I.. Background Music as an Influence in Consumer Mood and Advertising Responses. Advances in Consumer Research，1989，Vol.16.
132. Alpert，Judy I. & Alpert，Mark I.. Contributions from a Musical Perspective on Advertising and Consumer Behavior.

Advances in Consumer Research, 1991, Vol.18.
133. Alpert, Judy I. & Alpert, Mark I.. Purchase Occasion Influence on the Role of Music in Advertising. Journal of Business Research, 2005, Vol.58.
134. Altshuler, Marc. Effective and Sustainable Branding Starts with Music. Advertising Age, 2007, Vol.78.
135. Ankeny, Jason. Lessons in Reinvention. Entrepreneur, 2011. Vol.39.
136. The Annual — The Annual This Year, Representing the Highlights of 2004 in Advertising, Graphic Design, Music Videos and Related Crafts. Creative Review, 2005 Annual: 5.
137. Bagozzi, Richard P. & Moore, David J.. Public Service Advertisements: Emotions and Empathy Guide Prosocial Behavior. Journal of Marketing, 1994, Vol.58.
138. Baldwin, Natasha. So It's Uncool So What? — Classical Music May Not Suit Every Ad Campaign But, for Some, Its Timeless Quality is Spot-on. Campaign. 2008-5-29.
139. Baldwin, Natasha. You Know Ads We Know Music. Campaign, 2010-5-28.
140. Barnes, Bradley & Yamamoto, Maki. Exploring International Cosmetics Advertising in Japan. Journal of Marketing Management, 2008, Vol.24.
141. Beard, David & Gloag, Kenneth. Musicology: The Key Concepts. London: Routledge, 2005, p.115.
142. Becker-Olsen, Karen L. And Now, A Word from Our Sponsor. Journal of Advertising, 2003. Vol.32.

143. Ben-Yehuda, Ayala. With Teeth. Billboard, 2009, Vol.121.
144. Best Ad Songs. Advertising Age, 2010, Vol.81.
145. Bidlake, Suzanne. Time for Desire to Rule the Day. Campaign, 2009-5-30.
146. Bidlake, Suzanne. Time to Crank up the Volume. Campaign, 2010-5-28.
147. Bierley, Calvin, McSweeney Frances K. & Vannieuwkerk, Renee. Classical Conditioning of Preferences for Stimuli. Journal of Consumer Research, 1985, Vol.12.
148. BilHngs, Claire. Bands and Brands Fine-tune Their Creative Links. Campaign, 2009-9-18.
149. Blair, M. Elizabeth & Shimp, Terence A.. Consequences of an Unpleasant Experience with Music: A Second-Order Negative Conditioning Perspective. Journal of Advertising Research, 1992, Vol.21.
150. Bode, Matthias. Now That's What I Call Music! Advances in Consumer Research, 2006, Vol.33.
151. Brooker, George & Wheatley, John J.. Music and Radio Advertising: Effects of Tempo and Placement. Advances in Consumer Research, 1994, Vol.21.
152. Bruner II, Gordon C.. Music, Mood, and Marketing. Journal of Marketing, 1990, Vol.54.
153. Bruno, Antony, Brandle, Lars. See Spots Run. Billboard, 2010, Vol.122.
154. Bruno, Antony. Playtime is Just Beginning. Billboard, 2011, Vol.123.
155. Burley, Jonathan. Private View Chief Executive.

Campaign, 2009 - 6 - 12.
156. Butler, Susan. Four Ways to Focus. Billboard, 2008, Vol.120.
157. Campaign Asia-Pacific Digital Media Awards: Best Media and Entertainment. Campaign Asia-Pacific, 2011. Vol.12.
158. Campaign Supernova: The Ting Tings — Sounds from Nowheresville. Music Week, 2012, Vol.24.
159. Cardew, Ben. Fiction Steps up Elbow Activity After Victorious Mercury Prize. Music Week, 2008, Vol.9.
160. Cardew, Ben. Record Companies Face Own-goal Risk with World Cup TV Advertising. Music Week, 2010. Vol.5.
161. Cardew, Ben. Stool Pigeon Finds Wings. Music Week. 2011. Vol.826.
162. Carlozo, Lou. New Ad-Itude. Billboard, 2010, Vol.122.
163. Cassidy, Anne. What Can the Man Who Made Moyles do for Saatchis? Campaign, 2011 - 12 - 2.
164. Caulfield, Keith. Jessen, Wade & Trust, Gary. Bubbling Under. Billboard, 2012, Vol.124.
165. Cavalry Horn Ushers in Xmas Campaigns. Music Week, 2012, Vol.11.
166. Charles, Gemma. Enterprise Insight Rolls out Music Industry Drive. Marketing, 2008, Vol.1.
167. Chart Toppers Attain a Natural High. SHOOT, 2008, Vol.49.
168. Cheestrings Calcium Mash-up. Campaign, 2011 - 8 - 26.
169. Christman, Ed, Bruno, Antony. Stream Dreams. Billboard, 2011, Vol.123.

170. Christman, Ed. Piano Man Plays for UMPG. Billboard, 2012, Vol.124.
171. Christman, Ed. The Ups and Downs of Physical Retail. Billboard, 2012, Vol.124.
172. Christman, Ed. Tunes You Can Use. Billboard, 2008, Vol.120.
173. Clarke, Stuart. Green Advert Boost for Jay Jay Pistolet. Music Week. 2009, Vol.3.
174. Clarke, Stuart. What's The Frequency, Hugo? Music Week, 2009, Vol.2.
175. Cobo, Leila. Brand New Day. Billboard, 2012, Vol.124.
176. Cobo, Leila. Soda Pop Stars. Billboard, 2009, Vol.121.
177. Cobo, Leila. Synchs Crossover. Billboard, 2009, Vol.121.
178. Cooper, James. Going The Extra Mile. Campaign, 2008-5-30.
179. Creativity's Top Five of the Week. Advertising Age, 2011, Vol.82.
180. Cross, Daniel. Crossing the Line. Campaign, 2008-5-30.
181. Culture Trends. Adweek, 2006, Vol.47.
182. Curran, Michelle. The Idea Amplifier. Campaign, 2008-5-30.
183. Daniels, Cora. Adman Jungles for a Good Jingle. Fast Company, 2007, Vol.117.
184. David, Allan. A Content Analysis of Music Placement in Prime-Time Television Advertising. Journal of Advertising Research. 2008, Vol.48.
185. Del Rey, Jason. How LeBron and Unusual Adman Linked

up for Sheets. Advertising Age, 2011, Vol.82.
186. Delattre, Eric & Colovic, Ana. Memory and Perception of Brand Mentions and Placement of Brands in Songs. International Journal of Advertising, 2009. Vol.28.
187. Derrick, Stuart. The Brief, the Ads, the Music and the Money. Campaign, 2009-5-29.
188. Diaz, Ann-Christine. Them Changes. CREATIVITY, 2003, Vol.11.
188. Eliscu, Jenny. Out of Synch. Billboard, 2012, Vol.124.
190. Englis, Basil G. & Pennell, Greta E., "This Note's for You" Negative Effects of the Commercial Use of Popular Music. Advances in Consumer Research. 1994. Vol.21.
191. Englis, Basil G., Solomon, Michael R. & Ashmore, Richard D.. Beauty Before the Eyes of Beholders: The Cultural Encoding of Beauty Types in Magazine Advertising and Music Television. Journal of Advertising Research, 1994, Vol.6.
192. Englis, Basil G.. Music Television and Its Influences on Consumers, Consumer Culture, and the Transmission of Consumption Messages. Advances in Consumer Research, 1991, Vol.18.
193. Fans Stomach Ads for Music. Geelong Advertiser, 2008-1-30.
194. Färber, Alex. Music Services Escalates Battle to Win UK Market. NMA, 2009-9-24.
195. Färber, Alex. MySpace Music Launches with Online Campaign. NMA, 2009-11-26.

196. Färber, Alex. Warner Music Looks for Ad Sales Partner for YouTube Videos. NMA, 2009-10-29.
197. Fine, Jon. Getting to the Hipsters. Business Week, 2005, Vol.7.
198. Fitzgerald, Giles. A Question of Evolution. Music Week, 2011, Vol.4.
199. Forde, Eamonn. App Opportunities. Music Week, 2010. Vol.17.
200. From Grammy Clips to MySpace Music. SHOOT, 2009, Vol.50.
201. Galan, Jean-Philippe. Music and Responses to Advertising: The Effects of Musical Characteristics, Likeability and Congruency. Recherche et Applications en Marketing, 2009, Vol.24.
202. Gensler, Andy. Manna from Heaven. Billboard, 2011, Vol.123.
203. Getting On the Fast Track. SHOOT, 2008, Vol.49.
204. Goldrich, Robert. A Must Win Situation. SHOOT, 2008, Vol.49.
205. Goldrich, Robert. Back to The Future. SHOOT, 2008, Vol.49.
206. Goldrich, Robert. Chat Room: Melissa Chester Reflects on "Whole New World". SHOOT, 2010, Vol.51.
207. Goldrich, Robert. Fast Track Tops Chart. SHOOT, 2006, Vol.47.
208. Goldrich, Robert. Rock 'n' Role Playing. SHOOT, 2008, Vol.49.

209. Goldrich, Robert. Take Two in Prague. SHOOT, 2006, Vol.47.
210. Goldrich, Robert. Then and Now. SHOOT, 2009, Vol.50.
211. Gorn, Gerald J.. The Effects of Music in Advertising On Choice Behavior: A Classical Conditioning Approach. Journal of Marketing, 1982, Vol.46.
212. Gosling, Emily. Music Brands British Fashion Council Project. Design Week (Online Edition), 2012－6－14.
213. Goudreau, Jenna. Why Ad Woman Sara Rotman Decided to Start Her Own Damn Company. Forbes.com, 2012－7－10.
214. Gross, Ta. Music in Advertising. SHOOT, 2010, Vol.51.
215. Grover, Ron. Will Music Click with MySpace Users? BusinessWeek Online, 2008－9－25.
216. Gustadt, Jared, Nagy, Evie. How to: Get Your Music in Commercials. Billboard, 2010, Vol.122.
217. Hall, Emma. Global Highlight: Music on the Coke Side of Life. Advertising Age, 2007, Vol.78.
218. Hampp, Andrew. 13 Advertising: The New Radio. Billboard, 2012, Vol.124.
219. Hampp, Andrew. A Reprise for Jingles on Madison Avenue. Advertising Age, 2010, Vol.81.
220. Hampp, Andrew. Beat Crazy. Billboard, 2012, Vol.124.
221. Hampp, Andrew. Get into My Car. Billboard, 2011, Vol.123.
222. Hampp, Andrew. Home Field Advantage. Billboard, 2012, Vol.124.
223. Hampp, Andrew. MTV's Comeback Year?. Marketing

Magazine, 2008, Vol.113.
224. Hampp, Andrew. Music On Demand. Billboard, 2012, Vol.124.
225. Hampp, Andrew. Music's Mad Man. Billboard, 2012, Vol.124.
226. Hampp, Andrew. Passion for Tacos. Billboard, 2012, Vol.124.
227. Hampp, Andrew. Power Ballad. Billboard, 2012, Vol.124.
228. Hampp, Andrew. Rock Gets Synched up Big-time. Billboard, 2012, Vol.124.
229. Hampp, Andrew. The Joy of Frisbie. Billboard, 2012, Vol.124.
230. Hampton, Steve "Bone", Adair, John. Licensing Remakes the Commercial Music Business. SHOOT, 2005, Vol.46.
231. Harding, Cortney. Holiday Inn Gets New Theme Song. Brandweek, 2010, Vol.51.
232. Harding, Cortney. Synch Placement in a TV Ad for Apple. Billboard, 2008, Vol.120.
233. Harriman Steel Conducts New Visual Manoeuvers for Symphony Orchestra. Design Week (Online Edition), 2011. Vol.3. 31.
234. Hart, Tina. Edwards: Who Needs TV? Music Week, 2011, Vol.10.
235. Hatfield, Stefano. Music to Watch Sales by. CREATIVITY, 2003, Vol.11.
236. Hau, Louis, Heine, Paul. Maximum Exposure 2010: No.2 - 100. Billboard, 2010, Vol.122.

237. Heath, Robert G. & Stipp, Horst. The Secret of Television's Success: Emotional Content or Rational Information? After Fifty Years the Debate Continues. Journal of Advertising Research, 2011. Vol.3.
238. Hemsley, Steve. Adland Faces Music. Campaign (UK), 2005-9-16.
239. Hemsley, Steve. How to Harmonise Music and Marketing. Campaign, 2010-5-28.
240. Hemsley, Steve. Let the Music Play. Marketing Week, 2007. Vol.4. 19.
241. Heussner, Ki Mae. Targeting the Tone Deaf. Adweek, 2012, Vol.53.
242. Hicks, Robin. Who's Top of the Pops? Campaign (UK), 2006-9-15.
243. High, Kamau. Cellist in the Backfield. Billboard, 2009, Vol.121.
244. High, Kamau. The Maximum Exposure List. Billboard, 2008, Vol.120.
245. High, Kamau. With the Brand. Billboard, 2008, Vol.120.
246. Hitting High Notes. SHOOT, 2012, Vol.53.
247. Home Office Gets Urban Music Fans Singing out to Cut Down Knife Crime. New Media Age, 2009, Vol.9.
248. Horner, Jack. A Manifesto For the New Music Generation. Campaign, 2008-5-17.
249. Hung, Kineta. Framing Meaning Perceptions with Music: The Case of Teaser Ads. Journal of Advertising, 2001, Vol.30.

250. Jacobs, Deborah L. Part of Beastie Boy Adam Yauch's Will, Banning Use of Music in Ads, May Not Be Valid. Forbes.com, 2012-8-13.
251. Jarakian, Seb. Independent Music Licensing. SHOOT, 2010, Vol.51.
252. Joe, Queenan & Joshua, Levine. Classical Gas. Forbes, 1993, Vol.10.
253. Johnson, Celia. In Tune: Brands and Bands. Bandt.com.au. 2009, Vol.1.
254. Jordan, David. "Set the Mood" Promo. Televisual. 2008, Vol.8.
255. Kellaris James J. & Kent Robert J.. An Exploratory Investigation of Responses Elicited by Music Varying in Tempo, Tonality, and Texture. Journal of Consumer Psychology, 1994, Vol.2.
256. Kellaris, James J. & Kent, Robert J.. Exploring Tempo and Modality Effects, On Consumer Responses to Music. Advances in Consumer Research, 1991, Vol.218.
257. Kellaris, James J., Cox Anthony D. The Effects of Background Music in Advertising: A Reassessment. Journal of Consumer Research, 1989, Vol.16.
258. Kellaris, James J., Cox, Anthony D. & Cox, Dena. The Effect of Background Music on Ad Processing: A Contingency Explanation. Journal of Marketing, 1993. Vol.10.
259. Keller, Andrew. Opinion: Getting in Synch. Billboard, 2009, Vol.121.

260. Kubacki, Krzysztof, Crofts, Robin. Mass Marketing, Music, and Morality. Journal of Marketing Management, 2004, Vol.20.
261. Laird, Kristin. Barometer. Marketing Magazine, 2010, Vol.115.
262. Lavack, Anne M., Thako, Mrugank V., Bottausci, Ingrid. Music-brand Congruency in High- and Low-cognition Radio Advertising. International Journal of Advertising. 2008, Vol.27.
263. Lee, McCutcheon. In Tune with the Ipod Generation. Campaign, 2009-5-29.
264. Lehman, Paula. Free Downloads — After This Message. Will Users Wade Through Ads Instead of Pirating Music, Video, and Books? BusinessWeek, 2006, Vol.10.
265. Levenson, Eugenia. The Sound of Money. Fortune, 2007, Vol.155.
266. Linnett, Richard. Siren Song. Advertising Age, 2000, Vol.71.
267. Lippert, Barbara. Music to See by. Adweek, 2007, Vol.48.
268. M. Elizabeth Blair, Mark N. Hatala. The Use of Rap Music in Children's Advertisings. Advances in Consumer Research, 1992, Vol.19.
269. Ma, Loulla & Smith, Eleftheriou. Pepsi Unveils Worldwide Music Strategy. Marketing, 2012, Vol.5.
270. MacInnis, D. J. & Park, C. W.. The Differential Role of Music on High and Low-involvement Consumers Processing of Ads. Journal of Consumer Research, 1991, Vol.18.

271. Maloney, Devon. New Balance. Billboard, 2011, Vol.123.
272. Mantel Susan Powell & Kellaris James J.. Cognitive Determinants of Consumers' Time Perceptions: The Impact of Resources Required and Available. Journal of Consumer Research, 2003, Vol.29.
273. Marks, Craig, Hau, Louis, Heine, Paul. Maximum Exposure 2010: No.2 - 100. Billboard, 2010, Vol.122.
274. Mason, Kerri. Outernational Sounds. Billboard, 2008, Vol.120.
275. Mathieson, Mike. Perfecting the Relationship Between Bands and Brands. Music Week, 2004, Vol.14.
276. McClellan, Steve. McClellan, Steve Music Biz Eyes Web Ads. Adweek, 2009, Vol.50.
277. McDonald, Dujf. Soul Revivers. Bloomberg BusinessWeek, 2012. Vol.5.
278. McDonald's Taps Youth Market via Music CD Promo. Asia's Media &Marketing Newspaper, 2005 - 7 - 1.
279. Menze, Jill. Step by Step. Billboard, 2012, Vol.124.
280. Mikolajczyk, Sigmund J. Getting Hiphop Help? Tire Business, 2004, Vol.22.
281. Miss Jones to Work on Ford Focus Campaign. Event, 2008. Vol.3.
282. Moore, Patricia. Adnaus: Accidental Pop Star. AdMedia, 2012, Vol.27.
283. Moore, Patricia. After thoughts. AdMedia, 2010, Vol.25.
284. Moore, Patricia. Melody Rules. AdMedia, 2010, Vol.25.
285. Moore, Patricia. Roll over Beathoven. AdMedia, 2011,

Vol.26.
286. Morris, Jon D., Boone, Mary Anne. The Effects of Music on Emotional Response, Brand Attitude, and Purchase Intent in an Emotional Advertising Condition. Journal of Consumer Research, 1998, Vol.25.
287. Morrissey, Brian. Net Music Players Strike a New Chord. Adweek, 2009, Vol.50.
288. Multiethnic Interactive Media. Adweek, 2010, Vol.51.
289. Murray, Noel M. &. Murray, Sandra B.. Music and Lyrics in Commercials: A Cross-Cultural Comparison Between Commercials Run in the Dominican Republic and in the United States. Journal of Advertising, 1996, Vol.25.
290. Music &. Sound Design Roundtable. SHOOT, 1997, Vol.38.
291. Music &. Sound. SHOOT, 2012, Vol.53.
292. Music and Sound That's Undeniably Straight from The Heart. SHOOT, 2008, Vol.49.
293. Music Can Help Make the Phone Ring. Response, 2007, Vol.4.
294. Music is GREAT campaign DVD Announced. Music Week, 2012, Vol.4.
295. Music Marketing Needs Fine Tuning. Media, 2010. Vol.1.
296. Music Mill Brings Copyright Offer to HK, Shanghai. Asia's Media &. Marketing Newspaper, 2005-1-28.
297. Music Notes: A Chart-Topping Trend — Create Your Own Rock Star. SHOOT, 2010, Vol.51.
298. Music Notes: Projects, Personnel. SHOOT, 2011, Vol.52.

299. Music Report 06. CREATIVITY, 2006, Vol.14.
300. Music Revs Chevy's Engine. Billboard, 2005, Vol.117.
301. Myers, Elizabeth. Music to Your Ears. Adweek Eastern Edition, 2003, Vol.44.
302. Myser, Michael. Peer-to-Peer Music Goes Legit with Pop-up Ads. Fortune International (Europe), 2007, Vol.155.
303. Netherby, Jennifer, Hampp, Andrew. The Art of the Neojingle. Billboard, 2011, Vol.123.
304. Nicholson, Peter. Branded for Success. Billboard, 2007, Vol.119.
305. Nudd, Tim. Fighting in Technicolor. Adweek, 2011, Vol.52.
306. Nudd, Tim. Napoleonic Complex. Adweek, 2010, Vol.51.
307. Nudd, Tim. One Big Family. Adweek, 2011, Vol.52.
308. Nudd, Tim. Strange Brew. Adweek; 2011, Vol.52.
309. Nudd, Tim. The Big C. Adweek, 2011, Vol.52.
310. Nudd, Tim. The Spot Investing in Hollywood. Adweek, 2011, Vol.52.
311. Nudd, Tim. War's Endgame. Adweek, 2011, Vol.52.
312. Oakes, Steve. Evaluating Empirical Research into Music in Advertising: A Congruity Perspective. Journal of Advertising Research, 2007, Vol.3.
313. Observations on Advertising, Entertainment, Opportunities. SHOOT, 2010, Vol.51.
314. OFlaherty, Kate. Keeping a Fresh Spin on Music Marketing. Marketing Week, 2008, Vol.31.
315. Olsen, Douglas. Creating the Contrast: The Influence of

Silence and Background Music on Recall and Attribute Importance. Journal of Advertising Research, 1995, Vol.24.

316. Olsen, G. Douglas. Observations: The Sound of Silence: Functions and Use of Silence in Television Ads. Journal of Advertising Research, 1994. Vol.9.

317. Olsen, Karen Becker. Music-Visual Congruency and Its Impact on Two-sided Message Recall. Advances in Consumer Research, 2006, Vol.33.

318. Open Microphone. SHOOT, 2011, Vol.52.

319. Orange in £13m Ad Push to Promote Music Service and Existing Offerings. Marketing Week, 2007, Vol.5.

320. Orchestrating a Sound Strategy. Brand Strategy, 2006. Vol.2.

321. Original Thoughts. SHOOT, 2009, Vol.50.

322. Otter, Charlotte. Five-star Performance. Music Week, 2010, Vol.7.

323. Otter, Charlotte. Getting a Better View. Music Week, 2011, Vol.2.

324. Paoletta, Michael. Purchasing Power. Billboard; 2006, Vol.118.

325. Paoletta, Michael. Taking It to The Max. Billboard, 2007, Vol.119.

326. Papies, Dominik, Eggers, Felix, Wölmert, Nils. Music for Free? How Free Ad-funded Downloads Affect Consumer Choice. Journal of the Academy of Marketing Science, 2010, Vol.39.

327. Parpis, Eleftheria. Sweet Harmony. Brandweek, 2009, Vol.50.
328. Pazzani, Martin Mpazzani. A More Powerful Way to Use Music in Ads. Brandweek. 2006, Vol.47.
329. People on the Move. CREATIVITY. 2004, Vol.12.
330. Peoples, Glenn. The Discovery Channel. Billboard, 2012, Vol.124.
331. Pham, Alex. Rhapsody Adopts Music App Strategy. Billboard. 2012, Vol.124.
332. Pollack, Marc, Trakin, Roy. Destined to Duet: Music & Marketing. Advertising Age, 2003, Vol.74.
333. Pucely, Marya J., Mizersid, Richard & Perrewe, Pamela. A Comparison of Involvement Measures for the Purchase and Consumption of Pre-Recorded Music. Advances in Consumer Research, 1988, Vol.15.
334. Pulley, Brett. Crossover Hits. Forbes, 2000, Vol.46.
335. Rabinowitz, Josh. A Biased "State of Ad Music". SHOOT, 2006, Vol.47.
336. Rabinowitz, Josh. Added Value. Billboard, 2008, Vol.120.
337. Rabinowitz, Josh. Selling in. Billboard, 2008, Vol.120.
338. Rabinowitz, Josh1. Jingle in Your Pocket. Billboard, 2008, Vol.120.
339. Ramsey, Russell. Kean, Adam & Udstone, Russ. Who Will Be Serving a Turkey for Christmas? Campaign, 2011, Vol.12.
340. Reaching Youth with Music. B&T Weekly. 2004. Vol.10.
341. Rendon, Paul-Mark. Music to an Industry's Ears.

Marketing Magazine, 2003, Vol.108.
342. Ries, Al. What Good are the Words to a Song Without the Music? Advertising Age, 2010, Vol.81.
343. Rivard, Nicole. A Brave New World. SHOOT, 2006. Vol.3.
344. Rivard, Nicole. Maximizing Music. SHOOT, 2007, Vol.48.
345. Rivard, Nicole. Raising The Bar. SHOOT, 2006, Vol.47.
346. Rivard, Nicole. The Need for Speed. SHOOT, 2007, Vol.48.
347. Robinson, Rich & Evans, Hywel. Come Together. Campaign, 2009-5-13.
348. Roehm, Michelle L.. Instrumental vs. Vocal Versions of Popular Music in Advertising. Journal of Advertising Research, 2001, Vol.5.
349. Sacks, Danielle. Rumble in the Music Jungle. Fast Company, 2006. Vol.11.
350. Sanz Takes the Bus for New Album. Billboard, 2012, Vol.124.
351. Savitz, Eric. Video War: Will Facebook Lure Vevo Away from YouTube? Forbes.com, 2012-1-20.
352. Scott, Linda M.. Understanding Jingles and Needledrop: A Rhetorical Approach to Music in Advertising. Journal of Consumer Research, 1990, Vol.17.
353. Seay, Davin. Playing in the Brand. Adweek Eastern Edition, 1998, Vol.39.
354. Sega Faces the Music. Brandweek, 2009, Vol.50.
355. Shen Yung-Cheng & Chen Ting-Chen. When East Meets

West: The Effect of Cultural Tone Congruity in Ad Music and Message on Consumer Ad Memory and Attitude. International Journal of Advertising, 2006, Vol.51.
356. Shiv, Steven. Now Hear This. Admedia, 2004. Vol.2.
357. Shout It out Loud Extends Its Reach into Original Music. SHOOT, 2008, Vol.49.
358. Showcase. Creative Review 2005. Vol.12.
359. Skenazy, Lenore. Finding a Band to Dance with Your Brand is a Fine Art. Advertising Age, 2008, Vol.79.
360. Smirke, Richard. Making a Noise. Billboard, 2009, Vol.121.
361. Smirke, Richard. Olympics Picks. Billboard, 2012, Vol.124.
362. Sony and Exposure Create SBX Agency. Marketing Week, 2008, Vol.31.
363. Soter, Tom. Chart Topper. SHOOT. 2003, Vol.44.
364. Soter, Tom. Hot Tracks. SHOOT, 2003, Vol.44.
365. Sounding Spot on. Televisual, 2007. Vol.11.
366. Sounds Familiar. AdMedia, 2008. Vol.2.
367. Spiro, Steve. Dicken, Natalie. Early-bird Tactics — Music Companies Should Get Involved as Early as Possible in the Creative Process of a Commercial to Ensure Maximum Impact and No Mishaps. Campaign, 2008–5–15.
368. Spot Catalog. SHOOT, 2008, Vol.49.
369. Staskel, Kelly. Marisyahu: Olympic Dreams. Billboard, 2009, Vol.121.
370. Stephens, Jeff. Setting the Tone. Aba Bank Marketing,

2007. Vol.11.
371. Stewart, David W.. Farmer, Kenneth M. & Stannard, Charles I.. Music as a Recognition Cue in Advertising-Tracking Studies. Journal of Advertising Research, 1990. Vol.8.
372. Strinati, Dominic. The Big Nothing? Contemporary Culture and the Emergence of Postmodernism. Innovation in Social Sciences Research, 1993, Vol.6.
373. Subramanian, Anusha. Branded for Profit. Business Today, 2009 - 4 - 19.
374. Super Alliances. Billboard, 2012, Vol.124.
375. Sync Story. Music Week. 2012. Vol.9.
376. Sync Survey May 2011. Music Week. 2011. Vol.6.
377. Tavassoli, Nader T, Lee, Yih Hwai. The Differential Interaction of Auditory and Visual Advertising Elements with Chinese and English. Journal of Marketing Research (JMR).2003, Vol.40.
378. The Band and Brand Agency. Campaign 2011. Vol.11.
379. The Boom is Back. Fortune International (Europe), 2006, Vol.153.
380. The Changing Face of Music Ties-up. Marketing, 2012, Vol.5.
381. The Melody-makers. Campaign, 2011 - 11 - 4.
382. The Six Million Dollar Tempah. Televisual, 2011. Vol.2.
383. The Tables Have Turned. Campaign Promotion, 2008 - 5 - 30.
384. The Week: Advertising News — Music Deal Will Cut Costs. Campaign (UK), 2007 - 8 - 10.

385. There Are No Silver Bullets for Either Music or Advertising. Media, 2008, Vol.5.
386. Thomas, Gareth. Smooth Synch. Campaign (UK), 2007-10-12.
387. Tracy, Kevin T.. Let the Music Begin. ABA Bank Marketing, 2003. Vol.9.
388. Trust, Gary. Auto Tune. Billboard, 2012, Vol.124.
389. Tucker, Ken. Absolute Chesney. Billboard, 2007, Vol.119.
390. Wallace, Wanda T.. Music, Meaning, and Magic: Revisiting Music Research. Advances in Consumer Research, 1997, Vol.24.
391. Wallace, Wanda T.. Jingles in Advertisements: Can They Improve Recall. Advances in Consumer Research, 1991, Vol.18.
392. Wasserman, Todd. Playing the Hip-hop Name Drop. Brandweek, 2005, Vol.46.
393. Wayne, Jeff. JWMG: "A Joy to Work with". Music Week. 2008, Vol.11.
394. Webster, Jon. & Message, Brian. Tackling Piracy Together. Music Week. 2012. Vol.3.
395. Week in Review. Brandweek, 2009, Vol.50.
396. Westlund, Richard. Roy Eaton. Adweek, 2010, Vol.51.
397. Whalley, Chas de. It Ad to be Perfect. Music Week, 2011, Vol.11.
398. Where the Songs Show Their Names. CREATIVITY, 2005, Vol.13.
399. Wilcha, Kristin. Behind The Music. SHOOT, 2005,

Vol.46.
400. Wilcha, Kristin. Cool Sounds for Summer. SHOOT, 2005, Vol.46.
401. Wilcha, Kristin. Expanding Horizons. SHOOT, 2006, Vol.47.
402. Wilcha, Kristin. Hot Tunes for Winter. SHOOT, 2006, Vol.47.
403. Wilcha, Kristin. Music Houses Expand, Diversify. SHOOT, 2005, Vol.46.
404. Wilcha, Kristin. Sound It out. SHOOT, 2005, Vol.46.
405. Williams, Paul. At Last, a Campaign That Shows the Public Some Respect. Music Week, 2009, Vol.12.
406. Williams, Paul. Coldplay Join Hotbed of UK Talent in US. Music Week, 2008, Vol.6.
407. York, Emily Bryson. McDonald's, Pepsi and Coca-Cola Troll for Up-and-Coming Artists. Advertising Age, 2010, Vol.81.
408. Your Song? It's Just a Jingle in Waiting. Creative Review, 2012, Vol.32.
409. Zhu Rui (Juliet) & Meyers-Levy, Joan. Distinguishing Between the Meanings of Music: When Background Music Affects Product Perceptions. Journal of Marketing Research, 2005, Vol.8.
410. 100+ Platforms that Move Music Now. Billboard, 2012, Vol.124.

附录一
本书主要参考广告视频目录

序号	广告	商品类型	音乐类型	出处
1	可口可乐	食品	原创音乐	
2	德芙巧克力	食品	原创音乐	
3	索尼α55照相机	电器	原创音乐	
4	艾科男士香体喷雾	化妆品	原创音乐	
5	巴克莱卡	金融	原创音乐	
6	艾科男性浴液	化妆品	原创音乐	
7	耐克	体育用品	原创音乐	
8	禁酒	公益	原创音乐	
9	三星7系列Chronos笔记本	电器	原创音乐	
10	新罗宾逊橙汁	食品	原创音乐	
11	MM巧克力豆	食品	原创音乐	
12	巴黎水	食品	原创音乐	
13	土星汽车	汽车	原创音乐	
14	阿尔法·罗密欧汽车	汽车	原创音乐	
15	玛氏巧克力	食品	原创音乐	

附录一 本书主要参考广告视频目录 217

(续表)

序号	广告	商品类型	音乐类型	出处
16	聆听音乐、感受生活	公益	引用音乐	《人鬼情未了》
17	反对动物毛皮制包	公益	原创音乐	
18	大众 Polo 汽车	汽车	原创音乐	
19	TJMaxx 包	用品	原创音乐	
20	大众捷达汽车	汽车	原创音乐	
21	宝马 M1 汽车	汽车	原创音乐	
22	万能猩爷	汽车	原创音乐	
23	WALL'S 香肠卷	食品	原创音乐	
24	依云水	食品	原创音乐	
25	陶氏化学公司面包	食品	原创音乐	
26	赛琳娜水龙头	家居	原创音乐	
27	雅虎邮箱	数码	原创音乐	
28	3D 耳机	电器	原创音乐	
29	英特尔	电器	原创音乐	
30	麦当劳	食品	原创音乐	
31	奔驰 Smart 汽车	汽车	原创音乐	
32	苹果 iPhone 5C 手机	电器	原创音乐	
33	本田汽车	汽车	原创音乐	
34	多力多滋膨化食品	食品	引用音乐	威尔第歌剧《弄臣》
35	夏普液晶电视	电器	引用音乐	巴赫《G 弦上的咏叹调》
36	惠普 Z1 电脑	电器	原创音乐	
37	万宝龙钢笔	文具	原创音乐	

(续表)

序号	广告	商品类型	音乐类型	出处
38	索尼 Xperia Z2 手机	电器	原创音乐	
39	Bud Light Institution 贺卡	文具	原创音乐	
40	Dantastix 洁齿棒	用品	原创音乐	
41	现代汽车	汽车	原创音乐	
42	尊尼获加威士忌	食品	原创音乐	
43	儿童癌症公益广告	公益	原创音乐	
44	Promart 家装卖场	家居	原创音乐	
45	拳击使你强壮	公益	原创音乐	
46	宜家家居	家居	原创音乐	
47	汉堡王水果冰沙	食品	原创音乐	
48	蒂芙尼珠宝	珠宝	原创音乐	
49	Apple Macbook 08	电器	原创音乐	
50	蒂芙尼首饰	珠宝	原创音乐	
51	本田汽车	汽车	原创音乐	
52	百事可乐	食品	原创音乐	
53	奥迪汽车车灯	电器	原创音乐	
54	潘婷洗发水	化妆品	引用音乐	帕赫贝尔《卡农》
55	夏普电器	电器	引用音乐	贝多芬《第九交响曲》
56	丰田汽车	汽车	引用音乐	巴赫《G 弦上的咏叹调》
57	Valio Polar 奶酪	食品	原创音乐	
58	巴克莱银行	金融	原创音乐	
59	雷诺汽车	汽车	原创音乐	

(续表)

序号	广告	商品类型	音乐类型	出处
60	某护肤品	化妆品	原创音乐	
61	Perrier 啤酒	食品	原创音乐	
62	帕马森奶酪	食品	原创音乐	
63	西门子 Xelibri 手机	电器	原创音乐	
64	HM 高跟鞋	用品	原创音乐	
65	Dimix	食品	原创音乐	
66	索尼耳机	电器	原创音乐	
67	阿迪达斯鞋	体育用品	原创音乐	
68	亨氏番茄酱	食品	原创音乐	
69	麦当劳	食品	原创音乐	
70	维多麦巧克力麦片	食品	原创音乐	
71	艾科香水	化妆品	原创音乐	
72	贝克汉姆香水	化妆品	原创音乐	
73	波士香水	化妆品	原创音乐	
74	凯迪拉克汽车	汽车	原创音乐	
75	本田雅阁汽车	汽车	原创音乐	
76	苹果 iPhone 5C 手机	电器	原创音乐	
77	摩托罗拉手机	电器	原创音乐	
78	苹果手机	电器	原创音乐	
79	儿童热线	公益	原创音乐	
80	肯德基	食品	原创音乐	
81	国外器官捐赠广告	公益	原创音乐	
82	护舒宝	日用品	原创音乐	

(续表)

序号	广告	商品类型	音乐类型	出处
83	三星手机	电器	原创音乐	
84	癌症基金会广告	公益	原创音乐	
85	CCTV	宣传片	原创音乐	
86	麦斯威尔咖啡	食品	原创音乐	
87	耐克乔丹鞋	体育用品	原创音乐	
88	Sierra 啤酒	食品	引用音乐	李斯特《匈牙利狂想曲第二号》
89	大森 Touch Wood 手机	电器	引用音乐	巴赫《耶稣,世人期待的喜悦》
90	MINICooper	汽车	原创音乐	
91	百威啤酒	食品	原创音乐	
92	信用积分网站	金融	原创音乐	
93	Tropicana	食品	原创音乐	
94	多乐士油漆	家居	原创音乐	
95	星巴克咖啡	食品	原创音乐	
96	海尼根啤酒	食品	原创音乐	
97	标致汽车	汽车	原创音乐	
98	大众汽车	汽车	原创音乐	
99	Perrier 啤酒	食品	原创音乐	
100	阿根廷航空	服务	原创音乐	
101	耐克 Presto	体育用品	原创音乐	

附录二
世界三大广告节获奖视频目录

序号	颁奖机构	广告	商品类型	音乐类型	音乐类型细分
1	戛纳广告节	本田汽车	汽车	现代流行风格	电子音乐
2	戛纳广告节	约翰·史密斯啤酒	食品	民族风格	东方音乐
3	戛纳广告节	Bud Light Institution 贺卡	贺卡	现代流行风格	电影音乐抒情器乐曲
4	戛纳广告节	尊尼获加威士忌	食品	现代流行风格	交响乐
5	戛纳广告节	Tango 橙汁	食品	音响	
6	戛纳广告节	雀巢饼干	食品	音响	
7	戛纳广告节	牛奶	食品	古典	女声与乐队伴奏
8	戛纳广告节	烤箱	电器	音响	
9	戛纳广告节	护肤品	化妆品	流行	电影音乐抒情钢琴曲
10	戛纳广告节	土星汽车	汽车	古典	巴赫风格
11	戛纳广告节	标致汽车	汽车	民族风格	印度歌曲

（续表）

序号	颁奖机构	广告	商品类型	音乐类型	音乐类型细分
12	戛纳广告节	锐步	体育用品	音响	
13	戛纳广告节	过山车	娱乐	音响	
14	戛纳广告节	耐克	体育用品	现代流行风格	说唱
15	戛纳广告节	耐克 Presto	体育用品	音响	
16	戛纳广告节	巴克莱银行	金融	民族风格	南美（风琴、弦乐）
17	戛纳广告节	Xbox	娱乐	民族风格	国歌、喜庆音乐
18	戛纳广告节	过山车	娱乐	音响	
19	戛纳广告节	ESPN	体育节目	音响	
20	戛纳广告节	FOX Sports	体育节目	音响	
21	戛纳广告节	耐克	体育用品	现代流行风格	管弦乐对音、练习声
22	戛纳广告节	Stella Artois 啤酒	食品	现代流行风格	电影音乐管弦乐
23	戛纳广告节	可口可乐	食品	现代流行风格	电子音乐
24	戛纳广告节	亨氏番茄酱	食品	现代流行风格	电影音乐管弦乐
25	戛纳广告节	艾科男士香体喷雾	化妆品	现代流行风格	抒情歌曲
26	戛纳广告节	ZAZOO	避孕套	音响	
27	戛纳广告节	大众汽车	汽车	现代流行风格	流行歌曲
28	戛纳广告节	MINICooper	汽车	现代流行风格	流行歌曲
29	戛纳广告节	耐克	体育用品	现代流行风格	电影音乐管弦乐
30	戛纳广告节	耐克	体育用品	音响	

附录二 世界三大广告节获奖视频目录

(续表)

序号	颁奖机构	广告	商品类型	音乐类型	音乐类型细分
31	戛纳广告节	华盛顿互惠公司	房屋贷款	音响	
32	戛纳广告节	阿根廷航空	服务	现代流行风格	电影音乐管弦乐
33	戛纳广告节	NFB	体育节目	音响	
34	戛纳广告节	PHE02	摄影展	音响	
35	戛纳广告节	麦当劳	食品	现代流行风格	电影音乐器乐曲
36	戛纳广告节	Familiprix	药房	现代流行风格	流行歌曲
37	戛纳广告节	宜家家居	家居	现代流行风格	电子音乐
38	戛纳广告节	《泰晤士报》	日报	现代流行风格	电子音乐
39	戛纳广告节	西门子Xelibri手机	手机	现代流行风格	摇滚乐
40	戛纳广告节	个性铃声	电信	现代流行风格	电子音乐
41	戛纳广告节	2003巴黎国际田径冠军赛	体育赛事	现代流行风格	打击乐
42	戛纳广告节	儿童热线	公益	现代流行风格	电影音乐管弦乐
43	戛纳广告节	海尼根啤酒	食品	现代流行风格	圣诞歌曲
44	戛纳广告节	百事可乐	食品	现代流行风格	电影音乐管弦乐
45	戛纳广告节	ADAMS	软件	现代流行风格	口技
46	戛纳广告节	www.drinkmilk.ca	服务	现代流行风格	
47	戛纳广告节	花生酱	食品	现代流行风格	流行歌曲

(续表)

序号	颁奖机构	广告	商品类型	音乐类型	音乐类型细分
48	戛纳广告节	UNOX	电器	现代流行风格	电影音乐管弦乐
49	戛纳广告节	立邦漆	家居	现代流行风格	电影音乐管弦乐
50	戛纳广告节	Super Bonder	药	音响	
51	纽约广告节	聆听音乐,感受生活	公益	现代流行风格	《人鬼情未了》
52	纽约广告节	Canal频道相信编剧的力量	电视节目	现代流行风格	声效和交响乐配乐
53	纽约广告节	艾科香水	化妆品	现代流行风格	流行歌曲
54	纽约广告节	百威啤酒	食品	音响	
55	纽约广告节	Perrier啤酒	食品	现代流行风格	流行歌曲
56	纽约广告节	阻止全球变暖	公益	现代流行风格	流行歌曲
57	纽约广告节	布宜诺斯艾利斯电影节	宣传片	现代流行风格	流行歌曲
58	纽约广告节	防艾滋避孕套广告	公益	现代流行风格	男声独白与合唱
59	纽约广告节	阿迪达斯安全套装	服务	现代流行风格	流行歌曲
60	纽约广告节	CCTV	宣传片	现代流行风格	器乐与电声
61	纽约广告节	Remind TV	宣传片	现代流行风格	钢琴曲
62	纽约广告节	match.com	网站	现代流行风格	流行歌曲
63	纽约广告节	MINICooper	汽车	现代流行风格	交响乐

(续表)

序号	颁奖机构	广告	商品类型	音乐类型	音乐类型细分
64	纽约广告节	百威啤酒	食品	现代流行风格	打击乐声效
65	纽约广告节	Canal 频道	电视节目	现代流行风格	女声和钢琴
66	纽约广告节	HBO	电视节目	现代流行风格	钢琴曲
67	纽约广告节	戏剧1	宣传片	现代流行风格	交响乐
68	纽约广告节	戏剧2	宣传片	现代流行风格	交响乐
69	纽约广告节	freecreditscore.com	网站	现代流行风格	流行乐队
70	纽约广告节	花旗银行卡	金融	现代流行风格	摇滚乐队
71	纽约广告节	印度国家银行	金融	现代流行风格	器乐曲
72	纽约广告节	Allianz	医疗	现代流行风格	流行歌曲
73	纽约广告节	花旗银行卡	金融	现代流行风格	器乐曲
74	纽约广告节	第一国民银行	金融	现代流行风格	乡村音乐
75	纽约广告节	银行卡	金融	现代流行风格	交响乐
76	纽约广告节	保护妇女热线	公益	现代流行风格	摇滚
77	伦敦国际广告节	乔丹	体育品牌	现代流行风格	打击乐为主
78	伦敦国际广告节	Tropicana	食品	现代流行风格	抒情歌曲
79	伦敦国际广告节	百威啤酒	食品	现代流行风格	流行合唱曲
80	伦敦国际广告节	ATT	通讯	现代流行风格	交响乐

（续表）

序号	颁奖机构	广告	商品类型	音乐类型	音乐类型细分
81	伦敦国际广告节	护舒宝	日用品	现代流行风格	交响乐
82	伦敦国际广告节	饮料	饮料	现代流行风格	爵士乐
83	伦敦国际广告节	摩托车	摩托车	现代流行风格	电子音乐
84	伦敦国际广告节	悉尼电影节	宣传片	现代流行风格	爵士乐
85	伦敦国际广告节	外语学校	宣传片	音响	
86	伦敦国际广告节	多乐士	家居	现代流行风格	流行歌曲
87	伦敦国际广告节	Guiness 啤酒	饮料	现代流行风格	器乐曲
88	伦敦国际广告节	冰激凌	食品	现代流行风格	电子音乐
89	伦敦国际广告节	奔驰汽车	汽车	现代流行风格	电子音乐
90	伦敦国际广告节	Miller 啤酒	饮料	现代流行风格	大提和钢琴
91	伦敦国际广告节	星巴克	饮料	现代流行风格	摇滚歌曲
92	伦敦国际广告节	秘鲁癌症基金会	公益	现代流行风格	钢琴曲
93	伦敦国际广告节	奥迪汽车	汽车	现代流行风格	简单低音音乐和电子音乐
94	伦敦国际广告节	奔驰汽车	汽车	现代流行风格	八音盒音乐

(续表)

序号	颁奖机构	广告	商品类型	音乐类型	音乐类型细分
95	伦敦国际广告节	大众汽车	汽车	现代流行风格	歌曲
96	伦敦国际广告节	美国运通	交通	现代流行风格	交响乐
97	伦敦国际广告节	Sierra 啤酒	饮料	古典风格	钢琴曲
98	伦敦国际广告节	大众汽车	汽车	现代流行风格	摇滚乐
99	伦敦国际广告节	雪铁龙汽车	汽车	现代流行风格	声效和品牌电子音乐
100	伦敦国际广告节	惠普	家电	现代流行风格	流行歌曲

致 谢

　　本书完成之时,心中感慨颇多。博士论文时选择"当前西方广告音乐研究"这个题目在于,广告是一门更新速度很快的学科,"当前"突出了本研究的时代感。本书希望把西方最先进的广告音乐成果加以展示。同时,"西方广告音乐"代表着广告音乐发展、前进的方向。西方广告音乐不断出现的丰硕成果值得我们研究与学习。而且,本人自幼学习音乐,对各类音乐理论知识均比较熟悉,这对研究西方广告音乐有一定帮助。因而在本书中,本人运用了大量的乐谱与图片,希望用这些将所举的广告实例阐释清晰,用乐谱与图片相结合的方式说明一则广告的开始、发展、结束的全过程,这是做广告音乐研究的重要方面。广告在宣传商品的过程中具有重要作用。组成广告的重要元素不仅有视觉,听觉也是一个重要组成部分。广告音乐在听觉部分里非常重要。西方国家已经广泛运用听觉传播,特别是特劳特的定位理论。听觉传播可带给大众全媒体、多方面的冲击。听觉可以率先进入人们的感知。听觉传播在西方国家已是一种主流,甚至比视觉传播更重要。而在中国广告是以视觉传播为主,听觉传播为辅。国内也尚无对广告音乐较成熟的系统研究。本研究希望填补国内在此方面的空白。

　　本书撰写期间查阅专业相关外文文献 300 余篇,相关中文资料 50 万字,收集图像、视频、乐谱等相关影像资料 900 余项。由于

本人专业起步较晚,基础较弱,增加了本书撰写的难度。但是这丝毫未曾影响过本人对专业的热情,在繁重的业务工作之余,本人除了补修3门专业相关基础课程外,还积极参加相关专业学术研究讲座及研讨会议30余次,并关注本专业领域外其他相关咨询数余项,努力拓展本人专业知识的深度和广度。本书在广播音乐写作部分的少许资料,由于本人身在国内,较难获取相关国外资料,因而运用了少许国内广播音乐资料。

在本书撰写期间,承蒙许正林导师教授亲切关怀和精心指导,不辞辛劳,在百忙之中给予本人学术上的指点和帮助,特别是给我创造了良好的学习研究的平台,让本人获益匪浅。他认真负责的态度、严谨的科学研究方法、敏锐的学术洞察力、勤勉的工作作风以及勇于创新、勇于开拓的精神是我永远学习的榜样。由于本人以往没有本专业相关的学习经历,专业基础起步较晚,许老师在本人身上付出了更多的时间和精力。此外,许老师对我的日常生活也给予了极大的关怀和帮助。在此,谨向恩师一家致以深深的敬意和由衷的感谢。

同时,本人要感谢不辞辛劳向本人传道、授业、解惑,以及为本研究提出了宝贵指导意见的吴信训老师、郑涵老师、戴元光老师、查灿长老师、张咏华老师、张敏老师、郝一民老师等。能够得到你们的教导本人感到无比荣幸,这份难得的师生情谊本人将永远珍藏在心底。

还要感谢本人在攻读博士期间的同窗、好友及同师门的师兄妹们。你们的陪伴和鼓励使我的学习生活充满了阳光与希望,祝愿你们在今后的工作和生活中一切顺利。

本人要感谢父母,他们无怨无悔的支持坚定了本人学术追求的信念,分减了本人生活中的压力和忧愁。本人的亲朋好友也在生活上给予了很大的支持和鼓励,是他们给予本人努力学习的信

心和力量。在此,本人衷心感谢和祝福他们!

　　在本书撰写过程中,本人除了日常业务工作外,还完成了生儿育女这一重大的人生课题。在怀孕期间,本人在继续完成学业的同时,坚持按部就班地查阅、收集本书撰写所涉及的相关领域资料,保证撰写进度。在导师们、同学们及家人们的帮助下,克服了诸多困难,最终完成此书的撰写,深感来之不易。一路走来,感触颇多。本段经历将成为本人生命中的珍贵记忆。

　　最后,再次感谢所有关心我、支持我和帮助过我的同学、朋友、老师和亲人。此刻,本人的心情无法言语,千言万语汇成一句:感谢你们!

<div style="text-align:right">胡思思
2019年5月6日</div>